[瑞典]林西莉（Cecilia Lindqvist） 著

许岚 熊彪（Björn Kjellgren） 译

生活·讀書·新知 三联书店

写在前面

"众器之中，琴德最优。"古琴作为中国的传统乐器已经有数千年的历史，地位崇高。弹奏古琴对于传统文人而言也是一种自我实现的方式，是解脱自我、求索智慧的一种途径。"处穷独而不闷者，莫近于音声也。是故复之而不足，则吟咏以肆志；吟咏之不足，则寄言以广意。"（嵇康《琴赋》）《古琴》是瑞典汉学家林西莉耗费多年心血的精心之作，是她深入古琴世界的经历和体会。

1961年，林西莉第一次接触到古琴这一神秘而古老的东方乐器，从此结下一生之缘。这一年，她来到了北京大学读书，同时在北京古琴研究会学习古琴。师从王迪，两人年纪相仿，关系亲密，亦师亦友，用林西莉的话说："王迪交给我许多把打开这个难以理解的世界的钥匙。"同时，

她还得到管平湖、查阜西等著名古琴演奏家的指导，对于古琴的理解和把握都有了质的飞跃，受益一生。后来，北京古琴研究会送给林西莉一张明代古琴——鹤鸣秋月，至今她仍会用此琴不时弹奏一曲。

《古琴》一书不仅有对古琴本身的专业介绍，更有关于古琴之于古代文人生活的意义的描述，关于古琴与音乐、诗歌以及人的命运的相互关联的解析，深入浅出，意蕴隽永。2006年出版之后即获得了当年瑞典最高文学奖——奥古斯特文学奖，将中国的古琴文化传播到瑞典和全世界。2009年，生活·读书·新知三联书店出版了此书的中译本，颇受读者好评。此次重新修订，期以新的形式、新的意蕴使这本经典读物再次与读者相遇，也让更多的人了解古琴的优雅与从容。

<div style="text-align:right">

生活·讀書·新知三联书店编辑部
2019年7月

</div>

一个关于古琴的故事,关于它在文人生活中的意义,关于音乐、诗歌、人以及与古琴相关的——甚至是关于我们应当怎样生活——一些在我深入古琴世界中的经历和体会。

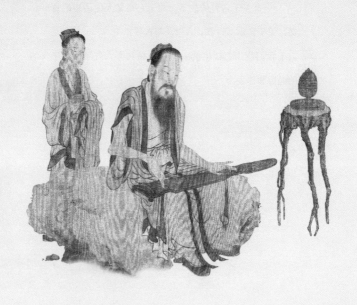

纪念我的老师王迪(1929~2005)——一位出色的古琴师、勤勉的学者

听蜀僧濬弹琴

蜀僧抱绿绮,西下峨眉峰;
为我一挥手,如听万壑松。
客心洗流水,余响入霜钟;
不觉碧山暮,秋云暗几重。

李白(701~762)

目 录

序 ·· 1

第一部 另一个世界 ················ 5

 莫斯科的一个晚上　6

 关于乐器的名称　9

 北京 1961　11

 北京古琴研究会　18

 古琴课、动物以及人的命运　31

第二部 乐 器 ···························· 47

 琴　体　48

 龙、凤、雁　58

 漆与断纹　65

 张建华的古琴作坊　72

 琴弦和调音　77

 铭　文　86

春雷和秋笛　89

　　九霄环佩　96

　　各种琴式　101

　　十四种普通的琴式　105

第三部　远古及传说 ……………… 111

　　古琴和远古时代传说中的皇帝　112

　　古琴神奇的起源和魅力　119

　　仙鹤、鸥鹭及事物的转变　123

　　空城计　129

　　稀世珍宝的发现　132

　　仪式和郊游　141

　　墓中的嬉戏　146

　　聂政、嵇康和《广陵散》　150

　　竹林七贤　155

　　琴　道　158

　　《幽兰》和正仓院　168

第四部　桃源梦 ……………………… 181

　　汴梁御园　182

　　静心堂　197

　　屋内屋外的桌子　205

　　四艺和四宝　209

印　章　224

九日行庵文宴　231

关于孤独和友情　238

象牙塔　248

苏州的一个星期天　258

第五部　琴谱和弹奏技巧 ……………… 271

音调、指法和图画音乐　272

识　谱　300

音与调　312

"琴"字　318

图片来源　323

曲目说明　327

参考文献　331

序

1961年冬春之交，我第一次近距离看到中国古琴。它出现在我的面前，是在北京大学一间空荡荡的教室里的一张木桌上。七根丝弦紧紧地绷在一个黑色的漆木音盒上。颇费一番周折之后，我才找到一个中国学生答应教我一些弹奏古琴的基本方法。开始上第一堂课那天，他带着琴来了。这是一把明代（1368~1644）的琴，是他的家族传承下来的。

我轻轻地拨动其中的一根弦，它发出一种使整个房间都颤动的声音。那音色清澈亮丽，但奇怪的是它竟还有种深邃低沉之感，仿佛这乐器是铜做的而不是木制的。在以后的很多年里，正是这音色让我着迷：从最轻弱细腻的泛音——如寺庙屋檐下的风铃，到浑厚低音颤动的深沉。

后来，我尝试着学习的曲子都是些古曲，音色简单，不像欧洲钢琴曲有丰富的音符，大多是单一的调子，有时在两根弦上同时弹奏八度，音调旋律交错共鸣。

古琴在两千多年的岁月里一直作为中国文人的重要乐器。许多优秀的琴师不是高僧就是哲人，弹奏古琴之于他们乃自我实现的一种方式，正如参禅，是解脱自我、求索智慧的一种途径。而对于满怀疲惫的官宦、贬谪流放的官员或者贫寒的诗人们来说，弹琴又能帮助他们逃避冷酷的现实，回归平静祥和，接近中华文化的精神实质。

这种乐器所受的崇尚之深，在中国无数的诗歌里被传唱。许多有关琴师命运的动人故事一直脍炙人口。而这拥有上千年历史的乐器至今仍被弹奏着。这是一段奇长而又充满生命力的传统。

但是，古琴的弹奏后来渐渐地被赋予了繁多的规则和要求，诸如何时可弹，何时不可弹，应当如何弹，衣着如何，坐姿如何以及琴房的布置，等等。并非你随心所欲，边烧饭边抓张琴谱跑进屋里，想弹就弹的。弹古琴需要做准备工作，既是具体的细节准备，又是精神上的准备。在某种意义上，弹古琴是一件相当神圣的事情。近几十年来古琴的神圣感确实有所降低，但它仍被视为稀罕之物，当作传家宝为人们所珍藏，即便家中已无人再弹奏它。不过我相信后继有人，琴声一定会有的。

古琴不好弹，总是一个接一个单调的乐音。如何把握这些单调的音，表达和传递它们的美是关键。它一共有二十六种颤音和五十四种明确区分的指法，含糊不得。

对初学者来说，有个难题就是它没有我们所习惯的那种乐

谱。古琴"谱"只是一些汉字符号的组合，标明该在哪根琴弦上的哪个地方弹，该用哪个手指和哪种弹法。另外一个麻烦则是关于音乐节奏和乐句的划分，谱上并未详细注明，而且不知道该如何从一个调转换到另一个调。如果没有一个耐心的良师，一步一步地指点，真是无以得道。

古琴和其他高水准的乐器一样，都需要一生的锤炼和投入才能至善至美，而如此的锤炼和投入却是极少数人能够达到的。但通过粗浅地接触古琴音乐，我们不但有机会见识到这样一种极其独特而曼妙动听的音乐，也有机会与整个中国古典文化亲近起来。

古琴弹奏贯穿了儒家和道家的传统，亦包含了很多人生和修养的基本原则。每段音乐都充满了让人对大自然的联想——兰草、梅花、高山、流水、仙鹤和展翅的大雁，这些都是在漫长的中国历史上一再出现于诗歌、绘画当中的题材。

第一部

另一个世界

莫斯科的一个晚上

当初,我并非一开始就认定在中国要学的东西是古琴。因为自己曾经学过鲁特琴,所以本来打算学习琵琶。琵琶的样子使人联想到文艺复兴时的鲁特琴。在艺术画册上看到的中国8世纪以来的浮雕和壁画,也让我对这种乐器充满神往。画面上总有些体态优美、发髻高耸的女人在弹一种看似鲁特琴的乐器,整个画面相当动人。虽然我对这种乐器的音色一无所知,但心里想,中国式的鲁特琴应该不错吧?可是,这一误解在我前往中国的路上就消除了。

我从当时斯德哥尔摩音乐历史博物馆的馆长恩斯特·恩舍墨尔(Ernst Emsheimer)那里得到了一封信,介绍我去见在莫斯科的一位俄国音乐教授。1961年1月,隆冬时节,我不期而至,出现在这位教授的寓所。他以让人难忘的方式接待了我。对于多年来深受俄国经典文化熏陶的我来说,与他的会面如同直接进入了19世纪。

破旧的房子、狭窄的楼梯和更狭窄的过道，通向他的工作室。满目是巨大的书架，高高的书堆。到处摆着乐器——古钢琴、三角钢琴，最里面靠窗的地方是两张巨大的黑色木桌，桌上堆满了稿件、不计其数的杂志、打开的书、烟灰缸和磨损的笔头。昏暗的灯泡下弥漫着灰尘、纸张、烟草、煤炭以及俄国甜茶的气味。

阿伦德（Alende）教授是恩斯特的老朋友，他以俄国知识分子对待朋友的热情和爱心接待了我。我们长时间谈论我随身携带的鲁特琴以及各种中国弦乐器，他为我一一翻看相关文字资料。我们用德语交谈，他坚决反对我学琵琶。"一个简单乐器，音色还算得上漂亮。"他说。对于学过鲁特琴的我来说，唯一的选择即古琴。正如欧洲文艺复兴时的鲁特琴，古琴亦是用来反思和感受心灵的乐器。

天晚了，我要回我下榻的大都市酒店。他送我。开始下雪了，我们走在雪白安静的大街上。雪花大片大片地飘落下来，飘在我们的头顶上、肩上。那么静。仿佛所有的声音都被埋在雪下消失了，如此洁净，不真实的静。当我们走到通往我住的酒店的那条路时，他做了个手势，我们就拐进一个小小的公园，公园里有个静坐的男人雕塑，也被雪覆盖着。

"普希金，"他说，声音很严肃，然后笑了，能让雪融化的那种笑，"俄国最伟大的诗人！"他脱下头上那顶大皮帽，灰色蓬乱的头发，宽大的额头。他站在雪地里，背诵了一首长诗。

一句俄语都不懂的我,从他朗诵的感情里却似乎听懂了。我们自此分手,从此再没有见面。

在穿越西伯利亚的铁路线上我有足够的时间思考。这一路旅行用了一周多时间,当我抵达北京时,我知道我要学的是古琴了。

在当时的中国,一般外国人是不能和某个单位直接联系的,更别说登门造访、咨询了,各种琐碎的程序繁杂无比。多亏当时我对这些都一无所知。我从我的俄国新朋友那里得到了北京的一个民族音乐学院的地址,1949年以后古琴被归为民族乐器,他曾和该学院有过接触,建议我去找他们。无知的我就这么兴高采烈地去了。

我按地址找到了地处远郊的一排新建的水泥房。接待我的人一开始似乎显得惊慌失措。那时候外国人相当少见,几乎是让人感到危险的,对他们应当敬而远之。学院里有位极友善的先生,我试图用各种方式向他解释我的来意。真不容易,凭借着几个我们双方都懂的德文词语,最后我还是说明白了:我要学古琴。

他彬彬有礼地接待了我,并说会尽量帮助我。他说他的学院只搞纯粹的民族音乐,但还有其他的地方可以学古琴,他答应会尽快和我联系。

很久之后我才明白,我见到的这位先生正是我后来的老师王迪的丈夫。没有他的帮助,我怎么可能认识我的老师和北京古琴研究会?

关于乐器的名称

"琴"这个词,在中文里简而言之就是"弦乐器"的意思,往往作为许多中外乐器名的词尾。为与其他琴类相区别,我学的琴也叫作七弦琴或古琴,它是中国最古老的弦乐器。

在西方的乐器中没有能与古琴相类比的,这意味着很难为它找到贴切的译名。在西方翻译的中国小说和古诗里,它常常被人与鲁特琴、竖琴、浪琴、齐特拉琴和吉他相混淆。这真是天大的错误,这些乐器从前都同属一个家族,但古琴却另当别论。

在第一本向西方读者详细描述这一乐器及其文化意义的书——1940年出版的《琴道》(*The Lore of the Chinese Lute*)里,作者高罗佩(Robert van Gulik)为他称古琴为鲁特琴做了一番辩解。"从外表讲古琴现被归为齐特拉琴,"他写道,"但要为一个东方乐器找到一个西方的名字不是件容易的事。"要么单纯从它的外形和结构出发,要么找到一个与其音色特征最接近

的，并能引起人们对其文化环境联想的词。基于古琴在文人生活中独一无二的地位，高罗佩选择了鲁特琴这个词作为它的译名。鲁特琴在中世纪以来的欧洲一直与高雅音乐和诗歌紧密相连，与古琴在中国的情形完全相同。单就音色而论，两者亦有相似之处。齐特拉琴这个词他则用来翻译中国的"筝"。就音色而言，筝让人想到西方各类齐特拉琴，比如奥地利和德国南部的山地齐特拉，因安东·卡拉斯（Anton Karas）的电影《黑狱亡魂》（1949）的主题曲而风靡一时。

在我开始写这本书的时候，我确信我会把古琴叫作鲁特琴，高罗佩的观点与我自己对这种中国乐器的气氛、音韵的感受相符。随着时间推移，我却越来越犹豫。它本来是叫古琴的呀，难道我们一定要给所有非西方的东西重新命名吗？现在世界各国的联系日趋频繁紧密，许多上一代瑞典人闻所未闻的乐器和音乐形式已成为今天很多人日常生活的一部分，仅以几个通常被归为弦乐乐器的为例，如乌德、布祖基和西塔琴，在唱片商店和网上都能买到。继续以希腊的鲁特琴、阿拉伯的鲁特琴、印度的鲁特琴等相称则显得有些不伦不类。我想也该让各种乐器保留它们在本土文化中的名称了。所以我在此书里把中国的"鲁特琴"还原为它本来的名字——古琴。

北京1961

1961年1月我初来乍到时,北京仍是一个灰暗沉闷得不可思议的城市,比我在欧洲最贫穷的国家里见过的城市还要封闭、衰老。从15世纪就留下来的高高的城墙仍在,墙内是低矮的灰色平房,四周是围墙,从外面什么都看不见,院墙之间是窄巷,供人车行走。

走在夜晚的街道上,你得在黑暗中摸索,偶尔从一扇油漆过的红门里或高高的屋檐下小小的窗口中漏出昏暗的灯光。你听得见人们说话的声音,却见不到人。1958年的"大跃进"运动旨在鼓足干劲,在短时期内就实现国家工业化,解决民生问题。此时,这场运动刚刚失败。不切实际的规划,虚报农业产量,各种灾难性后果随处可见,国家在所有领域都已瘫痪。所有的物资都实行配给,商店空空,人民生活困难。

当时所处的状况有多艰难,至今回想起来仍让我惊悸。我看到的是我的大学同窗浮肿的肢体,我自然也疑惑过为什么大

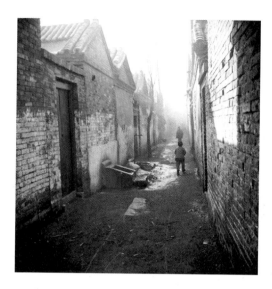

1961年北京城内的居民区

家都围着食堂外的热水管,贪婪地喝着搪瓷饭碗里的洗碗水。但这些又都是一个陌生国度里的一些细节,对此,我尚未形成判断力。直到我自己也开始脱发我才意识到这个国家问题的严重。一缕一缕的头发掉下来,仅剩下光光的头皮。难道我也会秃顶吗?像那些拖着一双缠过的小脚走来走去的老太太那样?

"蛋白质严重缺乏。"一位医生说。他让我每周两次到协和医院注射蛋白质,这是使蛋白质严重不足者在短时间内迅速补充大量蛋白质的办法。

这时,我也才意识到,中国原来还是一个等级社会,尽管它有那么多的原则。在贵宾接待处舒适的沙发上,在那开满杜鹃和山茶的花坛之间坐着新中国的掌权者,等候接受蛋白质注

射。很显然,他们跟我一样,对于蛋白质的突然缺乏很不适应。

60年代与早先的一大区别就是在分配上更加平均,但对于那些优越的行政阶层来说是有后门可走的,尤其是高级干部。他们有额外分配的肉和油,可以在拥有特权的人才能出入的商店里购物。每到春天,第一批新茶进货到东华门附近的特供店时,那里就停满了高级轿车。

但对于大学里的学生们来说却别无选择。他们到指定的地点就餐,饭从大勺子里直接按量舀到学生们自带的搪瓷碗中。饭里到底有些什么,全然不知。我们外国留学生被指定到另一个餐厅,起初我并不理解那是出于对我们的照顾,还有些恼怒。

北京大学是一个封闭的世界,供近万名学生和教职工及家属居住的宿舍都是按照中国传统的样式修建的,灰色的高墙环绕,红漆的大门,进出一律需要登记。校园里有图书馆,大量灰色而原始的营房式建筑是1953年大学从市区搬来后修建的。我第一年住在一进南门靠右手边的27楼332室。

校区的北边还保留着20世纪20年代修建的精巧美丽的院系建筑。当时美国哈佛大学在一个明代著名的花园中成立了私立的以英文教学的燕京大学,古典式的设计仿佛是一个道家梦想中的世外桃源。这里有一座高高的叠着怪石、种有柏树的山丘,曲折的小溪潺潺流入开着睡莲的湖中,屋顶弯曲的亭台,驼峰一般的拱桥,浓密的竹林,还有一个造型像佛塔似的水塔。在这部分校区里的学生和教师的宿舍就像古典的寺庙建筑或中

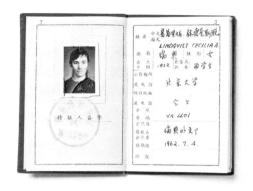

我的学生证（1962年）。那时对进入校区的人检查极为严格，所有的人都必须出示证件

国式优雅的庭院，与南区的兵营式的粗糙建筑形成鲜明的对照。

当时，大学外面四周都是乡村，到处看得到村舍、菜地、干草堆、臭气熏天的粪坑。从市内乘坐那摇摇晃晃冒着浓浓尾气的公交车要一个多小时才能到。现在那里则兴起了中国的硅谷，上百家拥有国际市场上最先进的电子产品的商店挤满了两边街道，在热闹繁华的餐馆和书店里，是密密麻麻的衣着入时、打着手机的学生。

20世纪60年代初，这里的情形却大相径庭。南门外海淀镇两边的街道上到处都关门闭户。学生宿舍里是未经油漆的水泥地和墙壁，吱吱呀呀的钢丝麻垫床。每天一早一晚供应一小时的暖气。我们留学生两人一室，中国学生则八人一间，分睡的是上下铺。尽管如此，他们说他们自己仍然算是条件优越的。"有自己的床，而且不用和家里的其他成员睡在一起！""我们可以关上门！""我们得到的是免费教育！"

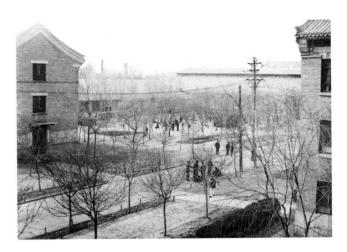

北大南区的学生宿舍和礼堂

用搪瓷碗分成份儿的简单的学生伙食

1961年,北京市区里的搬运队

教室里完全没有暖气,嘴里呼出来的是一阵阵寒气。我们全副武装地穿着冬衣,尽量蜷缩着腿。我不断地给家里写信,讲述我的经历,也为了让自己更理解身边发生的事情,因此我经常去邮局。有一次,我拿着所有要寄的信和需要的邮票站在那儿,那时中国的邮票都是不带胶水的,因为夏日的酷暑使它们很容易就粘在一起了。发信之前在每张邮票边上涂点糨糊粘在信封上,每个邮局都放着些装着糨糊的碗。我走到一个角落里的破桌前,开始把糨糊从碗里涂到邮票上。过了一会儿,我意识到有一个年轻的学生直直地瞪着我。我已习惯被人盯着看,很多中国人从未亲眼见过一个外国人。我的金发、碧眼、高鼻子,是呀,这一切都相当自然地使得他要仔细打量我,所以,

我继续贴我的邮票。直到我惊讶地发现他把他的饭碗从桌前拿走——我可是一次又一次地把我的全无知觉的西方人手指放进他的碗里，捞一点我要用来贴邮票的糨糊的呀。我这一生从未感到如此的无地自容。

更奇异的是，在如此的环境中，我居然能找到一个有一张明代古琴的年轻学生，愿意教我弹古琴，当然是免费的，虽然我一再坚持要付报酬。那个时候，人们之间，一切都是为了友谊。

在诸多的麻烦之后，外事办公室很不情愿地给了我一间未曾使用过的教室的钥匙。在那里我可以不打扰楼里的其他人，安安静静地弹我的中世纪的鲁特琴。我和杨就在那里上课。开始的时候，由于我的中文极差，而他的英文也不管用，我们很难用语言交流。但我们坚持下来了，一起弹奏，也很开心。

直到后来我开始在北京古琴研究会和音乐学院上课时，我才意识到杨的琴技之不足。他的手不是轻松自如地放在弦上，而是生硬而紧张地趴在上面的，而且他从来不示范如何弹出那种我十分向往的奇妙音韵。但我依然在他的帮助下起步了。

北京古琴研究会

我搬到了市区,住在一条小巷的一幢小房子里,正好在那曾经属于紫禁城的红墙内。清晨我从南河沿街的南端搭汽车一直到北海西面,在拥挤的人群中我将那把从北京古琴研究会借来的琴紧紧地抱在怀里。我每天带着一张千年的古琴在拥挤的人流中来回穿行,唯一保护它的,就是那个双面的丝绸琴套。无论是我还是我的老师都以为那是再自然不过的事,多年以后回想起来,只觉得不可思议。

无轨电车在密集的自行车流里挤来挤去。开过紫禁城边的护城河,开过沿着景山的长长的红墙,在老国家图书馆西,我下来换车。

声音。我站在太阳下等车。手推车的吱吱呀呀声,塑料车轮的呼呼声,骡子轻轻走在路上的踢踏声,巷内嘈杂的人声,磨刀师傅的吆喝声,柳条间鸟儿的鸣叫声,瑟瑟的西北风刮着树木上枯叶的沙沙声和石板路上黄色沙粒的翻飞声。轻轻细细

的声音似低吟着小曲，飘荡在城市上空。然后，一切都被隆隆的汽车声打破。售票员尖着嗓子试图让人们往里走，让所有的人上到车上；司机猛力换挡，让汽车突然启动时尖锐刺耳的声音催促人们奋力挤上车。车顶上巨大的果冻一般的灰色煤气气袋摇晃着，我们上路了。

汽车继续右转，向北开往德胜门，我在护国寺站下车。走上几百米就到了那曾是武将们的住所，灰色封闭的院墙——在北京的这些地方总是这样的，灰色的瓦，沉重的红漆大门，狮子头形的黄铜门环。两边的台阶上各有一个半米高的石鼓，显示主人的身份。

那里面是一进进列成四方形的平房围成的院子，像瑞典斯科讷省农村。我因此立刻有一种到家的感觉。北京古琴研究会的好些研究人员及家属都住在里面。极小的菜园，竹笼中啄食的小鸡，绳子上晾着衣服。坐在小板凳上的老太太们，丝绸上衣上罩件长袖毛衣，把米饭蒸在火炉上，坐在太阳下打盹儿。宽大的窗户对着丁香花、橙花、梅花丛敞开着，纤柔的梅花不顾一切地在寒冬开放。夏天，灰色泥瓦花盆里盛开的是大红的莲花，然后是9月的菊花，到了年底又统统为蓬乱的蒜苗所代替了。

往北的院子就是北京古琴研究会的所在地了。一排排简朴的白石灰房子一律面向院子，仿佛屋与屋之间有着某种关联似的。屋里沿墙挂着、摆着的是黑色和红色的古琴，也放了些书

柜和黑色高背木椅。在雕木花架上摆着的是栽有细长兰草的瓷花盆。

北京古琴研究会是在解放一两年后成立的,一成立,研究人员立即开始了他们的工作,对全国所有收藏的古琴进行调查和统计。他们也开始了另一项庞大的工程,就是出版和批注所有古琴名曲,把它们写成五线谱,并发行了一些古琴的唱片。

1961年,我成为该学会的第一名也是唯一的一名学员。

北京古琴研究会的音乐家和研究人员,大都来自旧时代的文人阶层,但他们的一生却并非一帆风顺。管平湖(1897~1967)长期靠修理家具和其他漆器为生,包括全国最著名的、现被保存在故宫博物院内的古琴"九霄环佩"。其父祖籍苏州,为宫廷画家。管平湖本人在他把兴趣完全转向古琴之前也是学绘画的。

查阜西(1895~1976)来自江西修水的一户官宦世家,自20世纪30年代以来一直就职于民航局,同时也积极参加各种古琴演奏家的组织。另一位古琴大师吴景略(1907~1987),就学于苏州,之后又在各地学习工作,后来才在音乐学院当了古琴老师。溥雪斋(1893~1966)是末代皇帝的堂兄,在1949年和平解放之后,组织了一群音乐爱好者和研究者,规划成立一个北京古琴研究会。向来关心、重视文化的周恩来总理常邀请他们到中南海演奏,有几次,毛泽东和陈毅、朱德等几位对文化颇感兴趣的国家领导人也参加了。1952年,北京古琴研究会

当年的古琴研究会的大门还在,如今里面已是普通的民宅

终于正式成立,完全符合"古为今用"的思想——那个时代很重要的一句口号。

1956年,北京古琴研究会开始了一项重大的搜集工作。查阜西在我的老师王迪和许健(也曾短期做过我的老师)的协助下,用三个月的时间走遍全国各地,录制和记录古琴师的演奏。他们走访了十七个城市,邀请当地所有的古琴弹奏者到地方电台录制他们所擅长弹奏的曲目。继而,他们再收集有关琴师的个人状况、受教育程度及师承的资料,以便掌握全国各个地区的琴艺的传承情况。他们还对寺庙、道观、博物馆以及私人收藏的乐器和乐谱做了统计和调查,发现了许多人们认为已经不

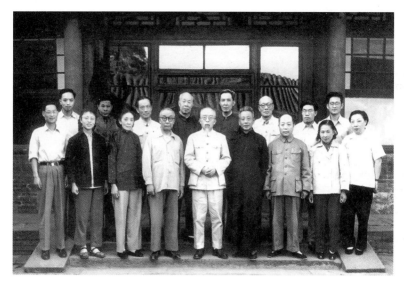

20世纪50年代末古琴研究会的人员。中间身着浅色中山装的是溥雪斋,两旁是管平湖(穿长袍者)和查阜西。其后是汪孟舒、杨葆元,都是优秀的古琴师。左起第二人是王迪,后排最右边是许健

复存在的曲谱和一些著名的老琴,如苏东坡(1037~1101)曾使用过的古琴,长期收藏在苏州的怡园,但后来又辗转到了重庆,被遗忘在重庆博物馆里。

在这短短的时间里他们录制了八十二位古琴弹奏者演奏的二百六十二首曲目。查阜西在后来写的考察报告中说,不出所料,仅有极少的弹奏者保持着专业的水准。他们正如历来的古琴弹奏者一样,都是些业余弹奏者,仅个别的几个以弹琴为生。录音工作使我们对全国各省的不同风格、流派及其所长有了基本的了解。

早在1958年，查阜西就把第一个调查成果发表在了《存见古琴曲谱辑览》上，一本五百七十六页厚的对所有名曲均有记载的古琴曲谱大全。除了每一段乐曲的出处之外，还包括简短的分析，对其来源的评论以及为其配作的诗词。

1962年出版了《古琴曲集》的第一辑，三十九首最有名的古琴曲首次以五线谱的形式出现，为多位古琴弹奏者所演奏。同时，好多首曲目也以七十八转唱片发行。

他们再接再厉，在巡回调查中找到了两百多篇有关古琴的手稿，成为《琴曲集成》这个中国音乐史上最巨大的项目的依据。自8世纪以来所有与古琴相关的名作的影印本都辑录在这个全集里面，至今已出版了十七集。

北京古琴研究会在短短的几年里，为现代古琴研究奠定了基础。接下来是"文化大革命"（1966~1976），研究会被关闭，小组被拆散，乐器和工作材料被存库或藏匿起来，王迪和许健等工作人员被发配到天津郊区的一个村子种了五年的蔬菜。老一辈的琴师一一过世：1966年溥雪斋，1967年管平湖，1976年查阜西。当"文革"终于结束以后，研究人员们才在三环外新建的住宅区分配到几间小屋做工作室。

我们当年在南边的主屋上课。沿墙是漂亮的雕花窗棂，墙边放着一张够搁两张琴宽的桌子。我们就在那儿练琴。我的老师王迪，比我大几岁，背朝东，我背朝西，琴就摆在我们的面前。

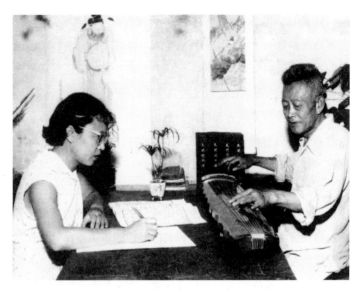

管平湖在弹琴，王迪将曲子转换为五线谱。她面前的是原谱

王迪弹的是一张唐代（618~907）的琴。那琴自唐代就陆续有人弹它，宽宽的，红得花里胡哨的，是它在一千多年的时间里历经修缮的见证。琴音既高亮又浑厚，当她弹《流水》这样比较激烈的曲子时，整个房间都在颤动。我从北京古琴研究会借来的那张琴也是红色的，但更纤细优雅些，甚至包括音调也与宋代（960~1279）的那种风格完全吻合。而这张琴也是只需要轻碰一下琴弦，就能发出让整个房间共鸣的奇妙声音。

第一个星期，我们仅学了四个小节。我们开始弹《春晓

吟》，描写的是冬去春来自然界的变化，溪水开始流淌，万物包括声音都在转换，越来越柔和，越来越开阔。

古琴乐曲往往开始时有一段带泛音的前奏，直接进入一种意境，也对乐曲中后来将出现的音调做一交代说明。这些音调往往用来描述缥缈遥远的东西——一段记忆、一个机遇、一座海市蜃楼，就像春晓那样。开始的时候很沉重，正如冬天。但远远地就能听见春天轻快的旋律，渐渐打破了那黑暗沉重之感，转换成明快的情绪。这首乐曲很短，只有几分钟的时间。

小事一桩，我想，反正我弹了二十多年古钢琴（钢琴的前身），又弹了六年中世纪的双弦鲁特琴。其实不然。每个音都必须弹到听上去完美无缺为止。很多是泛音，右手食指的指甲必须急促地拨弦使其颤动，左手则要同时微抚琴弦阻断颤音使泛音滑出来。我回家练习，再回到北京古琴研究会的时候又重新开始。如此这般地持续着。当我们后来终于开始弹些古琴曲片段的时候，我如释重负，但学习进度却是难以描述的缓慢。我们摸索着前进。几个星期之后，我问王迪我是否可以要几个音阶或其他的练习带回家弹。她不明白我的意思——这不只是因为我的中文蹩脚——我试图解释和弦、音阶、练习曲、大调小调、整个键盘、练习所有的指头，像弹钢琴那样。她无比震惊地盯着我。怎么可以如此对待乐器！在我的国家我们真的是这样做的吗？我们难道不尊重我们的乐器？我想，那是我第一次真正理解古琴在中国文化中的地位。

用古琴来练音阶当然是对它的亵渎。这种乐器的品性可谓独一无二,它发出的音能让人类与大自然沟通,触及人的灵魂深处。如果能够把它在恰当的时候恰如其分地弹出来的话,其实一个音也就够了。但完美地弹出一个音绝不是目的,关键在于弹琴者通过音乐达到对人生的领悟。古琴不单是一件乐器,更是一面心灵的镜子。

经过很长时间,我才逐渐体会到这种态度如何贯穿了整个中国文化,就像书法一样。这是一种再创的文化,追求强烈的投入感,轻松的和谐与祥和,通过模仿、迎合和放弃自我,从而达到得心应手、驾驭自如的境界。

北京古琴研究会里的气氛静谧,尽管所有的门都是敞开的,研究会里事务繁杂,来来往往的人络绎不绝,我却从未有过被干扰的感觉。中国人自古以来就习惯并学会了在狭小的空间里与人相安无事地共处。

紧挨着我们的那间屋子里坐的是温文儒雅的溥雪斋。他穿着那件带有丝绸里子的蓝布长衫,有时会轻手轻脚、有点好奇地走过来,评点一下我的手的姿势。琴的各个流派弹法各异,对音调的影响超出我们的想象。据说有经验的琴师仅从手的姿势便可判断出弹奏者所属的流派。

因此,管平湖也自然有理由关注我的进步,时不时地过来看看我的手指和弹法,并鼓励地点点头。他不过一米五的样子,瘦弱矮小,满头灰白的头发。他把那双又大又黑像树根一样凹

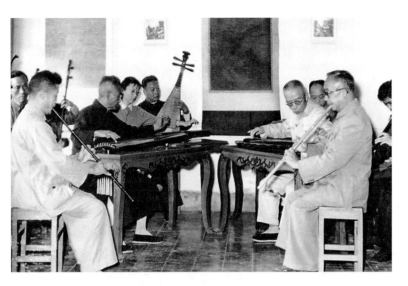

1961年在古琴研究会里星期天的音乐会。溥雪斋和管平湖弹琴,查阜西在右前吹箫

凸不平的巨手在琴弦上摊开时,反差极大。他的弹奏如此有力,仿佛整幢楼都要倒塌一般。

我花了很长时间才明白这些老先生是何许人也。含蓄、友善、温和,有着那种只有智慧的长者和高僧才有的明朗的脸。我只是看见他们安安静静地从我的屋前走过,但时间久了,王迪慢慢地将他们都介绍给我。

不管你是瑞典人还是中国人,都会觉得北京的夏天炎热难耐。6月,白天的气温就已高过体温,到了晚上,房子就站在那儿散发着整个白天聚集在灰色石头和泥土里的热量。松散的泥土保温良好,整个华北平原躺在那儿像一个巨大的蒸笼,直到9

月才开始凉爽起来。云层像一床厚实的棉被,覆盖着天空。最热的几个月,人们晚上就带着凳子、椅子和小桌子到街边乘凉。他们穿着内衣、内裤坐在那儿打发时间,打扑克、补衣服,把床单铺在地上,给躺在床单上的孩子扇扇子,哄他们入睡。大家都等着热浪稍微退去才回屋上床睡觉。

有几个对付炎热的诀窍:在老一点的住宅区,人们往往让

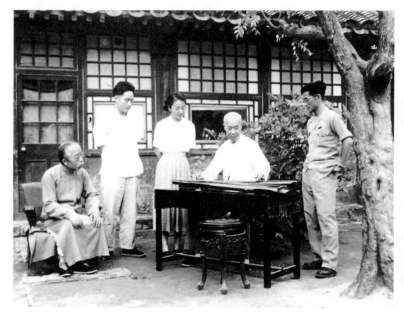

汪孟舒在古琴研究会院内弹琴,王迪和许健立于左右。溥雪斋坐在一把舒适的椅子上,脚下垫着块小小的地毯

宽大的南瓜藤爬满墙壁和屋顶，我们北京古琴研究会就是这样做的；窗前，人们挂着竹帘或湿浴巾——它们一边风干一边散发出一股清新的凉意；我们也像其他热带地区的人常做的那样，在院子里洒水，也管点用。

夏日的炎热和潮湿使校过音的琴音变调，琴轸难拧，而手指又会粘在弦上。这个季节不仅让人和动物烦躁，也让乐器受损。所以，在夏天，最好不要把琴挂在墙上，而是把它平放在桌上。

冬天绝对更叫人偏爱，除了那些有沙尘暴的日子，而这种时候比较少。阳光灿烂，天空高远，刺骨的西北风刮个不停。空气之清洁，总能看见二十里以外的西山山顶。在空气严重污染的今天，北京人一年到头只是偶尔才能有幸欣赏到这种风景。

冬天，我和王迪经常站在屋里的火炉前暖手，传统的中国房子没有暖气，除了那张大大的砖砌的床——暖炕以外。农村的家庭往往一家人都睡在一张炕上。火炉上烧着壶开水，我们时不时去那儿沏茶续水。

有时，我们会留在那儿很久，不但谈论古琴音乐，也讲讲我们自己和我们的家庭，像通常的女孩和女人那样。王迪告诉我，她和她的五个兄弟姐妹在她十三岁的时候如何成了孤儿，讲她又如何从收音机里听到了古琴音乐并为之打动，开始拜管平湖为师，讲她现在如何幸运地与他在北京古琴研究会共事。我给她讲我的成长、学业、旅行以及瑞典的概况，讲那架我五

岁时得到的古钢琴和那把后来卡尔·艾里克·古默生（Karl Erik Gummeson）为我做的起源于中世纪的鲁特琴，讲我跟从鲁特琴琴师瓦尔特·哥尔威（Walter Gerwig）的学习，讲我上锡耶纳的奇吉亚纳音乐协会，和我哥哥约翰一起弹改编后的文艺复兴时期的鲁特琴图式乐谱。

随着我汉语水平的提高，我们的关系越来越亲密，能够谈论更多的话题。对我来说，那段时光是无价之宝。20世纪60年代初中国有一段短暂宁静的时期，50年代的许多政治运动都平息下去了（尽管其后果仍然左右着人们的生活），"文化大革命"尚未开始。然而，"大跃进"使国家处于瘫痪状态。无论是社会上的重大现象还是生活中的旁枝末节，我对于周遭的许多事情不甚了解。但就在那个火炉旁边，王迪交给我许多把打开这个难以理解的世界的钥匙。

古琴课、
动物以及人的命运

"你想,"王迪说,"你把一颗珍珠掷入一个玉盘中,然后再一颗接一颗地掷下去,它们如流星落下但每一个音都听得清清楚楚,清澈明亮,最后一切又恢复了宁静。你试试!"

我试着弹,一次又一次。开始的那些音还不错,但接下来要给每一个音留下空间,耐心地等待,让喷薄而出的音一一流出,并完全把握住其准确自然的节奏,然后在那最精确的一瞬间结束。这谈何容易。王迪非常仔细地观察我的手姿,稍有偏差——一个指头往里了或往外了,手腕稍微下沉或抬高了,她就会立刻纠正我。

"看这儿!不是像你刚才做的那样,而是这样的。别让人听着像吃面条似的稀里呼噜的。再试试!"

我们当时正在弹《鸥鹭忘机》,一个关于渔夫和一群海鸥的故事。我弹出的音应当让人感觉到宽阔的大海和波涛。我一次又一次,一次又一次地尝试。

在古琴研究会里上课,我的老师王迪指正我的指法

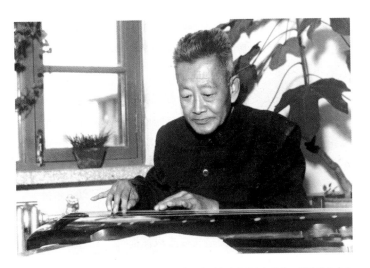

管平湖常进来询问我们学习的情况,他坐在王迪那张唐代的大红琴边,用这张他自己录唱片时使用过的琴弹我们正练习的曲子

在我们那间朝南的大屋,光线从院子里透过窗棂照进来,我们可以隐隐地听到管平湖的琴声和查阜西的箫声(一种竖吹的长长的竹笛,声音低沉而丰满)。他们俩正在为一些古曲打谱,包括那伤感的《平沙落雁》,据说那是从唐代一直流传下来的。有时,他们会中断一下,你就能听到他们激烈讨论的声音,然后他们又继续弹下去。在那里我感觉到一种极度的安全感,让我想起小时候睡觉以后父母在客厅里谈话的声音。

指法和那些我要试着弹出来的音全都被赋予了相当的意义。不只是弹出某个音,还必须以一种感情和内涵做度量,唤起自

己和听众内心的一幅画面。有些音听上去要像一只仙鹤舞蹈时的鸣叫，或一条巨龙在宇宙间盘旋追逐云彩；像挂在一根细线上的小铃，像一条快乐的鱼尾拍打着水面，水花四溅；或者，像一只啄木鸟在冬日里执着地敲打着树桩觅食的声音。另外一些声音则听上去像敲着大铜钟，像哗哗的水流声或被鸟儿叼在嘴边的无助的蝉的嘶鸣。还有，最主要的是，我的双手要一直协调地像两只凤凰那样在明朗的宇宙间飞来飞去，不管它看上去如何。没有人见过凤凰，其实想怎样表现都可以。不过，一定要和谐，这点是肯定的。

有时，当我觉得画面造作或难以捕捉时，王迪就拿出古老的刻本琴谱来给我看，书中用图画描绘了音和手的动作。效果是难以置信的好——那画面立即让我既听到又看到了音调，一下子让我豁然开朗。

这种谱子不只是带有广板（宽而慢）、慢板（慢）和快板（活泼）等的说明，而且也将音调置于一个带有情感的环境中，讲述关于人与自然的生命中基本的东西。不是说这样一来我就弹得尽如人意了，但我却更好地理解了自己弹奏的大方向。

每当弹一段新曲前，王迪都要给我讲一个长长的故事，以便我对曲子的氛围有所了解，即便只是一段无足轻重的小调。例如描写春天来临的《春晓吟》，她给我讲那潺潺流水，讲大自然在一个冬天的沉寂之后复苏时的那些明亮的声音。在弹轻快的、描写纤柔的梅花不畏严冬在风中舞蹈的《梅花三弄》时亦

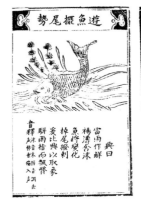

弹奏"蜻蜓点水势"和"游鱼摆尾势"的指法。选自琴谱集《风宣玄品》，1539年朱厚爝辑

是如此。

当我们开始弹《欸乃》时,王迪就给我讲那些在长江边上的船夫和纤夫的艰辛。他们拖着沉重的船逆流而上,走过迷雾笼罩的竹林险滩。她给我示范要如何使用有力的和弦才能让人感受到和听到桨橹的吱呀声。

有许多曲子也和历史上流传的戏剧性的动人故事有关,那时候我们就能长时间地坐在琴桌旁,被带入另一个时代。

长篇套曲《胡笳十八拍》就是这样的一个作品,这是关于蔡邕的女儿蔡文姬的真实而悲伤的故事。她大约 195 年前后被匈奴所掳,纳为妃。文姬终日思念南方平原上的家园,弹琴以寄哀思。她望着天空中展翅的大雁,像长期为匈奴所囚的苏武那样梦想着让鸿雁传递家书。直到具有传奇色彩的大将军曹操派汉军去找她,才得以重返家园。但她的孩子,却被迫留在了北方。在长时间的思乡之后,她为自己的处境深感困惑。

> 十六拍兮思茫茫,我与儿兮各一方。日东月西兮徒相望,不得相随兮空断肠。对萱草兮忧不忘,弹鸣琴兮情何伤!今别子兮归故乡,旧怨平兮新怨长!泣血仰头兮诉苍苍,胡为生兮独罹此殃。

中国传统的看法自然视文姬归汉合情合理。汉人藐视西北无文化的"夷狄"的心态根深蒂固,谁会心甘愿地在那里生

站在戈壁的沙丘上，蔡文姬眺望千里之外的故乡，一侍女携琴以侍

活？谁又愿意违背儒家的忠孝节义？做此抉择，谈何容易。在《后汉书》里，文姬描写自己命运的怨歌附在她的传记中，后来成为刘商的套曲《胡笳十八拍》以及一些连环画、话剧和电影的素材。最近的一个作品是2005年上映的电视剧，描写了蔡文姬的命运。

在各个曲段中专注于传递深情，那些故事以及对大自然和生灵的涉及，我对所有的这些都非常的不习惯。在我二十年西方的钢琴生涯中，我的老师从未鼓励过我如此这般地酝酿音和乐句，一切都在于技巧：加快、断奏、减慢，但绝不说为什么，

因为西方音乐极少是叙事性的,包括后来我弹的中世纪的鲁特琴也不例外。但中国的音乐却几乎永远离不开叙事。

按照道家几千年来对人类自身和与大自然的关系的定义,人为万物之一。古琴音乐中对手姿和弹法的详尽要求说明也包含着这层含义。那些图画除了极少数的例外大都取材于自然和动物的生活,他们的动作和叫声,就像一幅画或一首诗,其中很多都与鸟有关。

我的现实生活在大多数情况下则与这些画面相去甚远。但即便我从未听到过寒蝉凄切,或看到在湍流中戏水的白鹭,而只是见过它们端庄地站在瑞典南部斯堪的纳沼泽的浅水中,那些琴谱中的画面在我要弹出某个音时,在为那些手的动作做思想准备时,仍让我受益良多。

身为书法家的王迪,也常常以书法为例来给我讲解。她强调说,有些笔画,如地平线一般的"横"或作为汉字脊梁的"竖",有时必须写得慢一些,写得实在些,要多点"骨头",而其他的笔画则可以写得自由些,以便有个生动的节奏。音亦然。

"你要始终保持轻与重之间的平衡。就像一幅画,墨的浓淡要搭配,有时甚至还需要一片完全的空白。就音乐而言,对于表达和突出音调,静也很重要。"有一次我们弹《欸乃》时,王迪认为我弹的节奏太平行,她阻止了我。

"不要只像一些交叉的线条,"她说,"而是要像一横幅画,

山峦、浮云、水面起伏交错。重与轻,厚重与开阔。"

我曾学过的中国国画和诗歌对我帮助极大,因为那里也有古琴音乐中经常出现的主题,让我更容易将各种声音和弹奏画面化。比如这首我在去中国之前就学会背诵的李白的诗,完全可以用来描写一首琴曲的氛围。

白鹭鸶

白鹭下秋水,
孤飞如坠霜。
心闲且未去,
独立沙洲傍。

王迪让我弹的那些曲子都来自她跟管平湖所学的曲目。她有一大堆自己或管平湖抄写的笔记本,从中挑选曲子。我在北京古琴研究会的时候还买不到琴谱,运气好则可以在旧书店找到些雕版印刷的册子,我因此完全依赖于她的选择。

每次上课我们都要学习一段新曲。王迪首先要坐车去音乐学院,从里屋书柜里的一些漂亮的雕版印刷书上复印一个古曲谱,然后我们仔细地过一遍,一节一节地,很费时间。开始的时候,王迪分别用五线谱和中国减字谱抄写几段谱子,用她那

双瘦削的小手在琴上示范每一个音的弹法，然后才让我试。慢慢地，她把各段谱子加在一起，这样我最后就有了整个曲谱。渐渐地，我也可以在她的指点下抄谱子了。

虽然相当部分的古琴音乐之灵魂很难靠五线谱来传达，但同时使用两种谱子帮了我不少忙。尤其是能轻易读到我自小就习惯的五线谱，看到曲子的基调跃然纸上。

那时，要找到纸张却是个问题。"大跃进"的失败使全国陷入危机，一切物资都很匮乏。唯一能找到的纸粗糙易碎，还有些棕色斑点。我哥哥约翰给我寄来一摞摞通用瑞典的五线谱纸，我把它们带到北京古琴研究会，引来好多人注目。

找到一根新琴弦，有时也不容易。我记得我的四弦有几周天天断，很快就要断到琴面了。唯一有库房钥匙的保管员那几天却正好不在。后来他终于回来，郑重其事地把装了八根琴弦的盒子打开，并为这贵重物品何时、如何售出做了详细登记。

有一些简单的曲目更适合入门，另外一些却向来被视为初学者难以把握和欣赏的曲目——大部分人十一二岁就开始学习了。能够欣赏和弹奏某些曲目靠的不只是技巧，而是学员的音乐与人格的成熟程度。于是，王迪与我很快就有了些说不上激烈的冲突和摩擦。

古琴曲中一些最迷人的曲子——像我们最初就弹过的《梅花三弄》，我以为轻快而肤浅，不愿意花太多的时间去弹它。但另外一些我听王迪和管平湖弹过的、更为我所欣赏的曲子，如

《平沙落雁》《欸乃》《伯牙吊子期》和《胡笳十八拍》,王迪则认为于我难度太大。"这种曲子我们平时要等到第三、第四年才会让学生弹的。"她说,"你为什么那么喜欢它们?"

我试图给她讲我对欧洲老派音乐的理解和体会:格里高利圣歌、帕勒斯特里那、蒙泰韦尔迪,以及约翰·道兰(John Dowland)的《眼泪》(*Lacrimae*)为顶峰的中世纪鲁特琴的经典曲目,更别说巴赫无伴奏提琴组曲,那些和古琴音乐有一定区别但也有很多相似之处的作品。我说我并非新手,又讲了那些美丽的音乐,托瑞典的朋友弄来了磁带好让她明白我的意思。我还从香港买了一大台根德牌(Grundig)的收录机,好

云山秋爽,选自古琴研究会里的老师赠予我的诗册,为老琴师溥雪斋所作

让她也听听我们的音乐。

她被我说服了。有一天,她带来了1634年的《平沙落雁》,这首曲子描写的是一群大雁,在一个寒冷的秋日飞来沙岸边安家以及后来又飞走的事。故事虽平淡无奇,却是一首相当优美的曲子。

"这是我最喜欢的曲子之一。"她微笑着说。以后,我们就只弹她最喜欢的曲子了。1511年的古曲《伯牙吊子期》也是其中一首。在我抄写的曲谱下她又加上了歌词。"一个伤心的故事,"她说,"但绝不要弹得太感伤。音乐本身的起伏有限,但它们必须传递一种很深沉的感情。别忘了他是在哀悼他的亡友。试着小声哼一下。不要真的唱,但你的声音得在那儿,营造一种气氛。动作要小而具说服力。在第二节的时候你可以高声一点,当提到子期的时候得听上去像发出喊叫声。"

古琴和中世纪鲁特琴音乐相近,均为有内涵的音乐。但在弹奏的态度上却大相径庭。两者都以轻松自由为宗旨,但古琴却是通过迎合和纯粹的复制来达到的。他们最大的区别在于是否可以并敢于超越规范。对于学古琴者而言,两千多年以来指法为上,一大关键是记指。所有的一切都要经过老师的传教,即所谓口传心授。在古琴教学中绝不鼓励我行我素,书法、绘画、太极等亦然,没有新的指法、新的反思,自始至终地听从和仿效老师,至今如此,直到完全掌握,融会贯通,浑然一

体。如果你有朝一日也有幸达到如此境界的话，方可谈及自由发挥。

我想起了瓦尔特·哥尔威，德国的鲁特琴大师。我们坐在门登市的校园餐厅里上课。他讲到中世纪鲁特琴的魅力，它那锐利动人的声音：ial"liebliche Schärfe"。"对这样一件乐器，你不要抄太多的音阶或做其他机械的练习。"他说，"但我可以给你们示范，你们好好练习和自我发挥。固定的指法是不好的，每个人手指长短不一，必须找到适合自己的弹法。否则就助长了非独立性。""听着！"他说，"一个主题，练习的开始。你可以把那些音弹来弹去，但久了就会厌倦。那么，我们就切分一下，让音节生动起来。我们随意地加入一些变奏，就成了简单的乐段。我们主张独立创意地弹奏，享受音乐和旋律宝贵而丰富的想象力。自然地任凭自己的手指滑动，乐在其中，创造变奏，给你们的耳朵意外的惊喜。然后你才有条件更好地理解和弹奏别人写的作品。如果你们一天弹两个小时，那么你们至少得用半个小时去做这样的练习。"于是他给我们出了一个主题，让我们开始边弹边玩，创造变奏。餐厅里顿时充满了我们尝试着弹奏的各式婉转悦耳且丰富多变的声音，居然还很和谐。

一个传统的中国老师永远也不会给学生这样的建议。但到底这是有利还是有害，很难下定论。不过有一点却是肯定的，中国的文化遗产，无论音乐、诗歌还是艺术，都一成不

在古琴研究会，我弹的是张宋代的古琴

变地得以传承保留，这点让人惊叹。人们从未放弃过传统，那些发展变化都发生在一定的范畴内，因而保留了古老的东西；但没有严格的规范，中国许多最奇妙的艺术形式很可能都已失传。

我在北京古琴研究会做学生期间借的是一张宋代的古琴，可是我早就意识到我必须买一张自己的琴带回瑞典。我问了所有的人，在音乐学院里张贴求购启事，还去苏州的一家乐器工厂，希望找到一张可以接受的琴，但都扫兴而归。质量如此低劣，我只好放弃。

一天,我刚刚考完试,王迪来跟我说她知道我努力在找琴,但是她说确实不好找。没有人愿意卖琴。即便家中已无人弹琴,一般的家庭为了下一代还是宁愿把它留在家中。因此北京古琴研究会决定送我一张琴,就质地而言虽然无法与我借来的琴相比,却也是张好琴,制作于明代,造型叫作"鹤鸣秋月"。这张琴,和那些我在北京古琴研究会有幸遇见的人,便是促成我写这本书的重要原因。

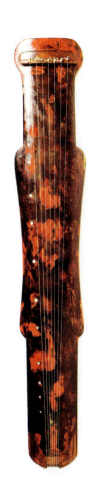

这张明代古琴后来为我所有

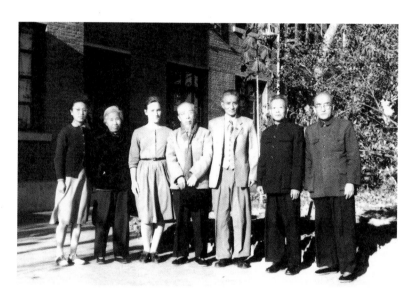

在研究会毕业的那天。左起：王迪、曹安和、我、溥雪斋、杨荫浏、管平湖和吴景略

第二部

乐器

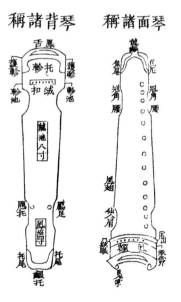

琴 体

古琴长约120厘米,稍长于一把电子吉他。一头宽20厘米,另一头为15厘米。由两块长短相同的木板组成,胶合在一起便是共鸣箱,厚度3~5厘米不等。在宽的一端有个低缓的岳山,支架起琴面上的七根弦,下面是用来固定琴弦的排列有序的弦眼,校音时使用。

要弹琴的时候,把它从平时悬挂着的墙上取下来,置于桌上,岳山朝右。想要在户外或郊游时弹琴,也可以将它置于膝上,但音调会减弱些。

古琴的音色与共鸣箱内所使用的木头有关。不同种类的木头,所引起的张力也不同。拱起的琴面一般来说是用桐木做的。梧桐是一种生长迅速、木质柔软的树木,常用来做家具和乐器,在中国和日本都极为普遍。据说它是神秘的凤凰唯一栖息的树,也因此得名凤凰树。有些简单乐器的表面则可用松木或杉木做成。

共鸣箱的上部有指板的功能。没有弦枕但有十三个记号，中文叫作"徽"，以标明琴弦的音位。"一徽"位于最右侧，一般由螺钿制成、质地上乘的琴徽还可用白玉、金或玛瑙制成。最中间的称"七徽"，将琴弦平分成两部分。"七徽"也是最大的琴徽，其两侧琴徽逐一减小。

还有一种颇著名而且不同寻常的琴叫作百衲琴，其上部由许多小小的六角形梧桐木块做成，顺着长度拼粘起来，尺寸是 2.5 厘米 ×1.5 厘米。这种结构带来的问题是，一旦粘合不甚完美，声音便会沉闷；粘合得好，则音色绝伦。我自己的那张明代的琴便是这样制成的。

下面那部分十分平整，

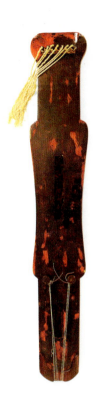
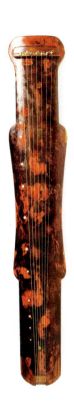

我自己的古琴琴底和琴面，这是那种被称为百衲琴的古琴

在琴底那个长长的出音口上，琴匠盖有红色印章。在那儿也能清楚地看见那些做成琴面的六角形的方块

由梓木做成。梓树是用于建筑的木材，其出色的稳固性使它尤为适合做梁柱或用其他大型建筑，或者用来支撑那些巨大的在中国历来用于重要仪式时的编磬和编钟。7世纪左右开始有印刷术的时候，梓木也成为雕刻木版的材料，比欧洲早了八百年。

琴底有两个细长的出音孔，一般是一长一短（有些琴一长一圆）以增加音波，就像小提琴中的S形出音孔那样。那里还有两个用来缚弦的雁足，这是两个几厘米高的圆柱，犹如古琴之足，将琴体在琴台上支撑起来。

有趣的是，琴面和琴底长短其实不能完全一致，否则音色会变空。

各个部分都是胶合而成的。胶则务必是新鲜明胶，与少许

鹿角灰混合。如果用普通胶粘合，几周后乐器就会开裂。不过，也要注意不要粘合得太紧，不然也会影响音色。木头必须有少许的松动。最后再给乐器涂上多层漆，颜色或黑或红。

乍一看古琴的结构格外原始，其实不然。从材料的选择到各个部分的造型，甚至到每一道上漆的工序，每一个细节都是很精细考究的。你越是仔细观察，越会为古琴工匠们的技艺所折服。

无论是琴面还是琴底都要求木材绝对干燥，木料越老、越干，效果越好。用老木制成的古琴声音频率范围远远超过用新木制成的，特别是泛音。木质越老，颤音的频率越高。根据现存的有关古琴的古书记载，能找到的最好的材料是取自庙宇老屋或败棺的桐木和梓木。百年之后木头中所含水分都没有了，干燥清爽，坚硬如石。用手敲打，音色清亮。但要找到这等好材料却并非易事。

传说吴钱忠懿王酷爱古琴音乐，曾派人到各地为制作古琴寻找上乘木材。其中一人某日来到浙江省的天台山，在山顶上留宿。深夜，他听到轰隆声响，沉重有力犹如突如其来的雷雨。他不明白这声音从何而来，很是恐惧。辗转反侧后渐渐入睡。翌日清晨，待他跨出房门，环顾四周，只见一根巨大桐梁从庙里倒落在山石上。他携梁而归，制成"洗凡"和"清绝"这两张著名古琴的琴面，其音色之高之深可称超凡。

嵇康，诗人、哲学家和音乐家，在其著名的《琴赋》中写

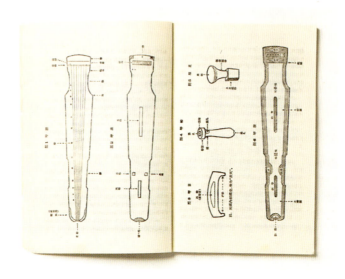

选自1961年的古琴教材。图示了古琴的各个部位。可见琴的内部,中间那两个长长的开口即纳音,对共鸣至关重要

道:惟椅梧之所生兮,托峻岳之崇冈。披重壤以诞载兮,参辰极而高骧。含天地之醇和兮,吸日月之休光。

天地间的和谐在这里究竟有多大意义不得而知,但气候越寒冷树木生长越慢。后来,中国文人常强调在高山上阴坡生长的树木为最佳的琴材,它们纹理更细密、更均匀。据说,这对琴的稳定性和音质都有很大影响。

也许,这也正能解释那著名的斯特拉迪瓦里小提琴为何有如此无与伦比的优美音色。小提琴制造工艺在16世纪的意大利北部得到发展,来自克雷莫纳(Cremona)著名的乐器师阿马蒂

（Amati）、斯特拉迪瓦里（Stradivari，1644/1649～1737）、瓜尔内里（Guarneri）制出了闻名于后世的乐器及其极具个性化的声音。从此，"克雷莫纳的秘诀"让学者们伤透了脑筋。这丰富的共振效果是如何制造出来的？是漆中的特别原料，还是未知的化学元素？人们是以蒸煮或晒干了木材使其纯净？这些又需要多长时间？历来的琴匠都知道木材的选择对于乐器的质地至关重要，比如，欧洲中世纪的鲁特琴就是枫木为琴底、杉木为琴面而做成的。或许，树的种类和制作方法并非唯一的决定因素。

几年前——距嵇康写作有关古琴的散文近两千年之后，有两位美国研究人员（一名树木学家和一名气象研究员）对保留下来的由红杉、落叶松和枫树制成的17世纪的乐器做了调查，如斯特拉迪瓦里和其他取材于其家乡附近"小提琴森林"的著名小提琴匠所制造的提琴。结果，他们发现这些乐器的木材都来自生长在严冬奇长和夏日极短暂凉爽的地区。

这个时期通常被称为"小冰川季"，始于1450年左右，一直延续到19世纪中叶。当斯特拉迪瓦里开办他的乐器作坊时，在他生活的周围已经有了生长健全的优质树木，木质坚硬，纹理细密整齐——这或许能解释他和其他工匠制作的上千件乐器，为何在接下来的几百年中保有如此绝妙的音色。

欧洲的鲁特琴制作传统较小提琴制作工艺早了几百年。许多中世纪的鲁特琴据说有着举世无双的音色，包括鲁特琴大师及作曲家约翰·道兰使用的琴。人们知道，他在16世纪90年

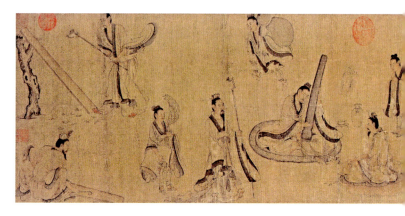

《斫琴图》一画描绘了制作古琴的各道工序。原为顾恺之（约345～406）所作，此为摹本

代曾环游意大利北方，他的鲁特琴完全有可能使用的是和斯特拉迪瓦里及其后的工匠们所用的同一类的材料。但仅选择合适的材料还不够，还需要细检每一块用于制作乐器的木头，以便那些木料中柔软和坚硬的部分能粘合得恰到好处，在这一点上中西方的乐器工匠做法一致。他们会敲打木板的各个部位，听其板音，再将其刨平，直到木板发出的声音之间有合适的间隔。据说有经验的琴匠只需要敲打一下乐器的上下两面，比较一下各个部分的比例尺寸，都不需要试音就能区分出乐器的好坏。

宋代的《碧落子斫琴法》对古琴的制作做了详尽描写。书中强调琴底和琴面的音调互相吻合的重要性，使低音弦和高音弦保持和谐。如果上下两面都有相当厚度，那么低音弦就几乎不能使用了，高音弦的音也会变得短促。琴面厚，琴底薄，或者琴底厚、琴面薄，低音弦的音就迟钝沉闷。书上说，琴面、

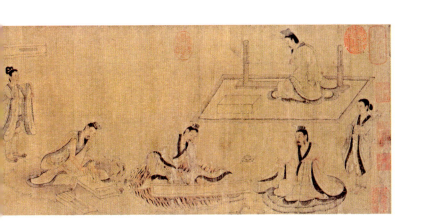

琴底要有恰当的厚度，不厚不薄，音色最佳。这些无须做严格精确的度量，重要的是乐器的各个部分如何相互吻合，以便能互相协作、加强或协调彼此，防止不恰当的回音和音响效果，让声音清爽明亮地发出来。有个细节很关键，就是琴面不能厚度一样。越接近琴尾，木板应当越薄，靠近弹琴者的一侧高音弦的地方必须比有低音弦的外侧更薄。

琴底是平的，正如我们所看到的那样，有两个出音孔。在正对出音孔的位置上，大部分琴的槽腹中都有两个长长的隆起部分，称为"纳音"。顾名思义，接纳声音，使其受到某种阻力而被断顿，而不只是在一个空空荡荡的箱子四壁回荡，由此产生共鸣。

另一个需确定的重要细节是支起琴弦的岳山。它是琴上两个最受震动的地方中的一个，一般用乌木、红木或紫檀一类坚

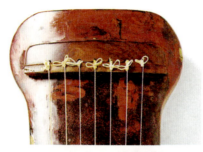

琴首顶端纵侧可见所谓的岳山，即在琴弦穿到弦眼之前用以架弦的一条细木

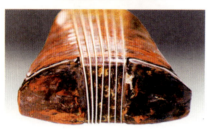

琴尾顶端纵侧七弦绕至琴底的地方，所承受的压力很大，常用坚固的材料加固

硬的木材制成。岳山的高度和宽度对音色至关重要。琴弦与琴面的距离不能高过一指；另一个最受力的是龙龈，此处琴弦与琴面不能超过一纸厚。

琴最窄的那部分，在弹琴者左手边，亦受到很大压力，因为琴弦正是自此拉至琴底。因此，该部分要用一个和岳山同样材料的硬木来加强。包括这点也需要准确调整，与将琴从桌面支起的一对雁足一样。

位于琴腹内连接琴面、琴底的两根"柱子"也极为关键，

一个为圆形,另一个为四方形,将其缩小或扩大便可使音色或更丰满或更单薄。它们通常不足2厘米高,也有的琴音柱仅1厘米高。

琴的外侧造型不一。或许外观对于音色亦有影响,但更可能是为了审美的效果。我稍后会介绍各色各样的古琴样式,但首先还是讲讲它各个部分的名称。

龙、凤、雁

古琴各个部分的主要名称都与龙凤有关。龙与凤均为古老传说中的神秘的动物,千年来赋予人们越来越多的联想,不断出现在早期的艺术、文学、音乐和民间信仰中。龙与凤在一起代表婚姻,至今它们在婚宴之际还被贴在门上,或画在窗户和灯笼上。以它们为主题的图案也不断地作为吉祥的标志出现在布料和瓷器上。在黄土高原的窑洞里,它们被做成直径1米左右的圆形剪纸,贴在天花板上,龙朝左,凤朝右,长长的尾巴摇来晃去。

龙的名字既出现在琴面,也出现在琴底。琴最窄的那部分,琴弦经此被拉到背后的地方叫作龙龈,琴底那条敞开的长长的出音孔叫作龙池。与在西方象征邪恶的龙恰恰相反,中国的龙代表的是善良、力量、阳刚之气以及变化。最主要的是它历来被视为主宰雨水之神,这在以农业为本的中国至关重大。即使到了20世纪,当干旱威胁收成时,人们还会求助于它。人们手

持着柳枝舞蹈,祈盼雨水能降落在干旱的田野上。

夏日,龙盘旋于乌云之上,其爪闪烁于闪电之间,其声咆哮于雷雨之中,当晶莹的雨水洒在松树皮上时,人们仿佛隐约看到它闪亮的鳞。

自汉代以来,龙也代表国家和皇帝的权力,宫中的一切都逐渐以龙为象征。托起屋顶的梁柱上,画的是气派威严而笔触精致的龙图,皇帝坐在龙位上一代接一代地统治着这个庞大的国家,他们身穿绣着龙头、龙身、龙爪的龙袍,吃着用龙装饰的金盘盛上来的食品。他们自称为龙的化身,传说中,公元前2700年左右,主宰着黄河两岸的中原大地、被视为中国人祖先的黄帝,原是龙的转世,但这不过是来源于公元前3世纪的传说罢了。据说连古琴的固定样式都是黄帝赋予的,这也来自稍后的传说。

早在远古时代,龙就有过各种显身故事。一条叫"夔"的奇异的独角龙,被视为吉祥的标志,据说还能制伏贪婪,我们能在早期的中国青铜器上见到它。后来龙的形象出现的地方急遽增加,向来细心的中国人根据他们各自的特征,将其分为不同种类。

鉴于古琴对置身于龙位左右的文人政客的重要性,以龙来为其不同部位命名,自然是合情合理的了。

简而言之,龙主要象征着国家与权力。而凤凰却不然,它代表的是个人生活,比如性爱和婚姻幸福。有趣的是凤凰不是

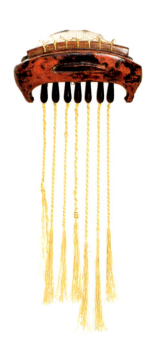

在"凤额"处,弦连同丝线坠子一起下到弦眼

一只而是一对,雄性的为凤,雌性的为凰。它们同样平等、同样重要,与中国传统中左右宇宙的阴阳一样。凤凰起舞是被公认的三十种交欢姿势之一。

凤凰的名字出现在古琴宽一些的那端侧面,就是琴弦经过琴面绕到琴轸上的地方,这部分叫作凤额。下面那部分叫凤舌,其下是凤眼,还有凤沼,是琴底两个出音孔中较小的一个。琴的长侧面叫凤翅。

凤凰同中国音乐的关系十分紧密。是的,你甚至可以说整个音阶制度的形成都是来自凤凰歌声的启发。据史书记载,公元前2697年,黄帝派伶伦找来能准确发出音阶中十二个音调的竹管。伶伦找到音调整齐的竹子,削成一根声量浑厚的竹管,吹出和他自己能奏出的最低音调相符的音。这时,有一对凤凰突然停落在他

身旁一棵梧桐树上。当那只凤开始唱歌时,伶伦注意到它的音与自己竹管发出的音调完全符合。凤接着又唱了五个音调,伶伦也跟着它很快地削成了竹管。然后凰唱了六个音调,伶伦赶紧再削些竹管以便记录下凰的声音。当他按着音阶整理那十二根竹管时发现,每根竹管正好是下个音的竹管三分之二长。黄帝让人按照这些竹管的音调铸成十二个铜钟,然后以此为标准给其他乐器校音。

音乐在中国,对个人、对国家都意义重大,可说是近乎神圣的东西。音乐重视的是生活内在的和谐,美好的音乐可以带来仁政和良民,而"低下庸俗的音乐"则反之。音乐也规范天地之间的关系,将古琴上连接琴面、琴底的音柱称为"天柱""地柱"并非偶然。"天柱"为圆形,"地柱"为方形,完全遵照传统中天圆地方的设想。

还剩下两个部位没有提到,一个是"岳山"。岳,大山也。另外一个是"雁足",是将琴从台面上托起的两个圆柄。大雁在中国的象征物中举足轻重,与盼望、思念和忧伤有关。表达分离、秋天和落叶所引起的伤感,以及晚年孤独、失去爱人、生死无情的凄凉。诸如此类的主题经常出现在音乐和诗歌里,比如以下这首杜牧(803~约852)所作的诗:

旅 宿

旅馆无良伴,凝情自悄然。
寒灯思旧事,断雁警愁眠。
远梦归侵晓,家书到隔年。
沧江好烟月,门系钓鱼船。

象征物如此丰富贯通于文化之中,在其他的文化中实属少见。不仅文字始于象形,而且对生命的诠释亦然。各个时期和人类各个阶段的生活都有象征物,感情和尊严有象征物,态度和梦想也有象征物。它们大多很古老,但至今仍具生命力并广为使用。正如绘画在中国不仅只限于供享受的审美物品,而是更大程度之道德价值观的展示。在绘画中,一棵松并非仅仅是一棵松树而已,它常青的枝叶象征长寿、高洁和正义。荷花,托着莲蓬,花瓣白里透着丝丝若隐若现的粉红,不仅是幅完美

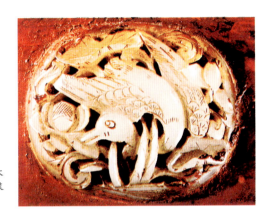

白玉浮雕的荷花与大雁,宋代古琴上的装饰品

的画面。它亭亭玉立于污泥之中,让人联想到纯洁,一种在污浊的人世间人们所追求的价值。站在梅花树上唱歌的喜鹊,代表的是欢乐与爱情的喜悦,果皮细腻的杏也含有同样寓意——你若保守,可千万别往它那金色的缝隙里看。金鱼代表财富,鲤鱼代表有劳而获。总之,一切都有象征意义,不是西方人能够马上心领神会的。大自然中的一切,中国人叫作"万物",是个统一的整体。需要用心听,用心看,一切尽在其中。这让人禁不住想到欧洲中世纪繁多的教堂意象图案。那些圣人、那些《圣经》中的人物、玫瑰花窗上温暖的火光、神坛前的仪式,所有这些都传递着基督的精神,每一个细节也都充满了意义和教导。或者就像巴洛克风格的画谜,密密麻麻的东西中唯有一件是解开谜底的钥匙。抑或是那破碎的玻璃杯,在丰盛的水果盘

和银器之中，静默地讲述着一切人事的稍纵即逝。或是那妇人裙裾下的白色小狗，隐晦地述说着对婚姻的忠诚。

最后一个应该说明的部分是"焦尾"，它是琴尾处"龙龈"两侧的镶嵌物。这个名字与古琴的高雅连在一起或许让人感到疑惑。细说起来，这里面有个典故。东汉时的大琴师蔡邕曾经游历吴地。在一个村子里，他见到有人正用梧桐树桩生火。一听到柴火噼里啪啦的燃烧声，他意识到这是制作上乘乐器的木材。于是，他叫唤着请人将木桩从火堆中拖出来。这时木桩的一端已被烧焦，他仍然以此做了一张琴，并取名"焦尾"以纪念这段插曲。

"焦尾"是历史上被人谈论得最多的古琴。在它制成后的三百年里都被收藏在皇宫内，皇帝经常让其左右的大臣们弹奏它。但后来发生了什么事却鲜为人知。根据古老的琴书，像《琴式图》，大致可以推断出它的样子，却没有记载详尽的细节。

百年来，人们不断地为古琴各个部分增添象征意义。圆弧形的琴面代表天，平整的琴底代表地。七根琴弦按顺序代表君、臣、民、事、物、文、武；宽度六寸，代表了宇宙间六合，即天、地和四方。但这些都是后来人们凭主观想象赋予它们的含义。

漆与断纹

古琴上覆盖着一层类似水泥的材料，是谓"胎"，有3~5毫米厚，涂上后凝固变硬。在胎上每漆一层的上法是一门学问。不同的漆法对琴的音色有着意想不到的影响。古今琴匠有着各自的配方，但无外乎都来自那糖浆一般的生漆，经过滤、烧煮后，再与瓦灰或鹿角灰混合。

漆树据说原产中国，很久以前传入东亚的许多地区，像日本和韩国。生漆与虫胶清漆之类有着截然不同的化学成分，对水有着超强的防护力，还能防止树虫及其他害虫的蛀蚀。

根据考古研究，人们对漆的提炼有几千年的历史。成于公元前3世纪的《礼记》，讲到周王在登基时定做的一个棺材，他每年都给那具棺材涂上一层新漆，据说这是一个简单实用的保证死后不朽的办法。

生漆与瓦灰混合之后的漆涂起来简单，音质松透。缺点则是较易磨损，一旦受潮也极易开裂。加上少许鹿角灰就明显耐

磨些了，同时音色也凝重优美得多。多数流传下来的古琴，都上了这层漆。生漆和瓷粉混合，使琴的表面坚固，但音色会因此稍显生硬，相比之下，生漆与石灰和猪血混合，声音就柔和些。这类漆常用于宫殿和寺庙的柱子。有些老一点的古琴用的是生漆和八宝灰的混合。八宝灰胎是用金、银、铜、珍珠母、孔雀石等数种珍贵宝石粉掺以鹿角灰与生漆合成的，其质地最坚固，弥足珍贵。也许你会想，这究竟是真的与音质有关呢，还是只是一种炫耀而已？但看中世纪时阿拉伯和波斯乐器雷巴布琴的漆胎当中，也是混入些玻璃粉以加强其音调。看来某种古老的认知在那时就已形成了，但为炫耀或为坚固也并非无稽之谈。金、银、铜以及孔雀石、青金石等宝石，也用于提炼长寿仙丹，足够让古人有理由将其与生漆混合。

唐代保留下来很多古琴极品，其中相当一部分仍在使用。当时的琴匠会在琴体上施上一层薄薄的漆灰，其上加一层细细的葛麻布底，然后再上一层漆灰。干了以后，用石头打磨，再施以更细腻的灰漆，再打磨。前两次用水磨，后三次则用油，最后再髹几层表漆。

当时的表漆有紫漆、朱漆、黄漆、褐漆和黑漆。一般是髹两层不同深浅的黑漆、朱漆或褐漆，以此使琴表面颜色在不同的光线下富有层次感。有时，那褐色表漆从更深黑的层面中，隐约泛出金色光泽；有时那孔雀石的绿意在黑色中闪烁，魅力四射。

管平湖所弹的那张保存良好的唐代古琴,最下面的漆胎稀而薄,与鹿角灰混合,中间层用较厚的黑漆。其上再刷上一层薄薄的灰,然后,在褐漆之上涂上一层朱漆。千年之后,这张琴多处已修修补补,但有趣的是那些修补的地方反而使琴显得更好看,音色更婉转优美。自它制成后就一直被人弹奏着。

有一次我坐在一边看他修补这张琴。他的身边放着一些不同的瓷罐,他从中小心翼翼地蘸出些朱漆来,涂在那巨大的琴面上。然后,他又接着修补我那张有点问题的宋代古琴。修过的琴面变得如此光亮,手指直在上面打滑。

"一定要细心地保护琴上的漆,"他提醒我,"定期用稍稍潮湿的毛巾擦擦。琴面只要有一点灰尘,手指就会变得迟缓,大大影响弹奏。经常抚摸琴面,这样漆会更光滑,你的琴会更好弹,记住了!"

纵观保留下来的古琴,琴漆的种类不计其数。后期琴匠多使用其他种类的漆料,丰满的朱漆和黄漆则消失了。近两百年来的琴漆一般都使用清一色的黑漆,没有层次,与唐宋古琴生动的琴面相比,要显得呆板很多。

因漆胎所含的成分不同,历来古琴都会出现断纹。断纹是在弹琴者和鉴赏家中极为热门的话题。有些断纹又粗又平,犹如蛇腹,另外一些,像流水中的浪花,还有一些犹如细线的断纹,就像那衰老而布满皱纹的肌肤。有时候,断纹看上去好像牛尾上的细毛,在琴面上摇来摇去的,有时候,它们让人想到

琴的漆面上出现的断纹为常见的长条形,一目了然,即所谓的"蛇腹断"(上图)

分辨各种不同的断纹是件困难的事。右边的是所谓的"冰纹断",左边则是"梅花断"(下图)

此琴板栗色的漆上可见"流水断",还可见一处用红漆修补过的地方

碎冰、梅花或龟甲。各种断纹便由此得名。

蛇腹断和牛毛断是最为普遍的两种断纹,此外还有各种不同的形状。对于那些想学会鉴定古琴的人来说,识别断纹可谓一大挑战。人们在鉴定古琴的年代时经常要看断纹,知道在某个时期通常使用的是哪种漆胎,参考断纹,再加上其他特征,是鉴定古琴年代极好的依据。当然陷阱总是有的。春季出产的漆与夏季髹漆的琴面效果就截然不同。

油漆过的物品一般不会出现裂缝,无论历经的年代多久,其防水性能都超群。1971年在长沙城外发掘的马王堆墓中的一百八十四件漆器就是一例。尽管两千多年来它们躺在被水半浸泡的坟墓中,仍然红黑发亮,没有裂纹。

但一张一直使用着的年代久远的古琴,却会因为岁月出现断纹,这与木质伸缩及其成形时的干燥程度有关。另一个原因,是来自总在变化的琴弦的压力,例如当你校音或换弦时,漆面均会承受额外的压力。断纹的形成,要经年累月,很多时候是在百年之后,而梅花断和冰纹断则需要上千年的时间。

传世的古琴很早就成为收藏品,这也意味着仿制品越来越常见。让琴遇冷受热不是件难事,以此造出假伪的断纹,或在新琴或半旧不新的琴上先涂上一层灰胎,轻轻地撒一层灰,再加上一张薄薄的纸。干后,用小刀按照古琴在某一时期的某种断纹的模样在琴面上刻出纹路,然后多次髹漆。

对一个经验不足的古琴收藏者或是求物心切的古琴购买者

来说，要识别古琴的真伪是很难的，但若是一个经验丰富的古琴师就相对容易些。因为，只要你一弹琴便能辨别出漆间断纹的真假。一张有真正断纹的琴表面整齐完美，弹琴的时候，琴弦没有吱呀声，断纹深入琴面，纹路清晰，手指在拨动琴弦、抚摸琴面的时候却感觉不到。赝品却不然，不管你如何打磨那些人造的断纹边缘，或髹上新漆，弹起来仍指感异样。

一张较新的古琴一般而言不会有断纹，琴越老断纹越多。但会形成什么样的断纹，却不得而知。等上几百年你就知道了。

张建华的古琴作坊

几年前,我有机会跟中国当今最优秀的古琴制造师张建华去他的古琴作坊。作坊坐落在北京南边几十公里外一个旧农场里,典型的北方小巷,狭窄而泥泞,灰色的围墙,褪色的红漆木门。那些平房原封不动,保持着几年前农民离开时的模样。但现在这里进行的则是另一番活动。农宅现已成为一个古琴

张建华在其作坊外面,
靠墙而立的是新制待干
的琴面

旧仓库中的制琴材料

手工制作的制琴工具

上漆有多道工序,其中一道是上鹿角灰,以加强漆的耐久性

作坊。凳子上放着很多工具,当然是他做成,如今哪里还能找到制琴的专用工具呢?到处放满了等待再加工的坯件。外屋,早先是用来存放谷子和玉米的地方,现在,上百件初步削成的古琴坯件堆至天花板,等待晾干。屋外,靠南墙的地方,又堆着十来个坯件在太阳下晒着。

当街的墙边全是装着鹿角灰、瓦灰和其他原料的盒子。但最为重要的——漆,被安全地装在一个老式的粪车里,盖着大盖子停在院子当中——一个极好的冬暖夏凉的庇护所。

几千年来粪肥对农业收成至关重要,没有它,中国的农业社会难以运转。这样"珍贵"的东西,在那个年代自然是需要妥善存放的。现在,车里的粪肥当然没有了,掀开那沉重的盖子往里看,取而代之的是漆。因为漆也需要一个成熟的过程才能髹在琴上。

我被告知,第一层漆应极薄,第二层厚,第三、第四层尽量薄,这样一来琴面才会光滑。打磨的时候,手上蘸点油,芝麻油最佳,靠着手的温热使之浸入已上的漆中,然后再继续髹下一层。

"如果古琴不上漆,它们就不可能保存得长久,因为木材和

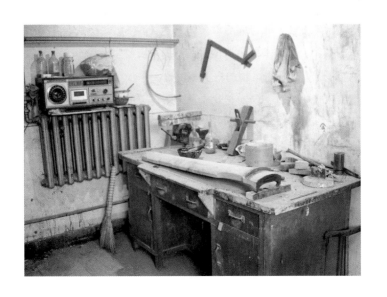

漆都具某种活性和适应性，所以不会轻易开裂。唯一应当注意的是夏日的炎热和潮湿。"张建华告诉我说，夏日过后最好将琴平放，让琴可以"休养生息"。

现在，越来越难找到陈年老木，其价格也因此急遽上涨，这对所有的制琴者都是个大问题。一块做琴面的梧桐木如今的价格相当于一个大学教师半个月的工资，琴底则是月工资的好几倍。现在正在拆迁的大批老屋，许多是以桐木做的梁柱，用来做古琴本来恰是物尽其材，但大多数时候，都是被挖土机直接铲倒碾碎，顷刻之间化为乌有，哪里来得及抢救。也有的人把木桩买下来，用老房子的梁和木雕做成装饰品已成为一种时尚。

张先生告诉我，成本最高的是琴底的木材，想要有个好质地的古琴，你必须付出这笔投资。那木质要坚硬如石，有清澈的金属声，恰好与柔软的梧桐相配合。一张单纯用梧桐或梧桐类软木做出的琴，绝对无法发出你所需要的高音，只够用作教学乐器。

张先生和他的同伴们每年做一百多张古琴，很多都是用上乘材料做成的。他也做古琴的保养和修理工作。许多老琴有时需要彻底修缮，甚至有些古琴的某个部分会完全损坏，但这都不成问题。琴的各个部分都可以拆开，重新胶合，通常音色还会更好。但谁都没有绝对的把握，在修复一张旧琴或制成一张新琴并使用几年之后，方能肯定它的音质是否没有减损。

琴弦和调音

古琴的七根弦用缠成的丝线做成。长短相当,但粗细各异,自外向里,最粗、最有力的低音弦为一弦,最细、最靠近弹琴者为七弦。标准的一弦粗 1.65 毫米,然后依次为 1.5 毫米、1.35 毫米、1.20 毫米、1.10 毫米、1.0 毫米、0.85 毫米,但也会有稍细或稍粗的琴弦,历来如此。七根琴弦通常由一百零八、九十六、八十一、七十二、六十四、五十四和四十八根丝线组成。一弦到四弦均为细丝线缠成。

一些考古新发现表明公元前的琴弦就已经有相当高的质量了,一张发掘出来的被鉴定为公元前 168 年的古琴琴弦仍保存良好。最粗的一根琴弦有 1.9 毫米,大概是由三十七根丝线缠成一根线,然后再用四根这样的线缠四次而成的弦。这意味着单单这一根弦就由五百九十二根丝线组成,令人难以置信。其他的弦稍细,尽管两千多年已经过去了,但均保存着某种弹性。

丝是一种极特殊的材料,我们知道中国制造丝绸从新石器

时代就开始了。至今被发现的最早的丝绸据说有四千七百年的历史,而根据碳-14定年法测定还有比这早五百年的丝带。

一个蚕茧的蚕丝有1—4公里之长,且富有弹性和韧性,抻拉之,竟可将其长度再延展四分之一。制成的丝线是做琴弦最完美的材料,可粗可细,基本能根据需要而定。没有其他任何材料,包括麻、棉、毛或者其他动植物的纤维能纺成这样轻巧结实的线了,也没有任何一种材料能像丝线那样承受压力。

因此,有一些学者说中国弦乐器的设计与纺丝的工艺有很大关系,证据之一便是中国弦乐器自古以来也被叫作"丝弦"。若没有丝线做弦,恐怕也就没有古琴和其他弦乐器的诞生了。

琴弦系在丝绳上,穿到琴底的琴轸上,调音时则转动琴轸。那些小结似蜻蜓的头部,因而得名"蜻蜓头"

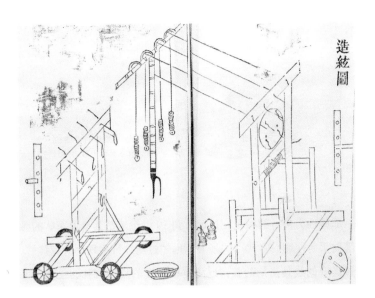

制弦是个复杂的程序，但在图中这个简单机器的协助之下，便可一次将四条丝线缠在一起。摘自1590年按12世纪的原稿印出的《琴书大全》

用一般的桑叶养蚕，所抽出的丝线适于纺织丝绸，却不适于做琴弦，而用柘树叶养蚕，抽取的丝线，则可制出既结实又音色亮丽的琴弦。关于这点，早在4世纪时就有了大量的文字记载。

至于柘树叶的发现，像许多重大的发现一样，乃事出偶然。当桑树叶尚未成熟或因为某种原因缺乏的时候，人们不得不另外寻找一种喂蚕的叶子，于是找到了柘树。但渐渐地，人们发现，食柘树叶的蚕反能抽出更结实的丝，于是，从一两千年前开始，人们便用柘树叶喂养蚕，以制作弦丝。不仅是琴弦，也包

为了防止琴轸与琴身打滑,可在琴轸与轸池接触的地方,使用松香

括那些功力神奇的弓弦,自远古到19世纪末都为皇家军队的弓箭射手所使用。古代弓的张力远远超过当今许多现代的竞技弓。弓需要的是最坚韧的弦,以防夏季湿度的浸蚀和弦的松弛,保持其力度。人们很早就知道了如何制作这类弦的方法,不论是琴弦还是弓弦,制作方法基本是一致的。

有个细节值得一提:不管是琴弦还是弓弦,全都要求柘树不可生长在盐碱土壤中——否则弦易断,不结实而又缺乏音色。最利于柘树生长的土壤据说是在四川。

接下来的处理对琴弦也意义重大,特别是煮弦这道工序。在琴弦使用之前要在明胶(一种鱼汁和某些植物的混合物)中煮,煮弦时间的长短对音色的清亮影响很大。

古琴的七根弦在很大程度上仿佛活物。它们需要被精心护理,否则那纤细的丝线会脱落,难以在指间拨动。最好每十天擦洗一次。将一团桃树脂打湿,看上去像冰糖,在弦上轻轻地往岳山的方向拭几次。第一次多蘸水,然后渐少,最后擦干。

1961年出版的古琴教材中,有传授如何打"蜻蜓头"的内容,以及在绷紧琴弦的时候适当的坐姿。注意放在琴下的垫子

当琴弦完全干后,再用布逆向岳山的方向小心地擦一次。树脂的薄膜使琴弦再度光滑,音调更清晰。使用丝弦的音乐家大都熟知这种方法。

琴弦系于古琴上,其式精巧。琴底有七个琴轸,可以用木、象牙或玉做成。一根由二十来根丝线缠成的绳线折叠起来穿过琴轸,在其上端绕个圈,再从岳山外的一个小孔拉上来,琴弦便套在这根折叠起来的绳线里。打个蝴蝶结以便琴弦套牢,然后将弦从岳山旁的琴眼穿过,经过指板,经过琴尾,最后固定

用来穿到琴轸上系琴弦的绳子。选自1864年的琴谱集《琴学入门》

在琴底上的两个雁足上。琴轸应当先按逆时针拧紧几圈，然后再调整，使琴弦松紧得当。

如果所有的琴弦都需要调整，则应当从五弦开始，继而调六弦、七弦，最后再调低音弦的一弦、二弦、三弦、四弦。低音弦经过外雁足，而五弦至七弦则经过内雁足。原因在于四弦和七弦较其他琴弦更容易断。最后，调整它们的松紧，更换起来更容易。

调弦之际，琴会发出微弱的声音，你在拧紧琴弦之前很快就能听出音调的准确与否。弦从一开始就要拧得比需要的紧，因为那七根琴轸只能用来轻微地调整音调。一般而言，要将琴弦尽量绷紧，这也意味着不同长度的古琴，音调的高度也不相同。较短的古琴音调稍高，而较长的古琴则音调稍低。

最简单的绷弦办法，是将琴小心地竖立起来，琴轸朝下，面对琴底，最好在地上或凳子上放个垫子，然后将琴弦在手中绕几下（有块布护着更好），用力

绕到琴背后并固定起来。最后这个动作很关键，若用力不够，又得重新再来。

如果弦断了，就有重活干了。同一雁足上缠了好多根弦，运气不好的话，得解下所有的弦才能换上断掉的那根。琴弦往往都是在岳山处断的。只要琴弦的长度能达到焦尾处，就只需在琴轸处打上个蝴蝶结，系好。然后再调紧琴弦，调好音调。往往得用一天的时间，音才会稳定，其间则要一次次地用琴轸

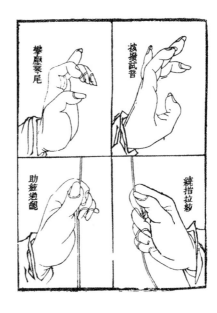

（左）在《琴学入门》中，有示范如何上弦的插图
（右）将弦在中指上绕几下，易于拉好琴弦

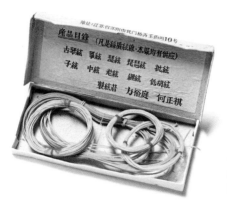

一套古琴弦,按粗细系好,放在手工纸盒内。1961年购于苏州方裕庭的工厂

来调整松紧。

如果实在急于给新弦定音,也有办法。一是给弦加热,二是用块湿布在弦上擦一会儿,然后再调紧、调音,在琴上弹一下。几小时后再取下来,调整蝴蝶结圈儿,使之位于岳山正中。如果其位置太靠后,调起音来就更困难了。

我在20世纪60年代买的两根高音弦(真了不起)至今尚好,但也越用越短,末日将近。哪一天不够指板长,就不得不换了。四弦和七弦,产自20世纪80年代,质地就差多了,经常断。我最近在苏州找到了两套丝弦。尺寸正好,但质地如何,尚无法确定。不过用过的琴友们倒都说还不错。

几十年前所有的琴用的都是丝弦。但自80年代以来,越来越多的人开始使用有很多优点的钢丝弦。后者无须护理,不易

断，极少受天气或手汗的影响，但音质却不同于丝弦。我无意褒贬，但不同却是实情。就像中世纪的鲁特琴，用牛筋弦和用钢丝弦弹奏出来的效果是不同的。最受损失的是走手音。用丝弦时，走手音显然要长一些。对于古琴音乐而言，正是以走手音的音色缭绕为特点的。

铭 文

几乎所有的古琴都有刻款，往往非常好看。最简单的是镌刻上琴的名字，直接刻在龙池——琴底中央的出音孔上面。琴名用的是小篆，或者用更为自如的行书、草书。

人们越来越习惯在琴上刻以印章铭文，就像我们今天在自己的书上签字似的，尤其是一些质地上乘的琴更是如此。有时候琴主会刻上一整首诗，赞美其琴美妙丰盈的音质，或者其他出色之处。在许多珍贵的老琴背面，往往刻满了溢美之词。

收藏在故宫博物院的宋代著名古琴"海月清辉"，龙池上方刻着琴名，顺着修长的琴身刻有一个四方形宽边印章，表明此乃乾隆御藏，在龙池两旁沿雁足而下还刻有六位署名的和一位无名诗人的诗句，以赞美海月清辉。

琴腹内有时也有铭文，或刻或书，自上而下。它们在琴胶合之前就有了，或者来自琴的某次大修，从龙池口隐约可见。铭文中有时写的是对琴及其未来命运的祝福，有时则注明琴匠

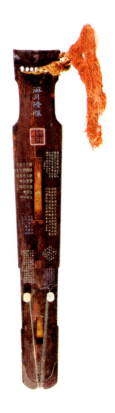

古琴"海月清辉"的背面，刻满了诗文

或修琴人的姓名或制作年代。而有时，就像我的那张琴，只能依稀看见造琴者的红色印章。

凡铭文通常是先用笔墨写上文字和签名，然后再镌刻，就像当初在龟壳上刻写甲骨文那样，先写后刻。单个的或者稍大而又刻得深的铭文，用平时刻图章时使用的工具即可，而那些文字少，含诗句或颂词一类比较浅的刻款，则要使用稍小稍薄的锋利刀具。当琴有大面积刻款时，油漆裂开的可能性就增大，特别是那些长篇的文字。最初的铭文大都是白色或红色，后来也有了金银色，但常被视为俗气。

刻铭文需要高手，因为油漆一旦裂开修复起来就很难。人们精心题写刻款，以赋予琴新的价值。爱琴者因为能从自己的琴中看到岁月的流逝变迁——那精心细致的修复，那色彩的层次，所有曾经弹奏过这张琴的人如何用心良苦地呵护它，再代代相传——而欣慰。

刻在唐代古琴"九霄环佩"背面漆上的印章

除了琴的音色之外,漆、图章、铭文都是弹琴者最常谈论的一些话题,就像釉对于瓷器爱好者那样。一切都很重要,特别是用来判断琴的年代时,此类故事甚多。

其中著名的一个是关于《琴说》的作者陈伯葵(北宋政和年间)的。《琴说》是一本早期有关琴的理论书籍。陈伯葵据说拥有一张唐朝的古琴,很引以为荣。有一次欧阳修和范希文来访,他便把琴拿出来给他们欣赏。该琴叫作"石磬"可谓名副其实,但它究竟是不是出自唐代呢?来客表示怀疑,并就其样式做了一番讨论,并谈及刻款、木纹、声音和漆中所见的断纹等。最后大家一致肯定陈伯葵的琴老归老,但绝非出自唐朝。

以后,陈伯葵总是随身携带这张琴,用以鉴定或与他所见的其他古琴相比较,他以此为依据,综合其观察写成这本有名的著作。

春雷和秋笛

琴匠在一张琴做好之后,一般会为其起个名字,刻在琴底——把名字刻在琴面上被视为极无文化和品位。题文则仅限于琴主及其朋友所刻,相当私人化,近乎是秘密的暗号,并非为任何偶然看到琴的人而刻。琴名具有个人色彩,表明它曾作为爱物和朋友被珍惜过。

琴谱中有不少适当的名字可供那些在为琴命名时没有把握的人作参考,也有些专门的琴名辑录。其中最为著名的是谢庄的《雅琴名录》,编于5世纪,不断地出现在后来的作品当中。结果,大量的古琴同名,即便它们出自完全不同的时代。

系统地浏览不同时期一些有代表性的琴名,可清楚地看到一幅让人惊叹的图画。许多名字围绕着琴的音色,将其直接与某个富有象征意义的季节、自然的变换,或动物的声音相联系:夜空的飞雁,山间溪水中的裂冰,寒夜寺中的钟声,暮色中渐起的笛声,或青山黯淡时的景色。雁鸣、春雷、南风、鹤

鸣九皋、秋笛等，便是几个经常出现的名字。

大部分的琴名都与大自然有关，尤其是某些难觅的风景，如高山、瀑布、深谷。一个世外桃源，远离都市的喧嚣和矛盾冲突，一个人人向往着能得到宁静平和，可以心无旁骛的地方。森林、山谷、沙滩、石、松、竹、泉、溪、流水、瀑布一类的词也常常出现。有时候也会出现含有河、湖、海、浪的词，比如"一池波"和"海上明月"，但并不常见。

常见的是季节和许多我们能见到的现象，如风、雨、雷、霜、雪和冰，还有天、云和月，但让人意外的是从未出现过"日"字，这是个在中国许多场合中相当重要的词语，因为"日"亦代表阳性。通常见到的是自然界中的一些颇具戏剧性的情景，比如琴名"春雷""松雪"。

"花"字也偶尔出现在琴名中，如"花笑"，但更经常出现的还是兰、梅和香等词，如"幽兰""梅花落"。

个别动物名也在名录之列，尤其是"鸟"一词，还有具体的鸟如鹤和雁，当然还有龙、凤、虎，所有在中国的意象中极富神奇力量的

春雷　松雪　虎啸　玉玲珑

动物，如"虎啸"。所有动词都与声音有关，在琴名中自然也不例外。通常用的有声、响、落（仅用于水和花）、吼、啸、叫、吹和其他许多能唤醒人们对声音联想的词，如（不同种类的）笛和钟。

优雅的琴名如"玉玲珑"，暗指古时贵人腰带上的玉饰互相碰击时发出细脆的声音。"雪夜钟声"是个浅显易懂的名字，但也有更精致隐讳的，如"石涧敲冰"，描述的是有人走到泉边敲冰，为不期而至的友人取水煮茶时山谷间回响的清脆声响。

在颜色中有两个词的使用频率最高，青和碧，尤指夜晚遥望杉树覆盖的丘陵和山野的颜色，如"碧天凤吹"。也偶尔出现红色，如"赤龙"和"朱雀"。白色让人联想到云和雪，"白雪"。有时琴名中也有"清""高"两字，一般都与自然界有关。

有些琴名与古时儒家经典中的智者贤人及其理想有关，如正、真、中和、怀古，但与描写大自然的词语相比数量极少，也颇显牵强，是出现得比较晚的一些名字。

在琴名中不断出现的数字仅有"万"字，

碧天鳳吹　萬壑松風　綠綺

这是无穷无尽的同义词，大都出现在与大自然有关的词语中。比如管平湖的大红琴"万壑松风"，就是我见过的最美丽的名字之一，也是中国古琴中音色最为优美动听的一个。

人名从未出现在琴名中。然而古琴名总难免弥漫着浓烈的感情色彩——感伤、忘却和悲哀，它们在诸如孤、远、冷、静、暗、深、清、纯这些既表达个人情感又描述自然状态的形容词的衬托下，更加强调了感情的成分。典型的例子有"独幽""松石间意"和"云泉"。

琴名充满着强烈的大自然的感受，犹如读到唐诗。它们传递的是同样的伤感和孤独，但也表达了一种历经世事的淡泊和看破红尘的觉悟。正如诗人王维（701~761）的这首诗，描写的是他离开朝廷隐居于青山之间的感受：

酬张少府

晚年惟好静，万事不关心。
自顾无长策，空知返旧林。
松风吹解带，山月照弹琴。
君问穷通理，渔歌入浦深。

令人惊讶的是居然有的琴取名为"无名"。并非琴主无法找到适当的名字，而是按道家从精神到肉体一切简约的传统罢了。

由充满冲突的朝廷政事中淡出、隐世、自我修炼、与大自然浑然一体，称之为"养生"、悟"道"也。"道"即万事万物中永恒不变的原则。

把自己的琴命名为"无名"，暗示试图摆脱对一切不必要事物的依赖，以达到接近道家的觉悟和平和。弹琴也是达到这一境界的一个途径。诗人、哲学家和古琴弹奏家嵇康曾在其充满诗意的散文《琴赋》中写道："众器之中，琴德最优。"

历史上的传世名琴很多。其中之一为"绿绮"——琴名所指的是琴的丝罩，牵涉中国历史上最著名的一段爱情故事，随着时间的推移，这故事中感人的细节也逐渐增多。这张琴原为汉代杰出的文学家兼优秀古琴弹奏家司马相如（公元前179~前118）所有。他热恋上友人的女儿——天生丽质的卓文君。她当时新寡，按风俗不能再婚。

此事看起来十分无望。但司马相如听说当他与文君之父及友人弹琴唱歌时卓文君常躲在屏风后偷听。于是，有一晚他刻意弹唱了一段《凤求凰》。琴音和司马相如的暗示深深地打动了文君，她决定与相如私奔，因此惹怒了父亲。尔后，二人屈尊经营酒肆，当垆煮酒，以为生计。

随着时间的推移，文君的父亲慢慢地接受了事实，文君也重新得到娘家的财产。司马相如后来奉武帝之命搜集民歌，并对词曲进行修订，以便能为文人所欣赏。至于那酒肆的命运却不得而知，不过，直到今天，在四川仍流行着以"文君"命名

在中国，张珙和崔莺莺的故事家喻户晓，不断作为主题出现在通俗文化和艺术形式中。这张插图表现的是张生在院内弹琴，莺莺和红娘隔墙而听

的白酒。

司马相如和卓文君的故事后来成为爱情经典，我们从音乐片段和唐代最伟大的诗人杜甫的《琴台》中已经有所了解。760年，杜甫在成都造访司马相如当初弹琴之处而作《琴台》。

该主题之后又再次出现在中国古典名著《西厢记》中。这出杂剧讲的是一个精彩的爱情故事，除男女主人公外，还有残酷的将军、见义勇为的僧人，是13世纪王实甫基于唐人小说的素材创作的。

剧中充满了失信的诺言、误解和爱情书信。月夜下烟火飘香，琴声缭绕，张生弹奏《凤求凰》，几经波折，终于如愿以

这个制作于1700年的约1米高的花瓶上,再现了《西厢记》里的重要场景

偿。这全都得归功于有心的侍女红娘的出谋划策,是她精心策划了弹琴,特别是后来求爱的细节。"但听咳嗽为令,先生动操。"如此这般开始的一段双簧。张生这边弹琴,莺莺在墙后那边以长歌多情呼应。于是一切都顺理成章。至于他弹的琴为何名却不得而知。

九霄环佩

在中国现今收藏的所有古琴当中,最著名的大概就是唐代的"九霄环佩"了。"九"这个数字按中国的传统可谓极数,含"至高"之意,因而常与皇权、帝位相关联。如"九鼎"意为传国之宝,象征国家权力"九重天",与瑞典所说的"七重天"相当。琴名中的"九霄"指的也是极高的上空、仙界;环佩是中国古人佩于腰带上的玉制饰物,相碰时能发出悦耳的叮当之声。

该琴自20世纪50年代以来一直收藏在故宫里。它宽大结实,长124.5厘米,肩宽20.5厘米,焦尾宽15.5厘米,高6.5厘米,为"伏羲式"造型。关于琴的样式稍后我会再做介绍。

琴面为桐木制,琴底梓木。鹿角灰胎,一种结实耐磨性强的材料,赋予琴一种有力度的音调。用葛布为底,再涂粉灰。继而上多层大漆,糅栗壳色漆,紫褐交错,多次打磨。历代留下的创痕以朱红漆修补。琴面有小蛇腹断纹,间杂牛毛断纹。

琴背可见两个出音口:中间的龙池以及下边一点的凤沼。

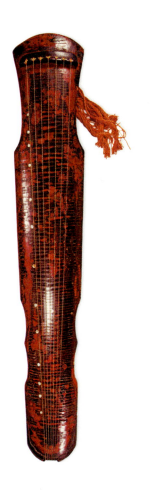
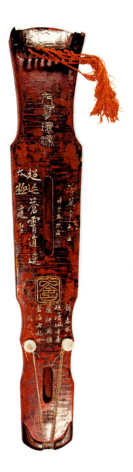

"九霄环佩",中国现存最有名的古琴,出自唐代。20世纪50年代,该琴由私人捐赠给故宫博物院

琴名"九霄环佩"刻在琴底的最上方

龙池上方用公元前3世纪开始使用的小篆体刻有"九霄环佩"四字。

龙池右侧用行书写着"冷然希太古",旁边用更小的字体写着"诗梦斋珍藏",并有"诗梦斋印"一方。龙池左侧用稍大的楷书刻有"超迹苍霄逍遥太极",并有北宋著名诗人黄庭坚的落款。

龙池下有小篆书"包含"大印一方。或许是"包含万有"的缩写,流露出明显的道家情怀。大印下方用楷书刻有著名诗人、画家兼书法家苏轼(1037~1101)的签名和一首短诗:

霭霭春风细，琅琅环佩音。

垂帘新燕语，沧海老龙吟。

苏轼亦称苏东坡，是宋代最富有才气的文人。

苏东坡曾为宋朝三任皇帝所赏识，但又多次因其言论被朝廷贬谪，最后一次远至海南，1100年为徽宗皇帝召回，次年卒。

苏东坡的诗词、散文、书法、绘画都堪称大家，他在艺术上主张崇尚自然，摆脱束缚，以豪放著称。他的艺术风格、求真精神，与古琴音乐的追求是有相通之处的。

"九霄环佩"的琴腹内也有铭文，其中一行写的是"开元三年斫"，即唐玄宗在位的715年，这是中国历史上一个经济发达、文化繁荣的时代，是为开元之治的盛唐时期。

众多专家学者认为"九霄环佩"为唐代最优秀的琴匠雷威（723~787）所制，一个可以佐证的细节是，琴腹内依稀可见龙池纳音处典型的雷式经典造型。但对这一说法也有争议。

琴名富有诗意，刻写铭文时不同的书法字体，展现了文字由古至今的发展，关于各个朝代卓越的皇帝、诗人，特别是道家思想传统的联想，综合体现了弹琴者是从怎样的文化土壤中汲取养分的。

铭文刻于不同时代，也反映了它的流传经历。写于琴底最上面的"九霄环佩"和刻着"包含"的大印，为最早的刻文，大概出于唐代，而其他的题跋及腹款则出于后世不同的时

期。比如"诗梦"便是著名古琴家叶赫那拉·佛尼音布在19世纪末为其书斋所题斋名。最后一段铭文，在凤沼下的"楚园"印，出自20世纪20年代，为收藏家刘世珩藏室之名。

后来"九霄环佩"这个名字渐渐普遍起来，所以不时会见到同名的古琴，但仅此一琴有雷威之作的说法。

各种琴式

琴可以有各种样式。尽管所有的古琴大概都是120厘米长，15～20厘米宽，古琴的形状却各异。各种不同样式之渊源我们一无所知，很可能只是某个琴匠的某个作品得以流传，而后再形成某种既定的风格而已。直到今天琴匠还在进行改革和修正，有时是出于审美的原因，有时则是为了提高琴的音质。由于尼龙和钢丝琴弦使用的增加，以致有些琴匠开始制作越来越大、越来越重的琴，也有人为方便校音而尝试着改变琴轸。

考古发掘中发现的可视作古琴前身的乐器少之又少，所以后来的一些发展和变化我们不得而知。

保存下来的最古老、最完整的古琴来自唐代，总共二十多张。其中之一便是"九霄环佩"。它们大都收藏于博物馆或其他公共机构，被妥善地保管着。想到中国历年来经历的战乱与灾难，能有这么多的古琴幸存下来，真可谓奇迹。

新的考古发掘随时可能完善我们关于古琴发展的知识，不

在《德音堂琴谱》中,每一章都有手绘图。右边是"伏羲式"和"神农式"的古琴

过今天我们不得不承认关于古琴知识的局限性和有关它的发展史中存在的很多空白。当然我们也不是完全无知,相当多的文字记载还是流传了下来,其中之一便是嵇康的《琴赋》。

嵇康在赋中详尽地描述了弹琴的技巧,尤其是古琴在联络人与自然内在关系中所起的核心作用。

古琴早在那时似乎就已发展成为艺术领域中的上乘乐器,可惜我们没有自那个时代保存下来的古琴。我们知道古琴的地位在唐宋时有了突破性的变化,成为官宦文人的首选乐器。有些弹琴的文人热衷自己制琴,古琴的各种寓意高雅的样式也由此辗转流传至今。

古琴发展的下一次突破是在明代。当元朝统治终于结束的

时候，人们便不遗余力地恢复发扬传统。科学发明与创造层出不穷，大量书籍得以出版。《永乐大典》这部旷世的文献大成，收集的文献图书涵盖了经史子集、天文地理、阴阳占卜、僧道和技艺。从1578年李时珍的医药巨作《本草纲目》到1637年描述中国先进工艺技术的《天工开物》，如此众多的重要著作撰写并出版，在历史上可谓罕见。

明代出版的三十一本琴谱集，对古琴的历史以及弹奏技巧做了全面的介绍。其中一些雕版图清楚地介绍了当时著名的各种古琴样式，用画面配以简短的文字，注明其名称、材料、尺寸和特征。以1539年出版的琴谱《风宣玄品》为例，该书介绍了三十八种不同样式的著名古琴，如司马相如的"绿绮"、蔡邕的"焦尾"和梁鸾的"灵机"——其音色之奇妙，据称在他弹琴的时候总有鸟儿将其环绕。

书中插图极为怪异。传说中神秘的伏羲和神农各有一图，穿着用植物和蕉叶做成的独特衣服，坐在石礅上，四周白云缭

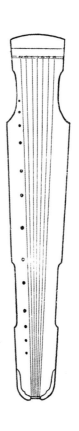

"仲尼式"，最为常见的古琴样式

伏羲和神农，以及以他们的名字命名的古琴造型。上图是伏羲，手持象征法律和秩序的标志。下图是神农，手持一根麦穗，旁边的罐子里还插着一束麦穗。他也是中国农业之父。图中生动的文字，在此后的文献中不断出现。选自1539年的琴谱集《风宣玄品》

绕，旁边则是据说由他们创造的琴式，说明他们对古琴的贡献和意义。

编印于康熙六十年（1721）的《五知斋琴谱》，介绍了四十六张琴，当然也是从伏羲式和神农式开始的。

104

十四种普通的琴式

1998年出版的《中国古琴珍萃》列举了最常见的十四种琴式,及其历史变化。但还有很多外形特别的琴式,从紧凑的"正合式",方方正正,像是由石头块砌成,完全没有半点柔软的线条,到整个琴侧像带棱的竹节一样曲曲弯弯的"此君式"。

最普遍的琴式当推"仲尼式",不过"伏羲式"和"连珠式"也很常见。琴的质量往往与样式无关,关键在于木材的纹路、油漆以及各个部分的拼装组合。

其中有些样式似乎更古老,比如"列子式",但古琴最早是什么样子的我们所知甚少。宋代和明代出现了许多翻版,古琴的样式由此也改变极大。有些出现得较晚,比如元代甚至稍后的"蕉叶式"。

"伏羲式""仲尼式""连珠式""灵机式""师旷式",在自唐以来的各大朝代都很普遍,直到今天。不过,人们对风格的追求总是起伏多变,琴的样式也不例外,要鉴定一张古琴光看

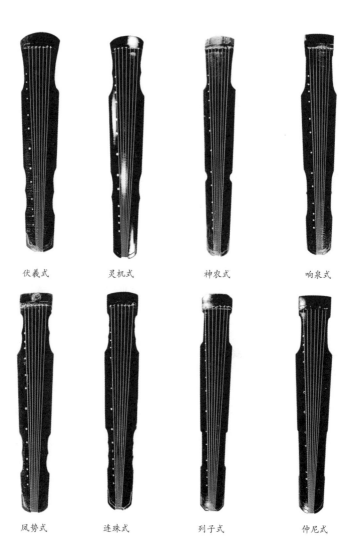

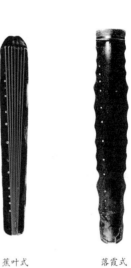

师旷式　　　伶官式　　　蕉叶式　　　落霞式

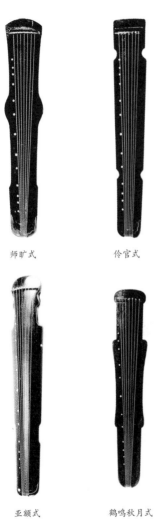

亚额式　　　鹤鸣秋月式

其样式或断纹还是不够的。

以"仲尼式"这种最为普遍的样式为例,它在历史上经历了许多改变。在唐朝时,琴面、琴底的肩部都很宽大,腰部浑圆;宋元间则将其琴面做得又平又直,琴沿和琴角很醒目;明代时琴底又改得更平、更宽;到了清代琴肩则细窄起来。其他的古琴样式也多多少少历经了诸如此类的变迁。

早在唐代,古琴样式的变换在音乐研究者和古琴爱好者中就已是热门话题。许多著名的古琴,如"九霄环佩",一次又一次地被细细考研。一些早先提及的研究者认为该琴为雷氏所制,雷氏可谓古琴制造中的斯特拉迪瓦里。

正如17世纪在克雷莫纳有着技艺精湛的琴匠——斯特拉迪瓦里等人,用当地的优质木材做出了精湛绝伦的乐器,在8世纪的中国以及之后的三百年里也出现了一批卓越的琴匠。其中最为著名的便是雷氏,据说是雷霄的后裔,祖籍四川成都附近,古时亦称"蜀"的地方。有两张经过考证的古琴,分别制作于714年和722年,全都出自雷霄之手,他的后代有十三人在不同的文字中曾被提及,将家族传统传承到11世纪。

其中最为著名的是雷威,他制作的古琴音调温和、刚劲有力,据说诀窍在于琴上部的厚度、龙池和凤沼的尺寸以及琴上内部纳音处的造型。

蜀国的琴匠都会在成都西南一百多公里外的雅安一带的高原地区,或其外几十公里的峨眉山区寻找材料,一些成员渐渐

有了自己的作坊。所有平时做琴所需的木材该地也应有尽有，且质量上乘。那些树木在高山上生长缓慢，木纹细密。

著名的雷式古琴有二十九张，其中有些为诗人和音乐鉴赏家苏东坡和欧阳修私人收藏的，在后来关于著名古琴的文献中也有所记载。据说雷氏所造的古琴还有很多，但出产地却往往语焉不详。

过去，工艺制作的技术过程往往是家传秘密。那些秘诀由父传子或师传徒。因为极少有工匠识字，一切都是口授实教。在一个以致力于史学和古代哲学经典的少数文人主宰的文化中，需要很长时间才会有人将工匠和农人的技艺用文字记载下来。

众所周知，唐代全国各地有很多技艺精湛的琴匠，如雷威及其同时代的张越、郭亮等人，但关于后二者，我们知之甚少。他们曾在江苏一带活动，这一带至今仍是古琴的中心。他们所制作的古琴在自宋以来的许多文献中都被提及，颇受赞赏，但我们对于那些琴是如何做成的却知之甚少。

宋徽宗像收藏其他精品一样，也收藏古琴，还下令叫人建了座"万琴堂"将琴收集于此。古琴"春雷"，据说是雷威之作，后来深得金章宗皇帝（1190~1208年在位）珍爱，命人将琴作为他的陪葬品，并如愿以偿。很遗憾，此举在当时极为平常。好在十八年后，这张古琴完好无损地从墓中再次挖掘出来。我们知道此后几位收藏者的名字，但后来琴的去向，却不得而知了。

《五知斋琴谱》中所介绍的古琴之一便是"万壑松",在书中被视为雷威所制。但对这一说法如今也有质疑(原因之一是它那独特的琴面),不过琴名倒似乎与雷威等人当时作坊所在地峨眉山有关。

峨眉山自古即为宗教圣地,第一个寺观由道人修于2世纪。但是,慢慢地,佛教也在此建立并继续扩展,成了该地区最为盛行的朝拜地。寺庙内有成百上千的僧人,也成为诗人和古琴爱好者的喜爱之地。

李白的诗《听蜀僧濬弹琴》将峨眉山和古琴音乐合而为一。

蜀僧抱绿绮,西下峨眉峰;
为我一挥手,如听万壑松。
客心洗流水,余响入霜钟;
不觉碧山暮,秋云暗几重。

"万壑松"一词位于诗的第二句,暗示其寓意。不过"万壑松"一名比我们想象的要平常普通得多,无法证明李白正是受雷威古琴名字之启发,尽管我们十分希望事实如此。不过仅从时间的角度来看,两者的确很有可能出自同一时期。

第三部 远古及传说

古琴和远古时代
传说中的皇帝

两千多年来,对历史连同对孔孟及其他学派作品的研究,构成了中国学术研究和教育的中心。

早一些的研究主要以文献资料和偶然发现的罕见实物为依据。比如商代的青铜器突然在宋徽宗年间(1101~1125)出现,一时成为研究的热门课题,特别是那些器皿上面的铭文。但除了1928年至1937年对商朝最后的首都安阳的发掘之外,其他一般的考古发掘到了1950年才正式开始,较欧洲晚了百余年。原因之一是中国人向来忌讳惊扰亡灵(盗墓者不在其列),加上自清末鸦片战争后一百多年的时间里,中国一直处于战乱状态,既无时间又无财力和机会开展考古发掘。

五十年来情况有了很大变化。大部分的出土文物都是1949年中华人民共和国成立以后兴建灌溉系统、修建公路、铁路、工厂和城市的直接产物。尽管发掘的文物数量惊人,然而与未被发掘的相比却是区区小数,大部分仍然躺在黄土之下,有待

尧和黄帝，奠定华夏文明的两位传奇人物。拓片出自山东嘉祥县武氏祠，2世纪

人们去认识和探索。

后来的情形更加复杂。在周朝后期，人们创造了一些神话和传说，以说明中国文明的起源和早期发展。以古老的传说中各路神仙、圣贤为基础，人们创造了一个黄金的远古时代，"圣君贤帝"以其无价的贡献为中国文明奠基。

盘古开天地，世界初始。根据中国的历史传说有四万五千六百年，宇宙为三家三十二个兄弟所主宰，最开始的十二个代表天，接着的十一个代表地，最后九个代表人——一个人头蛇身的神话形象。其后还有另外的十六个主宰者，但关于他们除了名字之外其他一无所知。

再后，便是那充满传奇色彩的为中国文明奠定基础的三皇。首先是伏羲，后为神农和祝融；继而五帝：黄帝、颛顼、帝喾、尧和舜，他们都是儒家理想的君主。

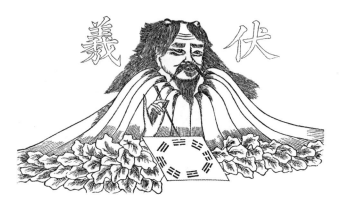

相传神秘的伏羲，创造了中国的文字、八卦，并教人打猎、捕鱼、造琴

禹治理黄河及其支流，为民造福，舜帝出于对禹的敬重将帝位禅让给禹而非传之于己子。由此奠定了夏朝，中国漫长历史中的第一个朝代，自此我们终于开始进入有史的年代。

远古时代的三皇五帝一直都被视为历史人物，直到1911年帝王时代结束时，人们不断地以他们为例，视他们为道德的典范。当然，他们有可能曾经存在过，却又没有任何保存下来的足以证明他们存在的证据。

近几十年来，各方学者能证明自伏羲以来的"智慧英雄"大部分是一些神话人物、氏族神或自然神，他们被人性化并赋予帝王的身份，从而为中国的远古创造了辉煌的历史。

以黄帝为例，直到公元前450年之前，他仅是陕西南部的一个地方神。然而他很快被升格成为整个中华民族的先帝。直

到现在，每年仍有成千上万的人前往黄陵——据说是他被安葬之地拜祭，以表敬意。

一些汉代初期编辑的哲学著作赞美了那些智慧之帝在远古时代创造了古琴，帮助古人控制欲望，与天地自然沟通。它们以"桐木为体，丝为弦"。在蔡邕编写的琴曲集注释《琴操》中，特别强调是伏羲创造了古琴，以反对虚伪和不道德，使人回归内心真实的王国。其他的著作中，也有附注说明伏羲创造了古琴而后为黄帝加以完善。汉代编写的《山海经》中甚至说古琴原是一条龙，为黄帝所"生"。

其他神秘的帝王也有贡献。比如，据说舜创造了五弦琴并吟《南风》，即中国最早的诗歌总集《诗经》之一，祈天下太平。

总而言之，三皇五帝都是神话人物，然而古琴的起源到底如何却无人知晓。也许我们不必在此过多深究，但有一点却是肯定的，就是远古时代的中国人早已视古琴为古老的乐器，将它与中国文化最优秀的奠基者联系在一起。在琴谱的序言里，那些神话至今流传，仿佛它们是真实发生过的历史故事一般。

对伏羲的归类尤为有趣。因为他不仅教会人们织网、捕鱼、打猎，据说还开创了基本的社会机构，比如婚姻制度等。此前的人类犹如动物，他们披着兽皮，食着生肉，像动物一样地交配，"只识其母不识其父"。这在中国人看来是最野蛮不过的行为之一。

相传，伏羲帮助古人文明化的时候，有一只乌龟助其一臂之力（另有说法是一匹神龙马）。他受龟甲上的纹路的启发，画成八卦的图形，八卦可以用来占卜天地间万事万物所有可能的象征性关联，至今仍用于中国的占卜术中，八卦还是《易经》的基础。此外，传说他还创造了中国的文字。

更为重要的是，他教会人们将缠绕的丝线绷在桐木板上做成乐器，以陶冶他们的性情，创造社会的和谐。他以深厚的数学知识，划分时辰和季节，创造了指南针，懂得琴弦的长度和音调如何适应音色使之和谐。被使用得最多的一种古琴的样式就是以伏羲命名的。

有关伏羲神秘的起源有许多种说法，最多的描述是对其形象的诠释，说其下半身是鱼或蛇。20世纪后期在山东发掘了很多汉墓，墓砖上有丰富的节日和日常生活的画面，以及各种神秘的人物神灵，伏羲的形象在多处出现。

其中嘉祥县（传说中伏羲取桐做琴的地方，山东沂山南两百多公里）一块墓砖上，有他和妻子女娲（也是他的妹妹）的画，拖着柔软弯曲的蛇尾。女娲手持画圆形的"规"，伏羲则拿着他自己制造的画方形的"矩"。"矩"也代表了建筑设计和大自然神奇的力量。圆规和矩尺在一起则象征了建立秩序与大自然法则。

伏羲、女娲之间有两个展翅翱翔的人首蛇尾的天使，他们代表打着结的算术绳——显示十进位制已在上古时的中国使用，

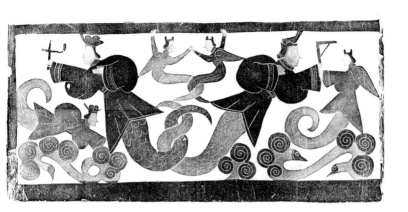

伏羲与女娲。拓片出自山东嘉祥县武氏祠，2世纪

早于算盘。同一类的绳子亦为秘鲁的克丘亚印第安人所使用，在西方最为熟悉的是它的印第安名字"奇普"，即结绳文字。其他环绕在伏羲、女娲身边的展翅神物可能是风神、雨神。

据传三皇五帝之一的神农，也曾创造古琴。不过他更重要的贡献是推行了农业，发明了农具耒、耜（铲子的前身），教人饲养家禽。从汉代的墓画中我们可看见他手扶着耒耜在耕田的形象。他发现了草药，为人治疗疾病。至于他与古琴有何联系，不甚清楚。但也有一种古琴的样式是以神农命名的。

至于黄帝，已是传说中第三个发明了琴的圣君，他与音乐有着多方面的重要联系，贡献重大。他找到音管，确定十二音，规范了对先祖的祭祀以及各种包括音乐的宗教仪式，开创了天体（亦与音乐有关），发明了天文仪器，创建了日历和法律。黄

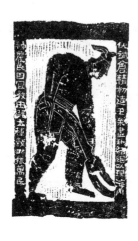

神农与耒耜——远古时代的农具。拓片出自山东嘉祥县武氏祠，2世纪

帝担忧各种危害人类的疾病，叫人编辑了《黄帝内经》一书，是中国历史上第一本医学书籍。黄帝的元妃嫘祖据说发明了养蚕缫丝术，从此人类才能身着绫罗绸缎。

如果不苛求这些故事的真实性，我们可以发现，这些故事有趣地讲述了中国社会从打鱼狩猎的游荡生活到居有定所的过渡（人们在稳定的条件下播种收获，以法律规则作为生活的规范，欣赏音乐），这是大约一万两千年前开始到公元前两千年完成的一个过渡时期。

人们也发现了音乐的重大意义，它与国家和统治者的关系远远超过娱乐和大众消遣。音乐所扮演的这一角色应该说一直延续到现在。

古琴神奇的起源和魅力

根据考古发现，古代的琴一定不是以音色脱颖而出的。从样式和结构来看，它们诚然让人想到后来的古琴。但其粘连之原始，尽管外表上漆，却仍粗糙无比，几乎不能用来弹奏音乐，至少不能弹出像后来那样的音调来。除了由那松散的琴弦弹出的有限的声音之外，人们只能从理论上找到少有的几个音调。

从结构来猜测，古人只是用手在那些松散的琴弦上拨动而已。有趣的是在湖南马王堆发现的公元前168年的七弦琴的岳山处竟有被磨损的痕迹，这说明人们已开始压着琴弦并用此弹奏乐曲，或至少弹奏一些单调的音。

或许，人们最初要的并不是美妙的曲子和既成的音调？中国最早的词源字典《说文解字》给"琴"字做的近音注释：琴，"禁也"。同一时代的另一些评论则说"琴"字与"区分幸

甲骨上的文字，中间可见"巫"字。大约公元前1300年

下面的三个字，出自金文，意为张开双臂、手持长长羽毛的巫

与不幸"有关，因而古琴被认为具有神奇的功能。但是什么功能呢？

这些对古琴的描述一直让人惊讶。但当我们再仔细地研究被发现的最早的古琴——在随县发现的曾侯乙墓中的公元前433年的十弦琴时，注意到了某些特殊的细节：短短的琴体上有个似鱼尾的琴尾。琴底有个结实的脚，让人想到传说中的夔，或汉代的《山海经》里"晏龙为琴"一词。

中国的音乐研究者认为，根据这些细节可以解释古琴的起源。该乐器最初并非为曼妙的音乐而制，而只是作为一种巫术的工具。巫师在远古时代的中国扮演了重要的角色，在至少上

千年的时间里，他们是权力机制的一部分。他们进入另外一种意识状态或恍惚境地，与各种天神直接交流，因而成为人与神的中介者。他们在遇自然灾害时主持一些类似圣餐的仪式，这种巫术据说能阻止时疫，驱赶魔鬼，护送亡者上天国、赴黄泉。

巫师有男有女，但女巫师在很多时候与上天沟通的本事更大。那些不幸干旱的年代都是女巫师主持仪式，呼风唤雨。洪水泛滥的时候也由她们施以巫术，防治水灾。女巫们——阴，宇宙间女性力量的代表——向代表阳性和男性力量、控制雨水的龙求助，通过歌舞仪式促成和谐与秩序的重建。

古琴最初很可能是巫师直接向上苍求助的工具。他们用古琴在那些宗教仪式中传达神灵的旨意，因而决定应当在何种情形下做何决策，以得到圆满的结果。最早的古琴音乐并非追求悦耳，而只是相当于现在道教、佛教仪式中使用的那些调子，与神界沟通，表明其存在。

据说，巫师关于中草药的知识也很丰富，有字为证，繁体的"医"字还往往被写成"毉"。也许这对神秘的神农又多了一种解释，传说中是他发现了草药的功效，据说也是他创造了古琴，然后巫师以之与龙之类的自然神灵相沟通。

当儒家思想在1世纪影响扩大时，巫师的影响也就渐渐地减弱了。根据5世纪时的圣旨，女巫被禁止参与官方祭祀仪式。自此，巫师的活动渐渐被并入道家的传统当中——更受妇女的青睐。

在其后的各个时期，巫术又以不同的形式发挥其社会功能，常被民间某些反叛组织用作反抗统治者的工具。中国历史上不乏这样的事例，如五斗米道、白莲教、义和团等具有宗教性的组织，都和巫术有着某种联系。

至今，在乡村和许多少数民族地区，巫师仍很活跃。尽管政府以迷信为理由坚决反对，他们仍坚持用古老的巫术和煎煮秘方驱鬼逐病。

仙鹤、鸥鹭及事物的转变

在中国的神话中，鸟自古以来就扮演了一个重要而神奇的角色。许多远古时代的家族都视鸟为其先祖，巫师在召唤祖先或与自然力量抗衡的时候，总是手持鸟羽舞蹈，用于各种仪式中的钟鼓也都有羽毛装饰。《诗经》中，多处提到那些光彩夺目的饰物，它们也经常出现在墓葬的装饰图中。

展翅的仙鹤在古时常作为棺材的装饰，陪伴魂灵归于西天。在绘画中最传统的主题之一就是松、鹤，两者都代表长寿。在中国古代一品官的官服上绣的就是白鹤。

除了凤凰之外，仙鹤是最受崇尚的鸟，特别是玄鹤，据说可以活到六百年甚至上千年。"鹤千年则变苍，又二千岁则变黑"，自古以来正是玄鹤让人联想到古琴。仙鹤代表长寿，因此也让人联想到仙人。在必要的时候，仙人会招来一只仙鹤，驾鹤而飞。许多道家的智者据说在弥留之际都是变成仙鹤归去的。

唐朝的张志和，经常彻夜弹琴饮酒。一日清晨，有只仙鹤在他面前舞蹈。于是，他执琴于怀中，安然地坐在仙鹤的背上，缓缓消失在云端。

当那神秘的黄帝在昆仑山上弹琴，邀请众神舞蹈时，传说有十六只玄鹤在他身边飞舞。

玄鹤也出现在2世纪时最有名的著作，司马迁的《史记》一书中，那故事甚至骇人。

卫灵公，位于现山西省境内的卫国的国君，曾在前往晋国的路上于濮水露营。夜半时分，他突然听到有人在黑暗中弹琴。于是他问侍卫，可所有的人都否认他们听到了琴声。众人皆说

起舞的仙鹤。唐棺上的银饰，发现于江苏一塔内

未闻。卫灵公乃召琴师师涓,师涓坐在水边倾听,记下曲子,但说得先练习一下再弹给卫灵公听。

过了一天,卫灵公及其随从继续前往晋国。在晋平公设置的盛宴上,灵公讲述了他听到一首新琴曲之事。晋平公于是请师涓坐在晋国乐师师旷旁弹奏。但师涓还未弹到一半,师旷就阻止了他,说:

"这是亡国之声,不能听。"

"这从何说起?"平公说。

师旷回答说,该曲为商纣王的师延而作。当纣王战败时,师延向东逃走,投濮水而溺。你们一定是在濮水边听到了此曲。首先听到它的人会目睹国家的消亡。

"我喜欢音乐,愿意听完。"晋平公说。令师涓继续弹奏。

于是师涓弹完了整首曲子。

晋平公问:"这是什么音?"师旷答:"清商。"晋平公问:"'清商'是最悲的音乐吗?"师旷答:"清徵。"

晋平公又问:"'清徵'可以听吗?"师旷答:"不可。古代听清徵的人都是有德义之君,而您德薄,不能听。"

晋平公坚持说:"我喜欢,愿听之。"师旷不得已,抚琴而奏。音乐刚起,就有十六只玄鹤降落在宴会门前。弹第二段,玄鹤站成一排。待第三段奏响,玄鹤就伸长脖子叫起来,展翅起舞。晋平公兴致勃勃地和琴师举杯共饮。

平公又问师旷:"有没有比此曲更悲的音乐?"师旷说:

"有，清角。"平公说："清角可以听吗？"师旷阻止："不能听。您的德义比不上黄帝，不听为好，否则国家会有败亡。"

晋平公说："我老了，只喜欢音乐，还是想听一听。"

师旷不得已，又抚琴而奏。当他奏完第一段，有乌云从西北升起。等他开始奏第二段，则狂风骤起，暴雨倾盆，砖飞墙塌，众人奔走逃遁。晋平公恐惧，伏于廊屋。晋国此后遭受了三年可怕的旱灾，晋平公也身患重病。

此事见于《韩非子·十过》，后来被编成很多个故事，特别是和琴有关的志怪故事。

古琴音乐既带给人喜悦亦让人不解，不仅对人而言如此，对动物亦然。如《荀子·劝学》所载："昔者瓠巴鼓瑟，而流鱼出听；伯牙鼓琴，而六马仰秣。"

诸如此类的故事很多，在几千年的时间里它们互相借鉴，交替影响，很难说清哪个是最初的起源，但这无关紧要。有一点却是肯定的：有些动物，如牛，是无法欣赏古琴音乐的，它们绝对什么都不能领会。著于公元前4世纪的《列子》是一本充满想象力的道家寓言故事典籍，"对牛弹琴"便是其中的一个故事。

根据道家的观点，弹古琴不只是操练一门技艺，而是一种纯净精神、排除私欲杂念，与大自然和睦相处的方法。不参与、不利用、不干扰，单纯在万物之中，存在于此时此刻。如一颗沙粒，一片落叶，以最简单的方式得道。

《对牛弹琴》，选自2003年出版的儿童读物《成语300则》

渔夫和樵夫经常出现在古琴曲中，被视为善于悟道者，有近乎神秘的色彩。这些朴实的人通过贴近自然的生活实现自我领悟。道出现在高山流水云雾间，他们参与自然内在的和谐与力量，并因此而长寿。

许多官宦苦于官场中的尔虞我诈，自然梦想着呆板无聊的官僚事务和竞争之外，有一种更美好的生活。但对艺术家和文人而言，弹琴则是一种帮助他们创作、修养身心的方式。书法与山水画被视为最高艺术形式也是众所周知的。

有段深为大家喜爱的宋代曲子，讲的是一个长期出海的渔夫的故事。海鸥总是围着他盘旋，海鸥很依顺，渔夫可以抚摸

它们，而他从不滥用它们的信赖。渔夫的父亲听说此事，让他带几只海鸥回家玩。然而，当渔夫下次再划船出海时，海鸥都飞在高空，不再像平日那样降落下来。

这个故事源自《列子》，说的是唯有无二心、不功利的人才能与自然和睦相处。由此有了著名的琴曲《忘机》，有时也叫作《鸥鹭忘机》或《海翁忘机》。六百年来，古琴琴曲集中都收有此曲。

《列子》中还有一段故事，讲的就是这位（传说中的？）哲人列子。在经过长期的打坐修炼之后，他不再感觉到其外在与内在的区别，不知究竟是他驾驭着风还是风驾驭着他。这段故事创造了宋代著名的古琴曲《列子御风》。

另一个与此相似的故事，或许是最著名的一个，出自《庄子》中一篇充满比喻、象征、哲理和诗意的杰作。庄子说：

> 昔者庄周梦为胡蝶，栩栩然胡蝶也。自喻适志与！不知周也。俄然觉，则蘧蘧然周也。不知周之梦为胡蝶与？胡蝶之梦为周与？周与胡蝶则必有分矣。此之谓物化。

这段故事则是宋代古琴曲《庄周梦蝶》的来源，和《列子御风》《忘机》同属古琴曲中的核心曲目。

空城计

有个家喻户晓、发人深思的故事叫《空城计》,古琴在其中充当了举足轻重的角色。故事发生在三国时期,一个像欧洲中世纪那样战争频仍的时代。

威风十足的司马懿将军率军攻打一座城池,一场血战即将爆发。攻方占有绝对优势,五千人马在城外待命。胜败立见,千钧一发。守城的蜀军元帅孔明此时却下令敞开城门,并叫两个琴童立刻携着古琴随他登上城楼,从容不迫地弹起琴来。司马懿军逼近城门却戛然止步。只见城门大开,四处都不见守军的影子,仅有三五个人在打扫街道。城墙上,孔明在不动声色地弹着琴。司马懿心生疑窦,怎么回事?显然是个陷阱。于是,敌军迅速撤退。

《空城计》这个一代又一代流传于街头巷尾的故事,是以说书为基础的白话小说《三国演义》中众多的故事之一,至今在中国仍脍炙人口。

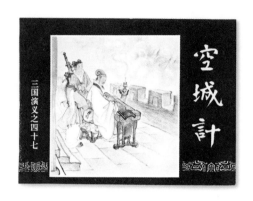

2003年出版的连环画《空城计》。《三国演义》中的一个惊险故事,古琴在其中扮演了至关重要的角色

直到20世纪80年代人们还能听到现场说书。从10月初到来年4月,每天下午2点到4点,在北京南城天桥的一家茶馆,能听到一位声音洪亮的女士为来客说评书《三国演义》。

茶馆的客人人手一壶茶坐在长凳上,说书者则坐在最前面的一张桌前。手持一把巨大的折扇,用来指挥故事的进程。在关闭的城门下急不可待的将军奋力敲门,拍的是扇子;那英雄与对手在交战,武器是扇子;当叛变的真相被揭露时,说书人往前一站,扇子往桌上一扣,满屋的听众也随之一震。

这位说书女士的父亲也是个说书艺人,自十二岁起便从父学艺。有一次她跟我讲她如何一章一章地背下那十多万字的故事,用了十年的时间,然后便得心应手、信手拈来了。

（44）三人折了许多兵马，冲出重围，直向列柳城奔去。

（45）哪知列柳城早被魏兵乘虚夺了。高翔大怒，便率领兵攻城。魏延道："要防司马懿分兵去取阳平关。失了阳平关，我军绝断了退路，还是先去守关，以免差失。"便与王平、高翔投奔阳平关去了。

（58）又传令大开四门，挑选几十名老兵打扮成百姓模样，去城门口打扫街道，叮嘱道："魏兵到来，不许慌张，自有我指挥埋兵抵御。"

（59）他叫两个童儿，捧着古琴、香炉，跟他走上城楼。

（60）孔明端坐在城楼前面，焚起一炉好香，平心息气，安安静静地弹起琴来。

（61）魏军的前哨到了城下，看见城门大开，一二十个百姓堡也不理他们一眼，只管打扫街道，不禁都勒住了马疑惑起来。

稀世珍宝的发现

有关音乐在社会中的功能以及那些重大的仪式又是如何组织安排的,我们可以从周代的著作,特别是《礼记》的《乐记》中读到——这是儒家最重要的经典之一。但这些文字多是从音乐对国家统治的需要以及仪式如何正确地举行的角度来描写的,极少介绍某种乐器及其制作。

许多乐器反复出现在文字记载中,尤其是编磬、编钟、鼓、笛子、竽最多,但弦乐较少,如瑟、筑、古琴,以及汉代就有但后来才发展成筝的乐器。筝从各个方面让人联想到瑟,但琴弦仅有瑟的一半,较瑟容易掌握得多。渐渐地,筝成为日本古筝和乐筝的偶像。

在进入20世纪以后很长的时间里,人们对远古时代的乐器制造了解甚少。不过,1935年在长沙首次发现了瑟——一种平平的、长方形的乐器。琴身厚,稍呈拱形,底面平整。同样的乐器后来又发现了一件。20世纪五六十年代大力发展农村基础

设施建设时，在河南南部的信阳和湖北的江陵，又发现了九件瑟。最大的突破是在70年代，几次考古发现为我们对青铜时代的音乐的认知带来了革命性的变化。其中之一便是1977年冬天在随县擂鼓墩的一个厂建区，偶然发现了二百二十平方米的大墓，距先前瑟的发现地仅一百多公里。

公元前433年，曾侯乙被葬于此地，随葬的至少有一百二十四件乐器，最令人惊叹的是那由六十五个铜钟组合的编钟，每个铜钟在你敲打它不同的部位时，可以发出两种不同的声音。编钟的音准之准确，以致人们可以用它毫不费力地演奏贝多芬的《欢乐颂》。那墓中还有一套由三十二个青铜编磬组合的乐器，还包括各种鼓，很多吹打乐器和弦乐器。乐器如此之多，若要同时演奏，需要二十四人才能完成。这是迄今为止

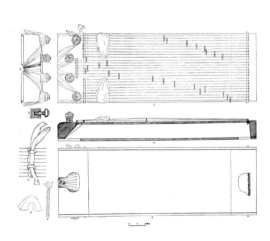

古乐器"瑟"，一种有二十五根弦、类似奇特拉琴的乐器

全世界最大的古乐器组合。

墓中还有十二件瑟。它们大部分都被涂有厚重的红漆或黑漆,并有几何形边角装饰,鸟或萨满图案,其中有件乐器精妙地为蛇所环绕。饕餮绘图装饰,则让人联想到周代时的青铜器。

在长江沿岸地区发现的瑟总共有七十多件。它们大约40厘米宽,10~12厘米高,150~170厘米长。但人们也发现过不到一米长的瑟,还有个别的则超过两米。

一般而言,瑟有二十五根长短相同的弦。由三个短而固定的岳山和二十五个活动的琴码帮助校音,看上去像个倒着的"V"。琴弦分为三部分,七根粗的在正中,靠近和远离弹琴者各有九根细弦,固定在琴面四个支撑点上。

瑟的音调低沉优美,是远古时代最为人喜爱的乐器之一,在很多古代诗文中常被提到,也出现在稍后发掘出土的许多画卷和小型雕塑中,尤其是在汉代。但之后便渐渐地消失了,尽管做过各种努力希望瑟能得以恢复,但它还是在活跃的音乐生活中销声匿迹了。

墓内有个稍小的空间相当于墓主的起居室,其中有室内乐团使用的一些乐器,弹奏的音乐比起用编钟、编磬演奏出来的大型典礼管弦乐大概要安静很多。乐队中有件十弦乐器,涂着厚厚的红漆,是迄今发现的最古老的一种古琴。这种乐器给人一种肃穆之感,和后来的古琴有很多相似之处,但要短小许多,仅67厘米长,而一般的古琴则长达120厘米。共鸣箱长约41

厘米，最宽处有 18 厘米。琴面由一整块木头做成，是专业木匠术语中所说的"碗凹形"，与 2.1 厘米厚的琴底相合。琴面上另有一个独特的直直的"尾巴"，长 25.8 厘米。它仅有一个有力的琴足，琴面上有两条细细的平行的线条。

琴弦，据说有 1.4 毫米粗，系在琴腹碗槽内的轸上，然后经过岳山，继续上到琴体再下到"尾巴"下的雁足。从岳山和那四个尚得以保存的琴轸上都看得到磨损的痕迹，表明这琴并非特制的随葬品，而是曾被人弹奏使用过的。

琴面是如此的粗糙，完全不可能用左手弹出各种滑音和颤音，而这两者后来都渐渐成为古琴音乐中极为重要的一部分。

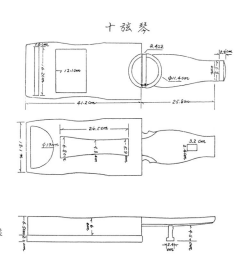

经王迪测量过的，曾侯乙墓中出土的十弦古琴

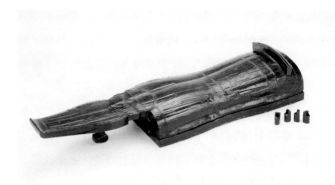

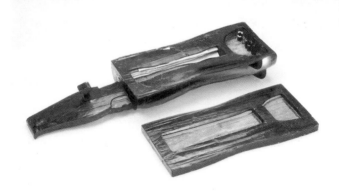

曾侯乙墓出土的古琴，琴面呈穹隆状，用一块整木料制成。
还有个粗笨而奇特的"尾巴"和一个有力的雁足。通长67厘米的古琴覆以黑红油漆

唯一能发出的音是用于撩拨琴弦时的声音。

琴上没有后来的古琴中用来标明琴弦各个部分的徽，因而也难以弹出后来很常见的"泛音"。很可能当时的人并不是把琴置于桌上而是放在膝上弹的，和后来的古琴相比区别甚多。尽管如此，那碗状的共鸣箱、黑红的漆、丝缠的琴弦和琴轸，所有这些都说明它是一张古琴，尽管尚未完善。

之后，又有几件同一时期的古琴被发掘出来，结构上都十分相似。其中包括在距长江沿岸其他考古点仅几十公里的荆门郭家店出土的七弦琴，以及在五里牌以南发掘的一张（很可能有九根弦）古琴。

1971年，在距长江南岸不到三百公里的湖南长沙马王堆墓的发现，为在曾侯乙墓古琴之后的古琴制造提供了很好的描述。

公元前2世纪的汉朝长沙丞相利苍（后封为轪侯）及其夫人辛追在此下葬，随葬品不但有大量华丽的绸缎、上乘的服饰鞋袜，还有众多的乐器。这些衣料和乐器深埋在地下有两千多年之久，却都保存完好。1米多厚的白垩，加上半米厚的木炭，使墓地密封得极好，墓内的物品保存近乎完整。

作为利苍夫人辛追陪葬品的七弦琴有个长方形的共鸣箱，上拱下平，较后来的古琴短些。整张琴有82.4厘米长，但共鸣箱本身约51厘米长，其余的便是"尾巴"。琴面像是用软桐木做成的，琴底则由坚硬的梓木做成，和后来的古琴完全一样。

琴面上涂有黑漆，却很薄，没有后期古琴的那种质地。漆

已多处剥落，剩下光秃秃的木料。岳山上面有明显的创痕，可见该琴曾被长期使用。还可见七个琴弦绷紧处的凹印，它们经龙龈下到"尾"下雁足的地方亦有磨损痕迹。琴轸藏于琴腹中，为底板所盖，可以想见这如何增加了校音的难度，而当时是如何校音的就不得而知了。我的老师王迪曾仔细地研究过这张古琴，据她说，怎么也看不出该琴曾使用过调弦棒。

和曾侯乙墓出土的古琴一样，马王堆的古琴也只有一个缚弦的雁足。在足上绕着余下的琴弦，用绸布缠上，以免它们在颤动时脱落。

因为没有标明琴弦各个分段的十三个琴徽，除了只能拨动这松动的琴弦之外，很难想象还有别的用法，这说明当时弹奏的仅是一些非常简单的调子。

被发现的远古时代的古琴相当有限，而它们在当时具有怎

马王堆汉墓中发现的七弦琴，在近两千年之后出土时几乎保存完好。黑漆琴面，雁足处可见残留的琴弦

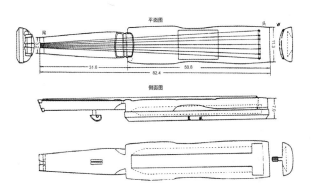

经王迪测量的马王堆三号墓七弦琴。82.4厘米长,较后来的古琴大约要短40厘米

样的代表性我们今天也无从得知。根据早期的文字记载来判断,古琴在整个中原地区使用,从黄河以北到长江以南一直到沿海的山东省,但具体事证只有等待新的考古发现了。许多有名或无名的墓葬也还有待发掘。

我们从利苍夫人辛追墓中的古琴能够看出,自曾侯乙时代以来,古琴有了相当的发展,更接近几百年之后的古琴,其样式结构也保持至今。

在进入下一节之前,还想提到一点。美籍瑞典学者布·拉维格伦(Bo Lawergren)曾经提出古琴并非中国原创乐器的理论,或者说它至少受到在公元前1000年左右中亚各地区极普遍的乐器的影响。他发现古琴与在中国西北新疆地区19世纪90年代

以在中亚一带很普遍的动物为主题的铜制调弦棒的图案

发现的公元前850~前650年的乐器有明显的相似之处。他以曾侯乙和利苍夫人的古琴有限的共鸣箱以及早期中国古琴中通常叫作"尾"而他称作"颈"的部位作为引证。

为了进一步证明其理论有所依据,他也提到很多在不同的博物馆中被列为装饰品的小件铜器,以他之见,它们可能是古琴的调弦棒。它们有着以动物为主题的装饰,而这些装饰并非源自中国,但在中亚草原和沙漠地区却相当常见。

中国的学者对此持保留态度。他们最尊贵的乐器不是出自民族的祖先伏羲、神农和黄帝,而是来自疆外,这是一个令人震惊的说法。大家都期待有新的考古发现来解开这个谜。

仪式和郊游

公元前5世纪曾侯乙的筵宴情景如何我们不得而知,相关的文字资料未能保存下来。然而,中国最古老的诗歌总集《诗经》中却不断出现对各种庆典晚会的描写。在《诗经》的三百零五首诗中有三分之一的作品都是宫廷仪式典礼上吟唱的赞歌,另外的三分之一乃讲述历代传奇的宫廷诗,其余的则是民歌、劳动号子、针对贵族的怨歌或优美的爱情诗。很多诗中描写了祭祀仪式及歌舞,甚至包括乐队奇妙的声音——编钟、编磬、笛鼓声与刺耳的笙和弦乐器清澈的调子混合在一起。

当时以至后来的乐师往往都是盲人,正如《周颂·有瞽》中所唱:

有瞽有瞽,在周之庭。

设业设虡,崇牙树羽。

应田县鼓,鞉磬柷圉。

即备乃奏,箫管备举。

喤喤厥声,肃雍和鸣,先祖是听。

我客戾止,永观厥成。

除了以前提到过的乐器外,还有另外两种乐器,即那个像敞开的箱子一样用来示意音乐的开始的乐器,和那个用来终止音乐的卧虎形状的木箱——敔。

此类庆典音乐并非所有人都欣赏。许多人认为它冗长无聊,不论你喜爱与否,都得坐在那儿洗耳恭听。《诗经·小雅·宾之

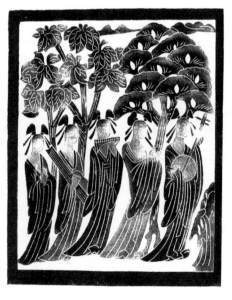

舞琴女子,北魏墓雕拓片

初筵》抱怨的正是一些仪式典礼上因客人饮酒过度而混乱不堪。起先他们还挺清醒地坐在那儿，言行举止都还得体，但酒醉之后就判若两人。来客从席上站起来，衣冠不整，四处乱跳，又喊又叫，打翻杯盏，不知所行、不知所云。而如此情形于他人自然感到尴尬，于是他们试图干预，以恢复秩序。好了！行了！别再喝了。但是，醉酒者却继续歌之舞之。最好他们在喝醉的时候就离开，于人于己都为上策。

古时即便是宫廷音乐也并非总是高尚而风雅的。人们在那儿寻欢作乐，自然想以轻松的音乐助兴。当然，日常生活中，音乐的应用也是一直很普遍的。《诗经》的第一首诗中就是以琴瑟钟鼓喜洋洋地欢迎一个年轻妇女。在另一首诗《小雅·鹿鸣》中则是一群人带着满篮的野餐去野外郊游。就像现在的人带着吉他那样，古时的中国人带的是古琴和瑟。

呦呦鹿鸣，食野之苹。
我有嘉宾，鼓瑟吹笙。
吹笙鼓簧，承筐是将。
…………
鼓瑟鼓琴，和乐且湛。
我有旨酒，以燕乐嘉宾之心。

相似的情形我们在另一首婚礼祝酒歌《小雅·车舝》中也

可读到。一名年轻的男子为见到他的恋人,驾着马车疾驶过茂密的森林:

虽无旨酒……虽无嘉肴……
虽无德与女,式歌且舞……
…………
高山仰止,景行行止。
四牡騑騑,六辔如琴。
觏尔新婚,以慰我心。

然而,生活就我们所知并非总是美酒鲜花。《小雅·鼓钟》诗中有个女人哭着、走着、哀悼着远征北方而不得归的丈夫。诗中将其悲伤伴以古琴的奇异音韵。北方淮河那里的情形如何?河水咆哮冰冷,有三座岛屿的那个地方,其心境可想而知:夫君是否葬身于彼?妇人唱道:

鼓钟将将,淮水汤汤,忧心且伤。淑人君子,怀允不忘。
鼓钟喈喈,淮水湝湝,忧心且悲。淑人君子,其德不回。
鼓钟伐鼛,淮有三洲,忧心且妯。淑人君子,其德不犹。
鼓钟钦钦,鼓瑟鼓琴,笙磬同音。以《雅》以《南》,以籥不僭。

另一首诗《鄘风·定之方中》中有人（按瑞典学者高本汉的说法是一位天子，还有一说是一个被驱赶的民族）修建了一座宫殿和新城，四周种满了板栗、榛树、梓树、梧桐和漆树，为琴和瑟的制作提供材料，这一点诗中确实曾经提及。

梓木至今仍然用作古琴的底部，桐木用作琴面，而从漆树获取的生漆则是使古琴音色密集的必备之物。因为这首诗出自公元前600年之前，更能说明古琴的历史可以追溯到遥远的古代，而古琴在社会中又是有着何等举足轻重的地位。

在《诗经》中，古琴被提到十次，瑟十一次，有趣的是其中有八次古琴和瑟是被同时提及的。仅此即足以使"琴瑟"这一概念在很早期就意味着"紧密相连、同韵、统一"，至今"琴瑟"还用来形容美满和谐的婚姻：琴瑟之乐、琴瑟和好、琴瑟调和等。它也用于相反的意义，如琴瑟不调，形容婚姻关系之不和。而恩爱幸福的婚姻则是"琴瑟好和"，如《诗经》中第一百六十四首诗《小雅·常棣》中所唱。

墓中的嬉戏

最早反映中国管弦乐队的画面出自山东沂南附近一座古墓的画像石,经鉴定,时间为193年。墓的四壁有一些画面,表现了当时贵族的生活场景,特别是那些他们热衷的盛大宴会和典礼。

汉代的中国是面向世界的,国土扩张,尤其是西北沙漠地带。为了巩固政权,实行许多经济和行政改革,大规模地修建道路、运河和城墙。国家垄断盐业和冶铁业,以儒家哲学为出发点的理念指导着人民的生活,明确地规范了各个阶层的人际关系。制定人民共同生活的行为准则和阶级规范,以此保障政权的延续。

但同时人们也非常关注祖先,并期望在他们过世之后还能保佑后代。人们尝试各种方法以防止他们的尸体腐烂,以便使其智慧和情感的元素——"魄",可以在他们死去的体内得以永生。但在中国,魄是依附于死者身上的,而魂则是游离于体外

 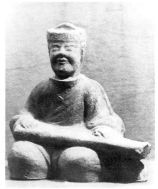

汉墓陶俑　　　　　　　　　四川绵阳墓中的琴俑（王迪摄）

的。"魄"所需要的一切东西，诸如衣服、日用品、漂亮的漆器和玉器都被作为随葬品下葬或刻成浮雕。然后再用最有效的方法将墓密封起来，以确保他们在其间长久而美好地生活。

画像石上刻有三排弹琴的乐手，席地而坐。最前排的五人在打鼓，中排的四人在吹排箫，一人吹埙。后排第一人弹一种五弦琴，或许是瑟。第二人吹埙，第三人唱歌，一个乐手在吹竽——一种古老的竹制的乐器。

图的左上方可见一个神采奕奕的鼓手，手舞足蹈地站在一面大鼓前，鼓上装饰以华盖，长长的羽毛状的纸带和一只带冠的长尾鸟。鼓手的右边有两个大铜钟挂在一个架子上，旁边站着一个手持鼓槌的人，敲打铜钟。

图的右上角置有一个架子，上面挂着四个"L"形的编磬，

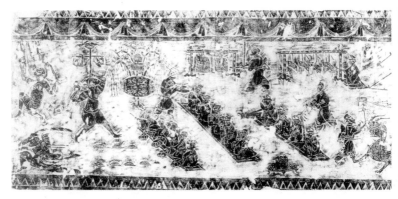

山东沂南汉画像石上,发现了最早的中国管弦乐队的图画,以及常在宴会典礼中助兴的杂技表演

有个人正用一根小木棍敲打着。

这幅图是复制品,即所谓的拓片。是将一张薄薄的、湿湿的宣纸覆在石雕上,再用扑子蘸上墨汁打上去。浮雕的所有细节都印在纸上。这是中国极古老而又常用的一种复印方法。

拓印下来的画,那些乐手及其乐器,主要是弦乐队,看得

更加清晰。但在这两幅画中我们都可以看到一种更民间化的表演。左边是个舞剑的,右边的那个头顶着一根杆子,表演杂耍。最下面那个长袖飘飘的人,则踩在七个铜碗上舞蹈。

在古代中国,正如我们所见,音乐是极严肃的东西,但有些时代的气氛是轻松宽容的。比如汉代末期,西北中亚草原上游牧民族的原始生活开始渗入中原社会,一些简单的民间娱乐如杂技等也在许多豪华的宫廷节日和宴会中流行起来。甚至新的音阶音调也传了进来,包括新的乐器,其中之一便是琵琶。琵琶至今在中国仍很受喜爱。

墓雕中表现的是一条象征富裕的大鱼和三个打着手鼓的舞者

聂政、嵇康和
《广陵散》

《广陵散》是最古老、最著名的古琴曲之一,源于历史上一个残酷血腥的复仇故事——聂政刺韩王。该故事发生在战国时期,多种文献中都有过记载。在蔡邕编辑的古琴名曲集《琴操》中我们也可以找到这一故事。

聂政是春秋战国时著名的任侠刺客。因避祸偕母亲与姐姐聂荣居于山东齐地。春秋末年,韩国大夫严仲子为韩相侠累所害,寻侠士为自己报仇。寻访到聂政,表明心意。聂政以老母尚在,坚辞不受。聂母辞世,严仲子亲执子礼,协助聂政安葬母亲。三年后,聂政孝满,前往韩国刺杀侠累。

聂政直入韩府,刺死侠累后,被众兵围住。为了不连累与其容貌相似的姐姐,聂政自毁其容。韩王将聂政陈尸市上,悬赏以求能辨出其身份的人。聂荣闻听消息,知道必是聂政,赶到韩国,伏尸痛哭,终因悲伤过度,心力交瘁,死于聂政身旁。

诸如此类的传奇故事往往有多种版本,经历代演变传诵又

聂政刺韩王。山东嘉祥县武氏祠汉画像石拓片，选自1821年的《金石索》

增加了许多激烈的细节。

聂政的故事是如何同《广陵散》联系起来的尚不清楚,但与文人嵇康有明确的关系却是毫无疑问的。他虽身为官宦,但对仕途不屑一顾,只专心于著述,包括古琴史上的优秀名著《琴赋》(一篇关于琴的充满诗意的散文)。

嵇康是位古琴好手,也是个文笔犀利的作家。他悉心道教,正直忠实。但他也是个傲慢而严厉的批评家,既针对传统的儒家思想也针对宫廷生活。他被授以高官却写信严词拒绝,声称自己不齿与丑陋的官场为伍。

他崇道贬儒,对儒家主张的音乐观,也认为是一种误导。在当时,他的观点是极具挑战性的。

以他之见,人应当与道和自然沟通,使自己从尘世间一时的欲望和樊篱中解脱出来,以最好的方式强壮自己的身体。然后达到长寿甚至永生。显然,其观念源于《庄子》。

嵇康的人生结局十分悲惨。他严厉地批评晋朝的君王,甚至鼓动人们起来反抗。当他后来为帮助一位他认为遭到诬陷的友人时,自己也被卷进了一场官司之中。262年,他被处以死刑。

根据有关传说,他在东市行刑前,还拿出古琴弹了一曲《广陵散》。在此之前他曾拒绝向人传授此曲。而在最后的时刻,他说:"现在《广陵散》与我同归于尽了。"

这首曲子据说是嵇康在洛阳以西的一个小地方夜宿时得到的。一种说法是来自鬼魂,另一说法是得自仙人。鬼魂在中国

并不是什么了不得的东西，亡者的灵魂不散，甚至还留恋他们前世的生活和世界。

嵇康遇到的鬼魂说，他也曾在这里生活过，原本也很有知识和修养。鬼魂和嵇康长时间地谈论古琴音乐与音乐理论。最后，这鬼魂便弹了《广陵散》，其中的音调、音韵都很特别。他教会嵇康这首曲子，并要求他绝不传于他人。嵇康也信守了诺言。

抑或他还是失信了？这曲子终究还是流传了下来，在以后的一千二百年里，这首曲子被人提了又提，谈了又谈。但到底是何人将此曲传了下来却不甚清楚。直到1425年，它终于出现在明皇子朱权所编的琴谱集《神奇秘谱》中，书中提到《广陵散》"世有二谱，今予所取者，隋宫中所收之谱"。此谱自"唐亡流落于民间有年，至宋高宗建炎间，复入广御府，经九百三十七年。予以此谱为正，故取之"。

《广陵散》原有二十七段，但渐渐地扩展成了四十五段。每一段的下面都有一小标题，概括聂政故事中的不同场面，使人产生情感的联想：取韩、投剑、含志、沉名、峻迹、微行。

尤其是在结尾处，出现了一系列的乱声主调，以加强故事的悲剧性。理学家朱熹说："其曲最不和平，有臣凌君之意。"历史上，《广陵散》也曾绝响一时。直到1954年管平湖按《神奇秘谱》整理、打谱、复原，弹奏了此曲，《广陵散》终得以还原成1425年时的本来面目。

为何该曲子被称作《广陵散》,众说纷纭。广陵,应是指古代的广陵地区,治所在今江苏扬州。"广陵散"即指流行于广陵地区的民间音乐。该地区的古琴音乐至今叫作广陵派。

竹林七贤

叛逆文人嵇康是"竹林七贤"之一。"竹林七贤"可谓中国艺术史上最为著名的主题之一。反复出现在绘画、瓷器、漆器、家具和带有雕刻的屏风上。在中国,这七位人物,就像《白雪公主和七个小矮人》在西方那样,家喻户晓。

竹林七贤生活在魏末晋初,一个割据分裂的战乱时代。

他们崇尚老庄,蔑视礼法,采取不与当权者合作的态度。因为他们常聚于竹林,所以人们以"竹林七贤"称之。

这七人是嵇康、阮籍、山涛、向秀、刘伶、阮咸、王戎,均为著名的知识分子。风和日丽时,他们聚在山阳(今河南修武)的竹林之中,在那儿,他们可以安静享受,弹琴唱歌,吟诗饮酒。

最早描述"竹林七贤"的著名作品是两米多长的画像砖,出自江苏省南京市一座南朝(420~589)时期的墓室。

从画像砖中,我们可以看到这些智慧的名士们赤着脚,身

着宽衣,坐在杏树、松树、槐树、垂柳等各种茂密的树下。

上边的这幅画面,无冠蓬发的嵇康,坐在一棵开花的杏树下弹着五弦琴——最早的古琴。面对着他的是著名诗人和古琴弹奏家阮籍。阮籍在一棵松树下,撮口作长啸状(长啸,即古人撮口发出悠长清越之音,并常以此抒发情志)。

他们的右边,坐着以嗜酒闻名的山涛,与半躺在柳树下玩弄着如意的王戎邀酒举杯。

在另外那幅画面上,自右起我们可以看到靠着一棵杏树打盹的向秀,旁边坐在柳树下的是诗人刘伶。另一棵杏树下坐着阮咸,弹着被称为秦琵琶的四弦琴。后人以阮咸善音律,便将阮咸善弹的四弦琴命名为"阮咸",又名"阮",现仍为中国乐器之一,有大、中、小之分。据说,这琴后来也随他下葬,但没过几年又被挖出来,被复制,渐渐成为在中国最受人喜爱的民间乐器之一,至今还被弹奏着,只是现在的琴面上只有两个音窗而已。

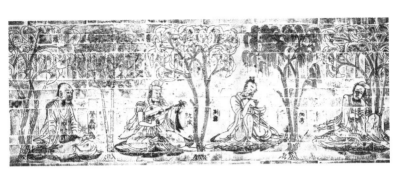

竹林七贤。东晋晚期砖雕。88厘米×240厘米

除了"竹林七贤"外，我们看到的第八个人是荣启期——官员兼优秀的古琴家。他在一棵杏树和宽叶竹之间，宽叶竹后来成为蕉叶式古琴的造型来源。荣启期不属于"竹林七贤"，他与孔子同代，却慢慢地成为一个神秘人物。他被放在这里，因其与"竹林七贤"有着相同的特点，意在强调七贤的重要地位。

嵇康和荣启期手中的乐器上，标明琴弦各个分段的琴徽在图中清晰可见。这是最早描绘了琴徽的图像之一。

从画像砖上，我们所见的树都高大挺拔，这也并非偶然。据说孔子就曾经在一棵开花的杏树下弹琴。有时我们可以见到孔子在杏坛上讲学，为弟子们所环绕的画面。

松树代表长寿和坚韧。柳树代表春天，可以此驱鬼求雨。在私人花园和各地的公园里常见的槐树，其种子和花蕾可入药，自古以来就是医治皮肤病的良药。受人钟爱的竹子，代表虚心、坚韧和操守，常喻为君子。

琴　道

"竹林七贤"生活在3世纪。江苏南京的画像砖所展示给我们的画面不仅是表现"竹林七贤"的代表作，后来，也逐渐被人称为琴道的代表。关于琴的理念，自那时起就开始形成了。这其中有孔子、老子和佛的思想，向往一种远离充满矛盾斗争的宦海世界，但接近自然，充满音乐和诗意的生活。值得注意的是最前面的两位在弹琴，荣启期弹的是老式的五弦琴，而嵇康弹的则是后来的七弦琴。

在很长时间内形成的古琴理论，受到来自各个方面的影响。它以远古时代的宇宙观和神话学为基础，逐渐被世俗化。尽管那些古老神奇的遗产从来没有完全彻底地消失过，后来又从孔子及其弟子的著作或与之相关的思想中汲取了养分。这些思想奠定了中国文明的基础。其中的某些思想，至今仍主导着中国以及日本、韩国，某种程度上甚至还包括越南的政治和社会生活。

儒家思想的萌芽源于一个中原各国战乱的时代。孔子希望守职的天子与忠实的臣民一起建立一个平和稳定的社会秩序。但孔子赋予音乐以重大的社会意义这一面，却不甚为世人所知。就像柏拉图当时认为音乐对国家和个人的行为与道德的影响举足轻重一样。只是柏拉图把焦点放在音调上。比如说，他认为多利亚调式优越高雅，而弗里几亚调式则低下庸俗。孔子更关注仪式音乐和象征国家政权的礼乐。通过音乐的社会性力量，可以实现太平盛世的理想。因此应当全民皆通晓音律。

孔子认为西周正规的仪式音乐，尤其是韶乐——传说中为舜帝所创——可谓音乐的典范。据说他有次偶尔听到此乐，深为震撼，竟"三月不知

孔子见老子及孔门弟子图。山东嘉祥县武氏祠汉画像石拓片，2世纪

孔子在杏坛，选自琴谱《风宣玄品》（1539）

肉味"。但孔子对于同时代特别是郑国的音乐却不屑一顾。孔子认为此乐轻浮，并强调华美辞藻的危险性。

后来的许多哲学家都曾发表有关音乐之力量的思想理论，其中之一便是荀子（公元前313~前238）。他在其《乐论篇》中谈到音乐有着深入人心、改变人性的力量，因此古代的天子们特别赋予它文化的内涵。平静的音乐使人保持和谐，远离暴力。因此音乐的关键不在于曲调，而是道德取向，是帮助君王与民众得道的途径。智者能分辨善恶，弃恶扬善，找到代表天国的清丽之声。

儒家五大经典之一的《礼记》是西汉时根据古老典籍编写而成的。《乐记》一章总结了中国古代对音乐的理解和诠释，该文后来影响重大。

据文中说，人的心灵充满了所有的声音，以及因声音而激发的情感。心情忧郁，音乐便生硬；心境舒畅，音乐则柔和。一个冷酷的君王，其音乐也急躁；而廉洁慷慨者，其音乐便安静和谐。人们心平气和，专心本职，社会安定。因而一个国家的音乐与其统治和道德的关系密切。《乐记》中便举郑国音乐为例。国家处于危亡之际，政权腐败，民众不安，他们自私而不自律，明显地表现在其音乐中。

渐渐地，儒家思想得以发展，成为一种国家性的崇尚，古琴则体现着儒家的中正平和思想。在北京国子监的中央大厅，至今仍能看到两张满布尘埃无人打理的古琴和一些钟鼓乐器，

让人想到那个理想主义的大时代。

具有传奇色彩的哲学家老子,在《道德经》一书中,不断讲述"道"的概念。只是在老子那里,"道"与建立一个稳定的社会无关,而是一种接近大自然并与其合而为一的尝试。老子认为,人类必须理解万物如何合为一体,从微不足道的昆虫到万事万物,意识到自然界的秩序和自己的位置,尊重所有的事物和生命,不要干涉和毁坏,而要学会与之保持和谐,随其道,人生大事也。得道方法之一便是要超然脱俗,割舍与人世间的一切纽带。专注得道,从而到达如哲学家列子所说的"可以如落叶随风飘来飘去",但不知究竟是"风随我而行还是我乘风而去"的境界。

作为哲学思想流派的道家,与后来形成的道教,既有渊源相关性,又有着极大的区别。道教更多的是来自在古代中国人的生活和礼拜仪式中充当重要角色的老萨满及巫师们,与控制自然力量的需要有关,并把他们带入了学习炼金术的阶段,即医学和化学的肇始,尝试着各种养生之道,以求长生不老。通过对大自然的观察可以使人心境开阔,达到"静心",一个清澈和平的更高境界。道教出于养生的目的,对饮食和运动很有兴趣,这方面有着丰富的文字记载。太极拳亦起源、发展于他们的一种健身练习。渐渐地,道教的观念越来越得到认同,成为早在3世纪就在中国生根的佛教的竞争对手。但这两教其实有着很多共同的地方。道教对于各种呼吸的技巧以及其他影响生

> 有物混成,先天地生。寂兮寥兮,独立而不改,周行而不殆,可以为天地母。吾不知其名,故强字之曰道。
>
> ——老子《道德经》

活程序的方法,特别是对于与超自然的力量沟通的兴趣,与佛教的许多观点和修行都是息息相通的。

3世纪时,这些传统和思想融为一体,形成一种后来贯穿和影响古琴的理念。儒家关于一个安定有秩序的社会理想和道家渴望融入大自然的梦想,加之佛教的一些观点,不但成为后来几百年里决定中国人世界观的重要元素,也对古琴的地位产生了决定性的影响。

所有这些追求高尚的人,外貌各异,却都是鼓琴者。古琴越来越成为一种象征,不论是对那公正廉明的官宦,还是在历经世事之后隐居山林修身养性的文士,或者那些与世隔绝、吃着斋饭、修行悟道的道士。

3世纪还有一篇嵇康所书的《琴赋》,可谓古琴艺术的"圣经",以诗一般的短小篇幅详尽地描述了古琴的结构、各种音色

和旋律,从审美的角度将该乐器上升到一个近乎神秘的高度。

其中对后来影响最大的是几个短小的段落,详尽地描述了何种人在何种情形之下方适宜弹奏这绝妙的乐器。显而易见,这是有规矩可言的。嵇康虽说深受道家的影响,但就古琴而言,他却与儒家为伍,在《琴赋》中清楚地表明唯有受过高等教育的人方适合弹奏古琴。唯有他们才能对古琴有正确的感受和理解。

在一个段落里,嵇康还举例说明古琴何时可弹,何时不可弹,叫人即刻意识到这只是百分之几的人可能从事的雅趣。

> 若夫三春之初,丽服以时,乃携友生,以遨以嬉。涉兰圃,登重基。背长林,翳华芝。临清流,赋新诗。嘉鱼龙之逸豫,乐百卉之荣滋。理重华之遗操,慨运慕而常思。若乃华堂曲宴,密友近宾。兰肴兼御,旨酒清醇。进南荆,发西秦。绍陵阳,度巴人。变用杂而并起,竦众听而骇神。料殊功而比操,岂笙籥之能伦?

后来,这类关于古琴的观念越来越清晰,到了明代初期则登峰造极。具体如何,我稍后再说。

从一面唐代的铜镜上,我们可以看到一个身着古装的男人坐在竹林间,膝上置一张古琴。这也许是位真人,即一个通过修炼而得道并将永生的人,可以从此尽情享受与自然谐和的平

唐代铜镜，饰图描绘一琴者被与琴道相关联的象征物所环绕

静生活。在他面前有张摆着香炉的矮桌。充满了表达有关古琴理念的象征性图画，使人联想到一种和谐超脱的宁静生活。清澈的琴声净化了抚琴者的精神，大自然的奇迹呈现在他面前。

正中是镜子钮，呈乌龟状，在荷叶上探身水池中，前面起伏着几座奇山异峰。乌龟在中国是最重要的神秘灵物之一。据说它自开天辟地以来就存在，象征长寿、力量和耐力。它也代表阴——女性、被动、水、云和月，与之相应的阳则代表男性、主动、山和日。阴阳调和，方能维持天地间的和谐。

乌龟背上的是传说中的伏羲——据说是古琴的创始者之一，无意中发现了八卦，那由长长短短的线条组成的六十四卦，被认为包含象征了大自然中的一切，是卜筮之书《易经》的起源和基础，并由此形成汉字结构这一说法也许不无道理。

镜的右边，在几棵树下，可见一只凤凰，伸爪展翅，仿佛

为古琴声所动,停驻在那怪岩上。

最上面,可见(代表阳性的)太阳,半掩在神奇吉祥的(代表阴性的)云霞之后。正如相关的文字所说的那样,是个美满幸福的地方。

不久前在柏林新修葺的国家艺术博物馆——老实说,我期待不高,但有个展厅内挂满了卡斯帕尔·大卫·弗里德里希(Casper David Friedrich,1774~1840)的画作。因为是第一次见到真迹,很为之震惊和陶醉,特别是它们的尺寸之大。每一幅面,几乎占满一整面墙,月光照在那些弯曲的树木、山谷、丘陵上,与那静止在画面上的为大自然的奇迹所惊叹的人们一起融为一景。

或许我以为这样宁静的、充满禅意的氛围是要以另一种更亲切的尺寸来表达的,但在这展厅中这样的大小却再恰当不过,而且如此生动而现代,叫人惊叹。这当然立刻让我联想到中国诗画中所描写的同类深沉的意境,这也是中国文化中最重要的内涵之一。

弗里德里希有几个被我们遗忘的前辈。其中之一便是荷兰17世纪时的画家雅各布·凡·罗伊斯达尔(Jacob van Ruisdael)。他的绘画相当接近几百年来中国画家所想传达的那种感觉,其画间的人物很小,几乎消失在那壮阔的风景中了。

当琴师尝试着具体再现他们在大自然中的经历的时候,其忘我与投入与弗里德里希和罗伊斯达尔画中所描绘的非常接

近。人之渺小，竟如一花一石，在月、山、泉之下，更是无足轻重。许多中国的画家都描绘过这样的体验。其中之一便是画过迷雾中的高山的沈周（1427~1509）。

然而，无论西方与中国画中的氛围如何的相似，审视的角度还是基本不同的。因为我们在西方是从左向中间看一幅画的，而在中国则是自右上角到左下角来欣赏一幅中国画的，这与中国传统的阅读习惯有关。

沈周画的山，我们应当从右上方高耸入云的山峰开始看，稍作停留之后，掠过其高度，再转入那些逐渐蜿蜒而下的小径。我们听见山间溪流潺潺，接近山谷时，隐约可见一间竹屋，一驾轻便的牛车。我们的心情，跟坐在车上的主人一样，充满了期待，也盼望着尽快到达，靠近自然，成为这恬静的世外桃源的一部分。

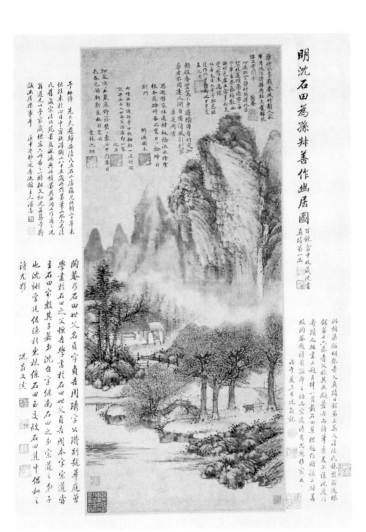

《山中幽居图》，明沈周，1464年作

《幽兰》和正仓院

《幽兰》是保存下来的最早的古琴名曲。这曲名不太好译。"兰"字倒是没有问题,通常指的是兰草,但也可用于其他与兰草形似的花,如鸢尾花。难是难在"幽"字上,它可以是"暗、隐、隐藏、僻静、孤独"的意思,该选择哪一个呢?

据蔡邕的《琴操》讲,《幽兰》为孔子所作。这位哲人为了实现政治理想,曾经一度沿着黄河周游列国,是公元前 6 世纪时对典礼仪式、祭祀、音乐、行为规范和国家治理有独到见地的云游四海的智者。但孔子的旅行徒劳无获,他的才智无用武之地。他心情沉重地返回鲁国。途经一幽暗的山谷,见到一株兰花,不禁喟叹:"兰,当为王者香,今乃独茂,与众草为伍。"于是停车抚琴,成了《幽兰》一曲。

这很可能只是个传说,同样的故事也用来讲《猗兰》,这是另一首古老的琴曲,在现代曲谱中有着各种版本。

《幽兰》的谱子被发现则是很久以后的事了。1880 年,有

位中国的音乐研究者在访问日本京都时,发现了《碣石调·幽兰》的琴稿。

据说是唐代的一个抄本,出自590年,后多次为日本的僧侣所复制。通过分析纸张、笔墨和字体的现代技术,可以证实它的年代。

而这卷手稿究竟是如何传到日本的不得而知,但隋唐时中日之间的文化交流频繁却是众所周知的。中国是当时亚洲的大国,其文化对周边邻国影响深远,包括当时正处于发展中并在力图确立其文化的日本。日本历史上第一个大时代是奈良时代(710~794)。日本在6世纪建立国家统治,取代家族割据,就是受到中国中央集权的影响。随之而有的法律、税收制度以及行政改革,从省到县到个体的农民组织,全以中国模式为典范和标准。

数以千计的日本艺术家、音乐家、工匠和其他行业的人纷

现存最早的《幽兰》，27.4厘米×423.1厘米，东京国立博物馆藏

纷被派往中国学习，也将人才从中国请到日本，帮助现场修建宫殿和寺庙，赋予新政权以身份和威望。通过所有这些人的参与和交流，日本渐渐地引进了汉字、汉唐音乐和建筑、皇室的典礼仪式、历法以及儒家和佛教的思想。

建于708年的首都奈良，亦以中国的长安为参照。710年，天皇迁至奈良。在那里一切与文化有关的东西都是中国式的，包括服饰。众所周知，唐装可谓日本和服的前身和启蒙，那时官方的公文一律用中文书写。这种情形一直持续到当代。

794年，日本迁都至平安京，即现在的京都。京都是参照长安城修建的，长安的影子至今还清晰可见。东西主大街上至今保留着城市初建时从一到十的街址编号。寺庙群东大寺和京都奈良的大寺庙里的木塔仍然耸立，在历经世事变迁之后，时时提醒着人们，中日两国曾经有过密切的文化接触。

在这个时期从中国引进的奇物之一便是唐代的宫廷乐,作为雅乐极为重要的一部分,至今仍在日本宫廷的各种重大仪式中演奏,一成不变,想必是世界上最古老、最正宗的管弦乐,可谓是一个活生生的音乐博物馆。它以其卓越执着的自我保护,幸免于各种变迁,使我们能够有机会直接听到来自古代的这独一无二的声音。音乐往往伴之以舞,这种舞蹈,亦是从中国长安的宫廷借鉴而来的。甚至有许多中国的乐器都还在日本保存着,包括一张上乘的古琴,很多琵琶、笛和钹。749年的奈良东大寺落成仪式上,众多的中国音乐家用从中国带来的乐器现场表演,他们弹奏的就是叫作雅乐的音乐。这被视为空前的盛会,以致当时使用的乐器在817年被统统收入皇家的正仓院,再不得使用,保存至今。千年之后,不但清楚地为我们展现了当时演奏这些乐器的情形,也展示了隋唐时代中国宫廷所使用的乐器。每年的10月底或11月初,当天气干燥凉爽的时节,就会从正仓院内九千件藏品中选出一些供人参观。很多人会在年前就预订好参观券。东大寺当时的典礼仪式如何盛大辉煌,从出自唐代的敦煌壁画中可以得知一二。人们在那里载歌载舞,为佛歌功颂德,乐队、乐器齐全,阵容浩大,舞者丝带飘飘,翩然起舞。

那张收入正仓院、现存于东京国立博物馆的古琴,从各个角度来讲都是独一无二的。一般来说,隋唐时的琴都少有装饰雕琢。琴后的题文,或许在岳山处有个漂亮的玉嵌,仅此而已。

中国唐代古琴,自9世纪以来藏于日本正仓院,现存东京国立博物馆,琴底和琴面均有瑰丽的图案装饰

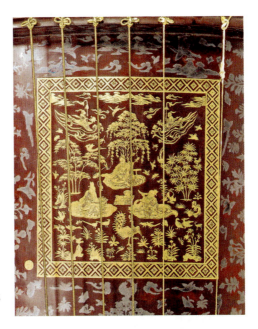

岳山旁有一幅宛若仙境的画面

但正仓院的古琴却是金银镶嵌，琴面被两幅吉祥的画面占满，让人想到法式挂毯上的那些天堂。

最上面靠近岳山的地方，我们可以看见两个骑在凤凰上的仙人飞过一片远山，那下面的一个框子里是三个身着长袍的男子，坐在一棵被竹林、鲜花环绕的树下。中间的一人膝间有张古琴，另外一个弹着琵琶，第三人则靠着个大酒坛子，斟了一杯酒。他们面前有只孔雀正在翩然起舞。天上则是各种仙物，有飞鸟，有祥云。

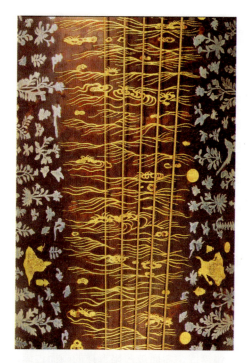

沿着整个琴面流水潺潺，
各水中物类嬉戏其间

琴侧最窄处，装饰以两只
金色的麒麟

在这幅美丽的画面中,我们可以看到琴弦的两侧有对应的双人,一个持琴,一个举杯,四周有茂密的树丛竹林和飞鸟环绕。他们面前是个池塘,或螃蟹或水蛇在水中随波起伏。远处有两座山峰影影绰绰。一条小溪从塘中流出,波光粼粼(均为镀金)一直到焦尾——古琴最细小的那部分。六位悠闲恬静的人物,在溪边花鸟丛中小憩。这一场景让人想到王羲之在其散文《兰亭集序》中所讲到的353年的那次著名的聚会,一群诗人、画家在阳春三月踏青饮酒的情景。他们将斟酒的羽觞置于荷叶上,放入溪中,觞随水漂流到谁的面前,那个人就要吟成一首诗。

琴底也是精心装饰过的。最上面是一首诗,赞美古琴的深远影响及其给人带来的快乐。在龙池口,可见两条巨龙,凤沼处则是两只栖息林间的凤凰。

类似的主题也出现在汉代以来的铜镜上。现在我们见到的古琴一般来说都无镶嵌,但从一些古代的文献中,我们了解到汉代的琴常以龙凤装饰,或理想化的古代中国名人(多为男人,偶尔也有女子),往往是雕在象牙、玉石或犀牛角上的。

众所周知,此琴便是保存得最久的、最为完善的古琴样品了。古琴来自中国而非日本,这一点毫无疑问。涂在琴面上的漆,也是典型的中国式的,又密又硬,因年代久远而出现的断纹,是被称为"冰裂断"的那种。那丰满的装饰理应不会影响弹奏的效果。

碣石調幽蘭序一名倚蘭
丘公字明會稽人也梁末隱於九疑山妙絕楚調於幽
蘭特弘斯精絕以其聲微而志遠而不堪授人以陳
禎明三年傳宜都王叔明隨星十年於丹陽縣卒
寔九十七乃以授予傳之其聲遺簡可

幽蘭第五

耶臥中指十上半寸許案商食指中指雙牽宮商中
指急下与拘俱下十三下一寸許住末商起食指散緩半
扶宮商入指桃商又半扶宮商縱容下無名於十三外一
寸許案之句於商角即住兩半扶挾桃聲一句緩緩起
半指宜十上案角緣緣散歷羽徵無名打角食指桃
一句大指當八案商無名打商食指散桃羽無名當十一
商桃大指當八案商無名打商大指徐徐抑上八上一寸
許息末半輕徹打宮無名當九案宮角疾全扶宮
無名不動下大指當十案徵食指桃徵應句
後大指急蹴徵上至八指徵起無名不動無名散打宮
食指桃徵應句無名不動又下大指當九案徵無名散

这张古琴具体何时何地制成，又是如何到了日本，今天已无人知晓，但它在817年被收入奈良正仓院之前是皇家的收藏，是赠给东大寺里的最高象征卢舍那佛的礼物。

鉴定此琴的关键在于琴底的铭文，"乙亥年制"，荷兰专家高罗佩判断铭文出自435年至495年，并以那些与佛教相关的画面和琴底与魏晋南北朝书法一致的风格作为进一步的依据。他认为该琴在赠送给日本皇室的时候就已经是年代久远的珍品了。中日专家却认为该琴的铭文出自735年。

如我们前面所见，《幽兰》是至今保存下来的最古老的琴曲。但不止如此，它还是世界上最古老的名曲中至今尚可弹奏的曲目，音调之精准，让人相信它与两千年前的旋律相去不远。然而，究竟为何人何时所作，却不详。

这首长达十分钟的曲子是用"文字谱"写出来的，让人联想到早期欧洲鲁特琴音乐使用的所谓记谱法。琴谱原件长4米，全用汉字写成，给每一个调子的弹法做注解，先是左手的动作，再是右手的。谱中文字无间隔，有时难以分清左右手的指法。

这种"文字谱"究竟是什么时候开始在中国使用的不得而知，但早在汉代的文献中就被提及。自唐代起人们开始用另外一种曲谱制"减字谱"，稍加修改后，使用至今。

《幽兰》是迄今为止我们所知道的唯一使用"文字谱"的曲谱，但值得一提的是，在20世纪专家也发现了此谱的一个唐代抄本。

《芥子园》画谱中的兰花

此曲首先在日本出版，1884年在中国被收入《古逸丛书》。曲谱前的短序中提到一个叫丘明（493~590）的琴师，弹《幽兰》有高超的技艺，但无弟子，97岁高龄去世前，将此曲传给宜都的王叔明。如序中所说，此曲因此有了传人。

自该曲谱发现以来，许多音乐家和学者花费了大量的精力，试图将它转换成通用的古琴谱，却遇到些困难。原谱中仅说明每个音调如何弹奏，对琴弦的定调却只字未提，也未对节奏和段落做一交代。重新打的谱的见解引起了各种激烈的争论，特别是对有些字和音的诠释。比如，那些偏离的五声音阶是刻意而为的，本是一个受西北游牧民族影响的字，还是仅为手抄时的笔误？也许这些疑问会在某次研讨会中找

到答案。查阜西、管平湖所做的诠释被视为现今最好、最可靠的版本。

此曲的全名是《碣石调·幽兰》。碣,圆顶的石碑,亦为河北的一座山名。很多古代文字表明属"碣石调"的此曲与某种诗词有关。这在中国历史上十分常见。

宋代著名的词最初也是为了伴以音乐而作,继而才创造了为其他诗人所效仿的格式。词通常以它所配的曲而命名。女诗人李清照的一首充满感伤的词——历代杰作之一,名为《声声慢》,描写丧夫的悲哀。开头部分可以让人体会到它一度有过的音乐旋律。

寻寻觅觅,冷冷清清,
凄凄惨惨戚戚。
乍暖还寒时候,
最难将息。
三杯两盏淡酒,
怎敌他,晚来风急?
雁过也,正伤心,
却是旧时相识。

这曲子早已遗失了,留下的只是词中慢慢的旋律,曲调只好由我们自己去想象。

尽管曲子遗失了,那些老的词牌却流传了下来,许多人都按照词牌格律填词。不仅仅是毛泽东喜欢吟诗填词,包括他身边很多受过良好教育、在中国古代文学遗产的滋养下吟诗作词的革命同事也是如此。

第四部 桃源梦

汴梁御园

《听琴图》，据说是12世纪初期宋帝徽宗所作，可以说是身为帝王的赵佶的自画像，黄冠缁服似道士，危坐参天奇松下弹琴。他的面前坐着两位听琴者，神情专注陶醉，遐思悠悠。画中人都着日常便装，远离公职，在这理想宁静的环境中与朋友聚会，分享美妙的音乐。

另一幅徽宗所作的画《文会图》，更是栩栩如生。一行人在古都汴梁（今开封）的皇家花园里，设以巨榻，榻上有丰盛的菜肴、果品、杯盏等。有人作书，有人绘画，有人饮茶交谈。日渐黄昏，在一张掩隐在树下的石桌上，放着一张古琴——此类热闹场合中不可缺少之物。

徽宗常在御花园里举行一些文化活动，如竞画，让他宫廷画院里的成员和其他高贵来客们竞赛临摹各种动物花草，以逼真为胜。偶尔他还邀客人携古琴，互相弹奏切磋，讨论古琴的质地——音调的深度，漆的光泽，凤额上美丽的玉饰，琴底的

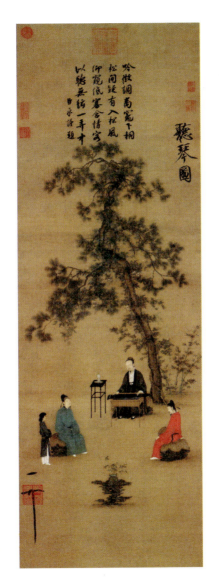

画于12世纪初的
《听琴图》

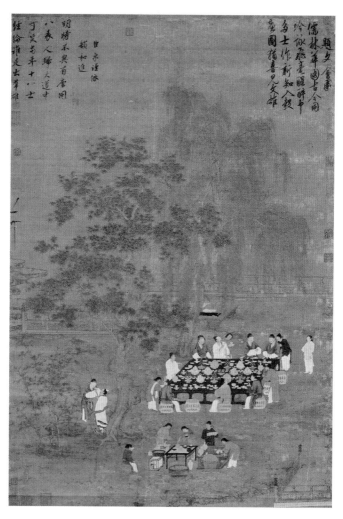

《文会图》，赵佶作

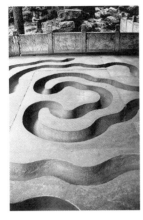

在故宫的流杯亭中的"曲水流觞"

题文和印章。兴之所至,圈中人有时将酒杯置于园中委延曲折的溪涧,任其漂至客人面前,此所谓"泛酒"。抑或仿王羲之等所为称为"流觞"或更有趣味。有首琴曲就叫《流觞》。

还有更正规有组织的娱乐活动。用船载着半米高的仙人或美女模型,漂向客人,与如今世界各地的寿司吧传送带上的拼盘及各种小菜有异曲同工之妙。当酒杯漂至跟前,仙人、美女便会托出一杯酒,待客人畅饮后,再漂走,一遍一遍,周而复始。一切都由水下隐藏的机关指挥操作。

在北京中南海内,有个假山环绕的流杯亭,有古时诗歌竞赛时曾使用过的一条弯曲的水道,诗人们便要在这酒杯漂流之际吟就一首诗。

这类煞费苦心的闲情聚会模式,成为后人所崇尚和追求的

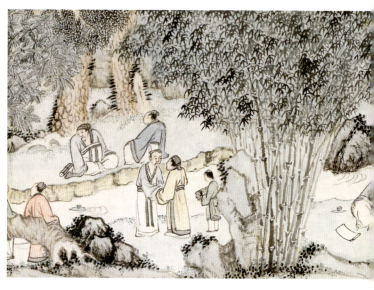

《兰亭修禊图》局部，钱榖作，1560年

风格。他们心里向往有如此温文尔雅的交往和生活，简单而又专注于文化的核心：书法、诗歌、山水画和古琴乐。

人们最早知道有这种曲水流觞的游戏，大约是在4世纪的时候。王羲之，中国最优秀的书法家，在他最著名的写于353年的《兰亭序》中，描述了他如何与一群友人在会稽山阴兰亭附近的小溪边聚会的情景。那是永和九年的暮春时节：

此地有崇山峻岭，茂林修竹；又有清流激湍，映带左

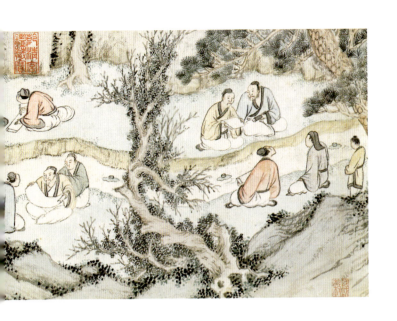

右，引以为流觞曲水。列坐其次。虽无丝竹管弦之盛，一觞一咏，亦足以畅叙幽情。是日也，天朗气清，惠风和畅，仰观宇宙之大，俯察品类之盛，所以游目骋怀，足以极视听之娱，信可乐也……

王羲之请仆人在小溪的上游将酒杯置于水中，在酒杯漂流到达之前，要求每人吟就一首诗。未能及时完成，则罚酒，越慢罚得越多。黄昏时刻，王羲之将友人写的诗都收集起来，成

为《兰亭集》，自作序，就是传世名作《兰亭集序》。序文的书法更为有名。

据传说，该序很久以后为一位年长的僧人、王羲之的第七代传人智永收藏，后为唐太宗所得。唐太宗命国内最著名的书法大师临摹数本，其中褚遂良所临的摹稿后来被刻在石碑上，该石碑的拓本至今仍被完好保存着。遗憾的是王羲之的原件却失传了。因为唐太宗在弥留之际，私心作祟，命人将《兰亭序》的真迹葬入昭陵，做了陪葬品。

中国古代的皇家园林最初都设有猎场，鹿一类的珍奇动物都被保护起来，不受野兽和猎人的侵扰。行围射猎是皇帝和宫廷的特权，是从枯燥的政务中暂时解脱出来的一种娱乐，但同时也有练兵习武的作用，以对付周边邻国和北方边疆游牧民族的入侵。

最大的一个皇家园林建于咸阳，为秦始皇时所修。在汉代被继续维持管理，到武帝时已欣欣向荣。为皇帝所修的上林苑位于京城以南，周边围墙环绕，长达150公里，其中有各类珍奇动植物，还有个两千多亩的人工湖，有三座山寓意神话中蓬莱、方丈、瀛洲三座神境，象征着汉朝的强大和统一。园林之大，司马相如曾用夸张的笔法诗意地描写过，说是当北边值霜降时节，南边却仍是鸟语花香。

司马相如，汉代优秀的词赋家，也善操琴。在其最为著名的一篇赋中，描写了汉武帝如何在一个风和日丽的秋日去上林苑游

猎的情景。上林苑被描绘为充满自然奇迹的完美的道家世界，山上尽是玉石玛瑙，磷光闪烁，水中游鱼满塘，山谷中，草场上，各种动物，尤其是鹿群，信步徘徊。山中还有熊、野羊和白虎。真是人间天堂一般的画面，只差飞龙和圣人从天而降了。

黄昏时狩猎的队伍满载而归，返京城，精神振作，犹如从天堂归来，战果累累。而后是歌舞升平的晚会，醉酒放歌。这时皇上突然良心发现，有所觉悟。他中断了晚会，痛斥这种奢侈堕落的生活。"我只想暂时摆脱政务，不想却误入歧途，如此逃避现实最终会伤害国家。"然后，他让手下的各位大臣去调查哪些地方尚有未开垦的土地，使得更多人可以耕耘谋生。他愤然下令：拆除猎场四周的围墙！淤填灌渠，让人们重新可以来到这里，欣赏山谷风景。让湖中充满鱼儿，人们可以来垂钓。清空宫殿，开动播种机，帮助孤儿寡老和所有有困难的人。

与上林苑相比，宋徽宗在汴梁的园林规模便小很多。汴梁园林大概方圆不到5公里，也非以猎场为主。它的修建是基于实现道家世外桃源的梦想，建立一个有高山流水、峡谷深壑的世界。那里小径蜿蜒，在竹林和长满紫藤，开满淡蓝色花朵的山崖间，鹿群漫步，金鸡啼鸣。汴梁位于平原，尽管离秀丽的嵩山仅150公里，对于每日都想享受日常自然风光的人而言，山林还是可望而不可即的。于是皇帝令人修建了这个包罗万象的山景，包括小桥和亭台。山顶有70米高，从山上可以眺望种满果树的田野——桃、李、杏——似春天花开的梦境。

一枝樱花垂于怪石上,选自《芥子园》画谱

　　这座园林早已不复存在,但关于它的四种不同的文字记载,包括徽宗皇帝的《艮岳记》,却流传了下来,其中描写了那些后来成为中国园林不可或缺的奇山怪石,是徽宗修建的梦中田园之挚爱。那些山石来自五湖四海,但主要还是来自长江三角洲,苏州附近的太湖,它们的形状奇异,"瘦、漏、透、皱"为上品。皇帝分别为它们命名,名字被刻在石上,刻文被镀金。

　　在这人间仙境中,皇帝还邀来画家、音乐家、文人,探讨艺术、音乐和文学。

　　然而,这一切并非单纯为了享受,还有其实用的一面。唐朝时人们就日益相信环境对人的影响。通过创造一个良好的山水相间、阴阳调和的天然环境,获得大自然的气,对人的生命

和力量极为有利。

在园林的建造中,风水也极为重要。风水是一种古老的有关天地阴阳的玄学,用来帮助人们在建筑和设计中与宇宙磁场保持和谐。零星的风水学问早在公元前5世纪的文字中就有记载,但到宋朝初期才形成其完整体系,成为后代所有建筑和设计的基本依据。直到今天,有些人还会请教风水大师评估阴阳凶吉。

风水学说对徽宗皇帝意义重大。他那时年近三十,有妻妾相伴,却膝下无子以承皇位。于是他请来风水先生,分析皇城及周边的地势,得出的结论是,北边需要一座山丘方能阻止所有的凶险和晦气。于是,徽宗立即动工建造了带山的林园,结果很快便如愿以偿,喜得贵子。

作为艺术家的徽宗,也许最著名的是其工笔花鸟画和"瘦金"体书法。纤细的枝条上栖息的鸟,一簇簇的杏花、李花和梅花,雪片般地飘在纸上。但他对中国艺术的贡献却远不止于此。他尽心竭力地发展国家的"翰林画院",积极规划教育。他收集了六千余幅画,可谓最庞大的收藏。他精心记录下每一幅画,然后编成画谱,在1120年出版,即有名的《宣和画谱》。他还收集各种艺术品,包括古琴,又在宣和内府设立万琴堂,广罗天下古琴珍品。

遗憾的是,这些伟大的艺术都是颇为破费的事情,徽宗皇帝这天堂般的生活好景不长。在其执政晚期,国家动荡不安,

农民起义此起彼伏。

但是,最终使徽宗政权覆灭的还是北方金国势力的崛起。为了试图从辽国手中夺回失去的北方疆域,他失策地与女真族建立联盟。待辽被征服,金则转而向宋发起进攻,1126年攻陷首都汴梁。徽宗皇帝、其子赵桓(后来的钦宗)和大部分家人,据说有三千人,被掳往北方,从此不得重返家园。他所收藏的书画被毁,但画谱却奇迹般地被保留了下来。

汴梁陷落之后,道士子修记下了当时毁坏林园的情形。民众对它深恶痛绝,他写道,金人憎恨那些大臣所写的题文、公告和诗词,他们砸碎石碑并投到河中。他们砍倒那些美丽的树木和竹林,拆除那些精美的建筑,将其付之一炬。只有那座山丘幸存下来。

现在连山也杳无踪影了,不过,关于世外桃源的理想却传了下来。几千年来中国文人墨客一代代地试图去实现它。他们自然是没有徽宗的财力,只能在小范围内建立自己的小世外桃源,有时只是在屋宇之间仅几平方米的院落里垒一方怪石,种一串紫藤、一组牡丹,摆几个瓷凳。仅此而已。许多人喜欢摆弄盆景,盆中之风景也,有时还布以长满青苔的石头。日文中的"盆栽"就源自中国的盆景。

如果你安安静静地坐着欣赏这些微缩景观,目光随着山石、树木缓慢地自下而上,看着虬蟠的树桩,看叶片的光与影,那些盆景的比例会忽然转换放大,山与景一时都真切起来。

至今还有许多人热衷精心护理这些盆景,犹如一种参禅的方式,一种可遇不可求的自然环境的替代物。

对于寺观里那些佛家、道家的僧人和道士而言,栽培护理盆景是一种修炼,一种通往生命与自然奇迹的途径。在许多寺庙中,如苏州的寒山寺,栽培了大量的盆景,僧人们每天花费相当多的时间来打理它们。小的盆景有时仅一掌大,而大的则超过1米。通过这种安静缓慢的工作,沉淀思想,加强身临其境的意识。

那些树每天都需要护理。人们遵循栽培方案,整形剪枝,浇一勺水,施一点肥,此外就是精心的呵护和适当的阳光。许多都是百年老树,再次证明了中国人历来都有追求大自然的梦想。

盆景的名字大多很有诗意,就像那些刻在古琴上的名字一样:六月雪、银龙舞绿、柳叶风声、凤尾等。那些没有机会栽培盆景的人,还可以在盆中养花,或许就一枝兰花,任其修长的叶片垂吊于盆外,随风摇曳。让人联想到自然之大之美,以及自然界中人所赋予的种种象征。

那年冬天,我和王迪站在古琴研究会办公室的火炉前,在炉边一边取暖一边听她讲宋代充满审美意趣的生活状态,我对那个时代的一切都极度欣赏:音乐、诗歌、绘画,我深深地为之所动,对那样的生活十分向往。我也想那样活着。我弹的那张优雅的红色古琴正是出自宋代,更加深了我对它的认同和亲切感。与此同时,那些故事又叫人难以理喻,近乎道义上有所

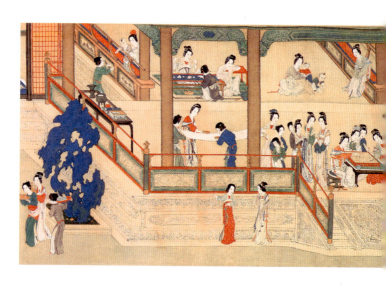

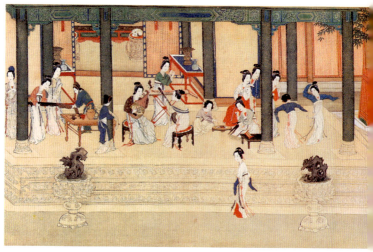

《汉宫春晓图》,仇英(? ~1552)作

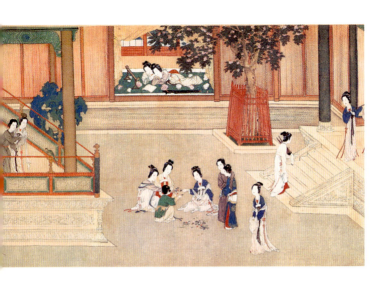

汉宫春晓

清晨,大堂中已经热闹起来。宫中仕女有的在下棋,有的在赏画或与孩童嬉戏。另外一个厅堂中,几位仕女在排练。取出乐器,调调音,一把琵琶、一个筝、一个阮咸,一位仕女抱着笙正走上台阶,另有几位在上面的厅堂里把古琴从丝罩中取出。稍远处,几位仕女在舞蹈,她们细长的衣袖在空中飞舞。厅里面有两张桌子,上面摆着漂亮的铜器。高高的大理石台阶,以雕花装饰,台阶前面摆着几个莲花形石台,托着怪石。更里面一个单独的房间里,两个仕女伏身于一块撒落着牡丹花的绿色毯子上,身后是一个装满书的书架,面前是书和古琴。屋外的树叶摇曳,琴声在清新的空气中缭绕。

愧疚，特别是在20世纪60年代正经历着生存危机的中国。千年前的宋代农民对此持有异议，这点可想而知。对于他们来说哪里有什么"泛酒""流觞"，一次又一次慷慨斟满的酒杯、酒船。这可恶的满足感也让我想到其实"泛"和"流"在某些场合亦是含有贬义的，有"浪费""平庸""挥霍"的意思。

古琴研究会门外狭窄的胡同里，堆着当时北京人主要的冬储蔬菜——大白菜，那里还堆满了气味刺鼻的大葱，那些已经干瘪的大葱，还要当宝贝似的留着冬天吃。在那个一切都被削减到最低极限、许多人被饿死的环境中，宋代文人的雅兴就更显得十分遥远了。

静心堂

在那些条件稍微优越的人家,房间的使用带有明显的男女界限。有些房间是仅供家中女眷使用的,另外一些,如书房,则是给男性成员的。书房位于靠近门厅和内眷房间之间。

文房最初是政府文员用来办公、写报告文件或笔记的地方。但到了唐代,越来越多的文人在家中也有了自己的文房,远离政事和家务,可以进行私人的艺术或精神活动。

白居易(772~846)便是最早拥有书房的人之一,其书房取名"池北书库"。有些人取的书房名与其从事的行业相关,或者提及房中的宝物。但是,一般来说都是些隐约带有诗意的名字,如"偃月堂"或"四季屋"之类。

很多人选择的书房名与宁静而与世无争的生活相关,以此逃避日常琐事,如"静心堂""安学斋"。另外一些人选择的名字则包含了儒家传统待人处世的品德理想,正直、尊严、敬重。为强调书房在家中的独特地位,主人往往将其名写在纸上或刻

文房

"文"字最早有"笔画""线条"的意思,形如一人,胸前有饰物。后来渐渐地主要用来表示"文字""文学""文化"以及(与"武"相对的)"文"。"房"字是"房间"的意思

在木匾上,高挂起来。

书房的基本陈设是一张书桌、两把庄重的高背椅子,红木或楠木质地,旁边还有一个茶几,摆点装饰品,如一个青铜器、几件瓷器或一块怪石。另外还会有张床,供男主人在读书困倦时小憩。在此,他可以随心所欲地与朋友相处,欣赏字画,饮酒吟诗。书房里往往也有一个木制的或漆器的架子,可放置精美的瓷器、玉器和漆器以供观赏。如果家里没有专门的琴房,就会在书房里设个琴桌。

"书房"一词至今有其分量。创造这样一个具有文化品位的空间的传统至今仍旧鲜活。在北京、上海等大城市的狭小公寓中,许多艺术家和知识分子依然会在家中的一间房里挂个富有诗意的牌匾,哪怕是拥挤得不得不兼作书房与卧室。

一个受过良好教育的官宦的生活情形和环境,在1839年

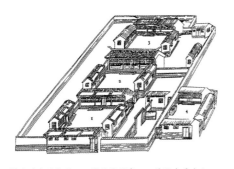

传统的中国宅子。一号院是厅堂，二号院内是主人房，三号院是内眷房，四号院内是仆人房

三十九岁的官员麟庆

出版的麟庆（1791~1846）作的《鸿雪因缘图记》中可见一斑。《鸿雪因缘图记》三卷二百四十篇，麟庆在书中讲述了他五十岁之前为官期间的经历和感想，并请人配以精致的木刻插图。

我们可以跟随他周游他任江南河道总督时所经历的众多省份，来接近当地的文学和历史传统。

书中的许多插图描述了他家中各个时期的情形。其中大多数建筑都被花园环绕，小桥、池塘、亭台、竹林。麟庆所描述的是不同环境中的故事，但对于现在的读者来说，最吸引人的则是日常生活中的画面：一个追逐蝴蝶的男童，一个坐在山石边牡丹旁紫藤下拨琴的长者。其中一图画的是坐在书房里的麟总督大人本人。

右下角是仆人们从长廊路经花园给主人送清凉饮品到书房

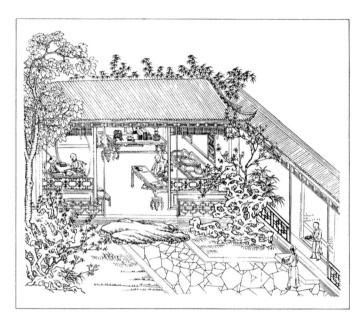

麟庆的书房

去的画面。右边有个带矮桌的榻，供他们稍后休息提神，房间后面有个放有摆设的桌子——一个奇异的根雕，一个香炉，几本书和一个大大的铜碗。

花园外，在一块奇异的太湖石后，石榴花开，竹林沙沙，梧桐树巨大的树叶在风中作响。

麟庆作的《鸿雪因缘图记》，这书名让人浮想联翩。最开始的两个字"鸿雪"，取自苏东坡的一首诗："人生到处知何似，应似

飞鸿踏雪泥。泥上偶然留指爪，鸿飞那复计东西。"

"因缘"一词，是佛家的用语，指那些影响我们生命的事物。标题中这四个字很好地表达了作者对这本汇集了自己人生经历之书的态度，同时也让我们了解到中国传统的文人是如何用那些对伟大诗人的联想和贯穿中国文化的象征世界来渲染氛围的。

我们可以从麟庆的书房名"石榴斋"中再次领略到这点。石榴不仅代表了多子多孙的梦想，也代表了斋主想将其事业和地位世代传承下去的愿望。这又让人联想到那些在古代祭祖仪式中使用的铜器上的与此类似的文字。

在书房的最里面我们便可以看到这样一个铜器。早在11世纪，在商代的最后都城安阳，首次发现了这种仪式中使用的青铜器之后，它便成为极热门的收藏品。徽宗建立了巨大的收藏库，在文人阶层中收藏青铜器也成为一种时尚。1092年，徽宗叫人刊印了介绍所收青铜

商代青铜器。1752 年的《考古图》摹本,原著编于 1092 年

器的《考古图》。从此,在中国文人的书房中便总是有青铜器做摆设了。

书房中最常见的摆设还有怪石——文人中最常见的藏品。通过它们,文人展开与大自然的对话,象征性地达到天人合一。一度任职苏州的大诗人白居易,曾视石为友,为其作诗。书法家米芾每日都要在一块石头前毕恭毕敬地行礼,并称其为石兄长。

许多石头,不论是用来装饰花园还是居室,大都来自太湖。当那些正宗的太湖石被取之殆尽后,人们又制作了一种风格近似的、很抽象的雕塑,似天然奇迹,可以假乱真。还有一种珍贵的石头同样来自长江三角洲的灵璧。灵璧石以其形状著

一块130厘米高的灵璧石，
敲起来声音清亮

称，让人联想到山峦中的山洞、山谷，也因其被敲打时能发出清亮的声音而闻名。

另一个经常出现的装饰品是大理石，镶在一个木雕架上，画面宛若一幅山水风景，有迷雾、流云。石上深色的部分，象征山顶上的松树和峭壁悬崖，一切都如水墨山水画中的线条一般清晰。

在长江三角洲地区的各个富饶的文化古城中，无论是皇室贵胄还是文人的家里，处处可以见到这些奇异的石头屏风。有时它们同其他青铜器、瓷器等珍品同时陈列在一起，有时则见它们被镶入分隔房间的木槅子或屏风上。人们往往利用石头的天然造型或纹理，或浅或深，自成风景。在封建帝制后期，

玉屏风上的文字描写了群峰叠嶂高耸入云的景色玉石上的印章为"芸叶庵",同一款印章也出现在左下侧。乾隆年间（1736~1795），18.8厘米×25.6厘米

人们也经常将玉石做成浮雕，但奇怪的是，它们往往既不神奇，也无魅力，尽管它们都是经过精巧的手工制成的。倒是石头本身就足够了，无须什么雕琢的。当日光照到屏风的背后，便可见云朵闪烁，青山耸立，大自然充满了生机。

屋内屋外的桌子

在《文会图》里（见184页），我们可以看到一群雅士相聚在宋徽宗的花园里，树下的桌上有张古琴。这一类的桌子，要么用整块石头做成，要么用砖镶在一块木头中，一般来说是家境优越的人家，根据各个不同季节，轮流摆放在私家花园里。

冬春季节，中原地带少雨雪。虽然阳光灿烂，自西伯利亚刮来的北风却冰冷料峭，让人畏缩。这时节，古人喜欢在花园一隅弹奏，尤其是南墙下避风而又阳光充足的地方。

夏季，他们则找树荫下或者宽敞通风的亭子等遮阴纳凉的地方。因为古琴琴音低缓，风吹树叶竹林瑟瑟作响，更减弱其声音，石桌便能起到加强音响的效果，而且它们还可以一年四季在屋外任凭日晒雨淋。

有些花园里有专门消夏的琴亭。因为亭的四周没有回音的墙，人们有时就在地下放置个1米来高的陶瓮，使琴声可在亭中院内萦绕。古罗马建筑师维特鲁威（Vitruvius）在他设计的剧

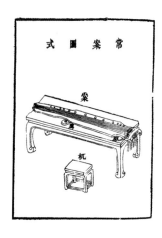

单琴案,配以小凳。有些琴案之宽,足够两人面对面各自抚琴而坐

院中也曾使用过类似的方法,将音色高低不同的铜瓶放置在座位之间,以加强对白时的扩音效果。

砖桌内有小孔间隙,扩大了音量。有的桌子宽到够两人相对而坐,各执一琴。他们往往是轮番弹奏,弹奏不同的曲子,谈论与其相关的诗词和典故,并伴以杯酒消夜,甚是惬意。

一般而言,此类桌子的大小为长130厘米,宽60厘米。因为极少有古琴宽过20厘米,桌上还可以放个香炉或插有鲜花的瓷器花瓶。桌内有时还留有专门放琴轸的地方。

据说"绿绮"的主人司马相如就常常坐在故乡成都金华寺以北一个特建的风景优雅的琴台上弹琴。后来当魏进攻蜀时,士兵们在成都安营扎寨,在他的琴台下挖了地道,发现了地下二十个大大的扩音陶瓮。

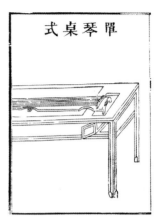

双琴案。琴轸向下，对着案上一侧开着的一小口，便于调音时使用

室内的桌子（也称案）则普遍用梧桐树做成。梧桐树也是用来做古琴琴面的好材料。和砖、石桌子一样，也是留有小孔和间隙的。中国古时候木器制作通常不用钉子而是使用榫头，将各个部分契合而成。这种技术亦用于家具制造和木建筑，包括大型宫殿与塔。

弹奏古琴的桌子向来低矮，凳子则没有扶手，因为弹琴时，不能有任何阻碍动作的东西。一般而言，弹琴的人是坐在琴中间五徽的地方。右手——最固定地——正好弹拨岳山和一徽间的琴弦，那里音色最美，左手则完全自由地弹出古琴中特有的颤音和滑音。为了防止琴的滑动，可在琴和桌子间垫个小沙袋或毛巾。

有些桌子，尤其是那些在户外和花园里的，被称为"琴

坛"。这又证明了古琴近乎神圣的地位，也让人体察到古琴的传统和道家及佛家传统的丝丝相扣。

一张最古老的琴桌再现于一块汉砖上。从图片来看，桌子较矮，桌腿斜立以保持绝对平衡。那个时代的琴桌没能保存下来，但在古琴演奏家和音乐研究者黄耀良苏州的家中，却有一张他亲手照汉砖上的图案做的琴桌，高度和平稳度都极完美。

家境优越的人家，往往都有专门的琴房。人们想方设法使琴房有最好的音响效果。尽量避免宽大而敞开的厅堂，否则音响会单薄疏散。最理想的是不大不小的一间房，有着或平或弯的有回音的屋顶。人们也很注意，不在房间里放上过多的家具和摆设，以免阻碍声音的畅通。

如果琴房不大，就可以像在花园里的琴台那样，在地下放个陶罐，加强音响效果。据说有时还在陶罐里挂一口铜钟，当木地板把声音传到地下，相应传来的便是铜钟沉闷而稳重的回声。

和书房一样，人们也会为琴房命名，请人刻匾挂在墙上。

琴房的装饰可以是一幅水墨山水画，也可以是四季花草，要不就是个盆景，一个香炉，一方砚，一些笔墨纸张，以便满足一曲之后想表达和记录自己思想的需求。也还可以有一个插满孔雀羽毛的花瓶，孔雀羽毛代表高贵和美丽，自明代以来就是有身份的标志。孔雀羽毛也暗示着主人高升的野心。每一个时代对装饰物都有暗喻，使用上都有讲究。

四艺和四宝

文房四寶

在古代的中国社会，人们希望所有的文人都会琴、棋、书、画，即所谓精通四艺。而在他们的书房中，必不可少的便是那些书画文具，即"文房四宝"了。早在唐代，人们就开始提到了"文房三宝"：纸、砚、墨；但到了宋代又加上了"笔"，成了"文房四宝"。

这四件东西最初都是最为常用的文具，是日常生活和工作之必需，但渐渐地，成了工艺品和收藏品，至今依然。

新的装饰品也就应运而生，比如用来洗笔的瓷制笔洗、木制或象牙做的笔筒、黄铜镇纸、用于滴水至砚面的水注、竹制的有花纹的笔搁，这些也慢慢地成为奢侈品和收藏物。

迄今年代最古老、最著名的一套文具是1975年从湖北江陵凤凰山下的一个汉代初期的墓葬中发掘出来的。也是在那儿，人们找到了瑟。

在一个竹编的箱子里，各种文具应有尽有：笔、墨、两方

明代瓷罐上所绘的"琴、棋、书、画"图

砚台（居然一方一圆）和一把用来打磨或修改竹简上的文字的刀具，竹木简牍是有史以来最早意义上的书籍。

毛 笔

毛笔在"文房四宝"中历史最久。按传统的说法，它是公元前3世纪时由蒙恬将军所制。据说蒙恬还是筝的发明者。但许多考古发现证明，早在新石器时代，人们就已经用毛笔描绘陶罐和大量的卜骨装饰了。我们见到的中国最早的文字甲骨文中残留有朱书和墨迹。这最早的笔究竟是什么样的？我们不得而知，但学者认为它大概是由削好的竹片

毛笔的笔毫可用黄鼠狼毫、香狸毫或鹿毫制成，但也有用猪毛和鼠须毛的，全看毛笔的用途。较硬的笔毫外还可裹一层层柔软的毛，书画界称为兼毫。使用最普遍的是狼毫和羊毫，外加兼毫

象牙笔筒，高 12.5 厘米

做成，人们用它把颜料刮到陶器表面。从最老的"笔"字中可以大致看到它最初的样子。

毛笔的结构，由汉代早期一直延续到今天：在一根竹竿一端粘上松软的毛，有些中间则是用一些较坚硬的毛。这样细软滑顺的笔尖就能写出或丰满或纤细的笔画。那柔软的笔毛的缝隙有储存墨汁的功能，就像我们钢笔中的笔芯一样，墨汁渐渐地随着手的动作浸入纸上。

迄今为止，最普通的笔杆材料还是以竹为主。尽管人们也慢慢开始使用诸如玉和瓷甚至塑料之类的东西。笔杆上常常有

刻文作装饰，注明笔毛所用的材料和用途、制作者的名字以及制作的地点等。

在北京琉璃厂的毛笔专卖店里出售成百上千的毛笔。有些毛笔的价格相当于一个人的年薪，当然如果你护理得当，它们也能使用一辈子。也有一些则花几块钱就能买到，对于业余习书法者而言，用起来亦是得心应手。

墨

考古发现证明，砚和墨的出现均晚于毛笔，但我们知道它们早在汉代已被广泛使用。

墨可由松烟制成，缺少光泽，但渗透性好，常用于书法和水墨画。从宋代起，人们开始使用油灯里沉淀的烟，颜色更加浓黑且更有光泽。最好看的莫过于用桐油加工而成的墨，这也是现在制造油烟墨的主要成分。为了使墨便于使用，便于保存，人们在10世纪的时候开始将皮角和其他黏合物煮上几小时，然后成型、晾干。为了除去那些刺鼻的胶味，人们大量使用麝香、檀木和樟脑。

为了美观人们很讲究墨块的造型，并印有雕纹，可以是本色，也有的花纹被染上金银色，虽无实际意义，但市场仍有这种产品出售。一块墨一面是漂亮的文字，另一面是风景，松树、樱花或龙凤、鲤鱼一类富于象征性的形象。有些墨的画面是长袖

中国文房四宝中的徽墨。五件一套,各绘一长者,名为睢阳五老

翻飞的美丽仙女在天上飘逸,形状各有不同,也有古琴形状的。

这类墨往往放在墨匣中,裹以丝绒,成为收藏品。据说,诗人苏轼收藏的墨就有五百件之多。墨是文士们用来美化书房的精品之一,作为艺术品为人欣赏,人们为此还写下了诗文。

研墨时,要小心而技巧地和以水滴在砚台上转磨。于是墨就渐渐地融于水中变稠,如油状,发出一丝檀木和樟脑的气味。磨墨不只是实际需要,更是书写和绘画前的精神准备并构思的过程。

用清水调整墨的浓淡,也是一个重要的环节。墨不仅仅用来书写,亦用于绘画,山水、竹石、花鸟、人物,书法和作画至今仍是文人业余休闲和陶冶性情的方式。

砚

砚是文房四宝之一,又称砚台或砚石,用石头切割、打磨制成。制砚的石料必须坚硬、细腻,既易出墨又不吸水,最有名的是端砚和歙砚。砚石表面平滑,亦有微凹者,一般凿有小池蓄水或墨。实用的砚台一般朴实无华,但有的制砚工匠根据石料的形状、花纹加以雕琢装饰,创意新奇,制作巧妙者成为收藏之物。

在砚上磨墨的时候,摩擦声最初有点尖厉,渐渐地成为轻柔的滑行声,说明墨汁越来越稠浓,接下来还要继续磨多久,

一只愠怒的乌龟造型的砚台。可能出自唐代

全在你自己了。书法要求墨色较浓，颜色效果才会好，但涉及绘画则另有规矩和要求。

墨汁的浓淡对中国画意义重大。中国画重在笔墨，当然还有意境。在西方，从文艺复兴时代起就经历了色彩的变化：近处青绿，渐远渐褐，最远处则是蓝色山谷，绿—褐—蓝。另一种制造远景效果的方式是中央视角。我们许多人还记得在学校绘画课中那展示铁轨伸向远方，越远越小，最后消失的那种画面。

在中国却不然。近处要深色，那尖尖的竹叶近得似乎可以

触摸；但竹林深处，雾霭缭绕，竹枝、竹叶若隐若现。墨水越淡，竹的枝叶越是影影绰绰，到最后，化为一片灰白的朦胧，只剩下墨的影子。

或者也许该换个角度按过程的顺序来描述：开始画的是雾，竹子在其中摇曳，然后人越靠近，竹叶的颜色越深，制造一种亲近感。

砚从一个实用的工具很早就变成了工艺品和收藏品。许多中国的画家和书法家，如米芾、欧阳修还为此做过文章。而在那些皇家的藏品中，砚则有其独特的地位。那些优美的浮雕、刻文、别具一格的形状、考究的硬木砚盒至今为古董家们所青睐，来自亚洲各地的鉴赏家们排着长队，翘首等待着珍品出现在市场上。

记得在北京荣宝斋的入口处，有块几平方米大的古砚，大得像张双人床，砚的周边雕着龙，标价十八万元人民币，当时中国的人均年收入仅四千元。

一块质地普通的石头也可以制成实用砚台，不过那是旧时书写用具，谈不上什么艺术价值了。

纸

然后就该说纸了，"文房四宝"之首。想必大多数人都知道纸是中国的四大发明之一，而早在2世纪中国人就开始使用纸

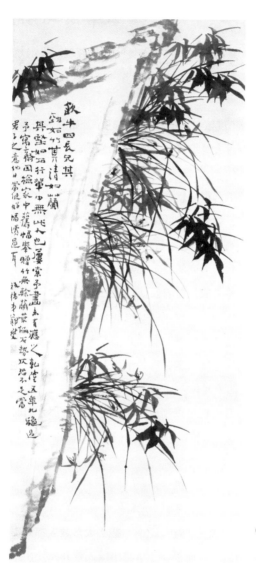

兰、竹、石图,郑燮(1693~1765)作,128.3厘米×58厘米。左下侧有画家的两方印章

张。715年，中亚的怛罗斯战役后造纸术传播到世界各地。12世纪初传到西班牙，几百年之后再传到欧洲其他地区。

纸可以用多种材料做成。在很长一段时间里中国都以麻为主要造纸原料，而后，人们慢慢地开始使用破布、旧渔网、桑树皮、稻草和竹来造纸。制作工艺较简单，把造纸材料捣碎，磨成糊状，铺在一张细网上，晾干后便成了一张纸，也可以混以薄薄的花叶或金银片等一类装饰性材料。

早先，人们认为是蔡伦和那些皇家的工匠们在105年的时候发明了造纸术，制造了纸张。但后来人们又在丝绸之路沿途的沙漠古城废墟中发现了较此至少早一两百年的纸。其中一些还有简单的文字墨迹。造纸的传统原来可以追溯到更早的时代。

唐宋时期，在经济和文化都十分强盛的时候，造纸术亦繁荣起来，出现了许多新的品种。唐时最负盛名的当推女诗人薛

书画创作时，往往在画案上铺一张毡垫，在毡垫上作画，可吸收多余的墨汁，以防墨汁洇在宣纸上

涛自制的"薛涛笺",用来绘画写诗,艺术家们对它赞不绝口。

纸张自古以来就被视为珍品,常在私人和公共场合作为赠品。造纸术继续发展,唐朝出现了至今仍然为人们所珍视的著名的宣纸。宣纸的材料来自生长于高山溪谷中的青檀树,其轻薄的树皮的纤维细长而有韧性,以此造出的纸张光滑而经久不脆。它防虫,易于保存,不褪色,故有"纸寿千年"之誉。宣纸的制造有上百道工序,从原料到成品,颇费时日。

再没有比中国人更崇尚纸张的了。精心制作的手工纸,种类繁多。文人墨客对纸的兴趣和喜好也奠定了纸在中国的独特地位。中国素有敬惜字纸的传统,凡是书写过的纸,不得随意扔弃。除了纸张,当然还包含对文字的敬重。

其他的珍宝

"文房四宝"之外,还有其他与书写和绘画有关的物件。其中之一便是笔搁,在书写、绘画中磨墨思考小憩时置笔的地方。

笔搁往往是带三五座峰的山形,让人直接想到金文中的"山"字。常用的材料是:陶、瓷、玉或宝石,有时也可见到木雕,一座山,一片柳林,一些简朴的乡间小屋,山间陡峭的山路,让人的想象力可以逍遥驰骋其中。

另外一个重要的东西是水注,也叫砚滴,磨墨时用来盛水

新制的五峰笔搁，5厘米×13厘米，窄窄的山道上掩映着寺庙、亭台和松林

的。常做成水果状，如石榴、桃或瓜，还有个用来取水的小勺子。也有的做成书形、上釉的小罐子，封闭的罐子上往往开有两个小孔，用手指按住其中的一个孔，以按力的大小调整注入砚中的水量。常常是一两滴水就足以改变墨汁的浓度。

不用的笔则倒放在一个高高宽宽的笔筒里。通常用木材制成，红木或楠木是常见的材料，最昂贵的则是象牙。许多书法家也用雕花的笔挂将清洗后的笔顺着笔毛的走势悬挂起来。

镇纸亦很重要，黄铜或石头制成，书写、绘画的时候用来压纸。镇纸上常常刻有诗句，也有做成古琴造型的镇纸。几年前我在北京一间铺子里便找到这么一个。虽然它仅12厘米长，即普通古琴十分之一的长度，但从头到尾，包括那些用来表明徽的小点，都做得精细准确，惟妙惟肖。这一发现激起了我的好奇心，后来我又找到了更多不同的古琴款式的镇纸。

其中两个镇纸是用极罕见、极漂亮的黄铜做成的，好像是曾被长期使用过，稍有磨损。在岳山下可见两只象征富足的蝠

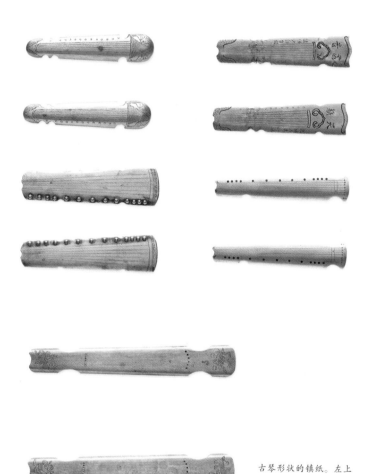

古琴形状的镇纸。左上角的那个很可能为画家赵之谦所作

蝠，蝙蝠旁还有一座威严的山，背面则有刻字。刻的是什么，我看不清楚。去请教一位有经验的老朋友。他问："你从哪儿找来的？文字写的是著名的书画家赵之谦（1829~1884）赠予王康平的。你怎么会在市场上找到？"他拿着它们长时间地审视。这么好的质量，莫非是真品？

印　章

"林西莉"
——我的中文名字图章

印章不在"文房四宝"之列，但对于每一间书房，都有举足轻重的意义。每一件作品，书法也好，绘画也好，或者是官方文件、私人书信，都要有毛笔签名和朱色的印章，石刻或者铜铸，朱文或白文，再现主人的大名。

最早的时候，陶制印章为一种简洁的密封公文的方式，封泥保证其内容的机密不被拆开泄露。印章同时也可告知文件和官员的来源出处。但随着纸张和丝绸的大量使用，在文件和艺术品上钤以红印也越来越平常。

宋朝时印章艺术有了很大发展，铜印、象牙印、玉印以及其他各种石印越来越普遍。从有具体的使用价值到发展为中国最超前的艺术制作，印章至今为人青睐。篆刻大家的作品不断地出版，全国各地到处是篆刻协会及印章展览会。因为篆刻确实是一门艺术。

在中国的任何一个城市都能找到一个刻章师，热心周到地

与顾客商讨石头的选择，特别是字体风格，以便刻出的印章能充分反映个人风格。

从前的文人一般在不同场合使用不同的印章，盖在与远近朋友来往的书信或给官员的信件中等，如同我们在写给不同人的信上会有不同的问候语一样，印章的使用也是因人而异。

印章，一种是白底红字的阳文印，另一种则是白字红底的阴文印。我的一位已经谢世的中国老朋友曾经有个琴友印，专门给琴友写信时使用。

有地位的官员使用如铜和玉一类昂贵的材料，皇帝玺则可以重达几公斤，制造这样的印需要特别的工具和技术才行。但几千年以来，普通的知识分子使用的则多是石制印章。至今还有很多中国人自己治印。不论是石头的颜色、形状、纹路，还是字体的风格都要做细致的权衡和比较。

我的一枚印章，是李文信大师在20世纪70年代用寿山石所刻。再现几个人于弯曲的松下静坐沉思的月色山景。印章大约5厘米高

许多人仍然热衷刻一方印章，用上一两次，盖在一本自制的空白印谱里，然后再选块石头或者干脆用同一块石头，把先前的字磨掉，重刻一方印，再盖进谱里。通常人们还会在印章的侧面刻上一段小文、一首诗词或者记录新近发生的事件，也有的刻上篆刻者的姓名、求印者的姓名，以及刻印时间等，也叫"边款"。

玉是刻稍好一些的印章的最常用的材料，只是有点偏硬，而象牙又偏软了。材料要软硬得当才能刻出最生动的线条。刻印最理想的材料是福建的寿山石和浙江的青田石。这些经过了近两千年采掘的矿石，从6世纪起就开始身价百倍。其中呈嫩黄或深红颜色的田黄石和鸡血石，则尤其名贵。

我正好有方寿山石印章，上面刻着如梦境一般迷雾环绕的田园山景，松树下有人小憩，天上盈月高悬。

作家鲁迅（1881~1936），原名周树人，中国现代史上最有影响力的知识分子，也曾经是个篆刻好手。除部分遗失外，现存鲁迅印章五十七方。1978年，钱君匋等为纪念鲁迅特作《鲁迅印谱》，收入钱君匋所作鲁迅笔名印章一百六十六方。其中一方便是纪念1918年发表《狂人日记》时首次使用笔名——鲁迅。《狂人日记》不仅是鲁迅发表的一系列小说的第一部，也是第一部不再用文言而是用白话写成的小说，中国现代文学史由此拉开序幕。

在那些著名的古典书画中，作者钤上自己的印章可以理解，但曾经的收藏者印章往往也会占很大的空间，有时甚至侵涉到

为纪念鲁迅于1918年发表《狂人日记》时首次使用"鲁迅"之名，钱君匋特刻此印

书画本身。起初我将其视为一种破坏艺术的行为，认为是一种对优雅书画的亵渎。谁能想象有人敢在达·芬奇（Leonardo da Vinci）的画上签上自己的大名呢？

但多年以后，我的反感渐渐地化解了，开始体会到那些书画被人深爱的程度，而那些收藏者又是如何地为那些作品之美所打动，如何地希望能参与并成为其中的一部分。印章也是书画传承过程的记录，称为流传有绪。书画上的印章也成为后人鉴别书画真伪的一种依据。

首先让我意识到这一点的，是我在杭州遇见的一位热爱印章的老先生。我们在他拥挤的工作室里谈了一整天的话，然后坐在阳台上喝茶。阳台上堆满了杂物，那狭窄的公寓里既无储藏室，又无衣柜，放不下的东西都挪到了阳台上：一箱箱打

西安碑林里的经典石碑碑文

包的冬衣上放着带根的葱，种着蒜的土罐、煤球和自行车的备用轮胎……一整天我们都在谈论古琴背面的印章，他向我展示了那些用来刻章的錾子，示范如何在漆木上刻做。我鼓起勇气小心翼翼地问他，对于那些不仅盖在侧面而且盖在那些珍贵的书画当中的印章有何看法？那些一度收藏过古琴的人也总是在琴底盖满了他们的印章。

"我们唯一敢肯定的是，人生如白驹过隙，但能够在某个时期拥有一幅绝世的画或上乘的琴，这都是极其幸运的事。当我看到那些印章的时候，我感到我正与那些曾经拥有过、热爱过并试图表达自己敬意的人们分享一种共同的东西，我也为将来有人会为一幅画里渗着露水的竹叶、一幅字上狂野不羁的笔画或者一个乐器中清亮的音色所倾倒而喜悦，而他们正是用自己的印章来表达了他们的钟爱。"

印章不仅对古代书画意义重大，对印刷艺术的发展也有影响。印刷术

的前身之一便是175~183年间的碑刻，有《七经》，二十万字，人们拓下这些碑文，供需要的人使用。这些拓片后来又被剪成一些小片，裱在一张又长又硬的纸上，折成个手风琴的形状，即所谓的册页。

慢慢地，人们停止了在石头上刻文的方法，开始使用木板，把一篇篇文字完整地刻在上面。现存中国最早的书籍是佛教的《金刚经》（现为大英博物馆所藏），依据的是印刷题注"咸通九年四月五日"，但许多资料证明中国在此之前——很可能早在6世纪——就已经开始了书籍的印刷。

宋朝初期，也是印章技术真正开始发展的时候，人们开始以活字印刷（木或陶，貌似小型印章）取代了雕版印刷。人们将每一个字刻到一个小木块上，而后将字块放入一个标有板页的木框里排好，给字块上色，一页一页地印到薄纸上，再将印出来的纸页折叠，用线装订起来。今天我们所见到的中文线装书，就此诞生了。

接下来出现了出版繁盛的时代：儒家经典、历史著作、佛经、医药典籍、琴艺以及通俗文学大量出版，大部分出版物居然都还被保存下来。

中国成为世界上第一个使用活字印刷的国家。这是人类最伟大的发明之一，在后来的几个世纪里渐渐传遍了世界。各种硬度的陶和木在很长时间里被人们作为烧刻活字字模的材料。但木字模易受潮变形，常给印刷带来困难，于是渐渐地被铜铸

的字模取代。现在，几乎所有的印刷都已电脑化。

印章所用的朱红色来自磨成粉末的天然矿石，主要成分为朱砂，与蓖麻油和艾绒混合制成印泥。上乘的朱泥价格昂贵，但颜色经久不变。哪怕是不幸遭受火灾，印章上的朱泥仍会在烧焦的纸上闪烁。

朱泥被装在盖紧的小盒子里，印泥是从前书桌上必不可少的东西。和其他书画文具一样，就连这盛装朱泥的小盒子也慢慢地成为精致的工艺品和收藏品。它们多是用瓷或某种宝石做成的。

盖章的时候，将印章在印泥面上轻轻蘸匀，让那红色朱泥均匀分布在印章的表面，而不深至錾刻的纹路里，然后握紧印章，盖下去，再小心地用力一按，让印面的颜色完整地落到纸上。

盖印时，一般都在纸下垫上有弹性的毡子效果最好。毡子也最好是那种平时写字和画国画时候用的。如果朱红色的印泥开始变干，则可加一点蓖麻油，用一个非金属的刮勺小心地调匀即可。这刮勺在艺术材料商店里一般都是和印泥包装在一起出售的。

嵇康有关古琴的文章中这样描述桐油：它保护木材的纹路，制作桐油的季节最好是春季树脂溢出的时节，尤其是3月上旬。这时的桐油轻巧流动，保存的时间更长，但相对于油的质量而言，这点工作微不足道。

九日行庵文宴

农历九月初九是重阳节,代表太阳、温暖和光明的阳,即将被冬日的阴所代替。这一天在中国早就是一个重要的节日。天高气爽的秋季,趁机郊游一日,或放风筝,欣赏争奇斗艳的菊花,享受生活的最大快乐。

在中国的古诗词中,菊花与秋天紧密相关,也代表了一种隐居静谧的生活,不断出现在艺术作品中,是绘画、瓷器和漆器中常见的主题。菊花在中药中被长期使用,至今人们还能买到菊花茶,有清热去火的功效,据说是滋补延年的佳品。

诗人陶渊明(365~427)执意远离官场,常常在诗中描写菊花,此花于诗人有特别寓意。他往往将菊花泡在酒中,很多人也都这样做。他在自家的花园里种竹、兰、梅、菊"四君子",代表隐遁、宁静的生活和与大自然的和睦相处。

结庐在人境,而无车马喧。问君何能尔,心远地自偏。

采菊东篱下,悠然见南山。山气日夕佳,飞鸟相与还。此中有真意,欲辨已忘言。

菊花也是和谐的象征。也许正因如此,马曰琯(1687~1755)、马曰璐(1701~1761)兄弟在1743年的九月初九邀请了大批朋友在扬州自家的花园里,以酒和菊祭奠陶渊明。来宾均是文人高官。但马氏兄弟却是另类,他们是商人,以经营食盐买卖赚来万贯家产。食盐、谷物和铁,自古以来就是中国社会中最重要的经济来源,并渐渐地为政府所管控。盐税也由此在几百年的时间里成为人们争论的话题,屡次被减免又恢复,除了极短暂的阶段以外,直到20世纪都为政府所控制。但国家幅员广大,运输、销售和利润管理都相当困难,于是在很长的时间内,一直是国家授权私人商号来经营管理的。这些私人商号多为家族企业,要么历代保留其经营权,要么将其租让给其他的盐商。

18世纪,长江和大运河汇合的文化古城扬州是盐商云集之地。一批来自较贫困的邻省安徽徽州的商人投入了这一行业。贩卖私盐的也不少牟取暴利。到18世纪中叶,据说扬州的盐商堪称世界首富。

在中国传统观念中,商人和士兵、农民、工匠一样,都是被官方与文人轻视的行业,但那些成功的盐商试图改变这种现象,他们不遗余力地使自己具有社会精英们的价值观和理想。他们收藏书画拓片和重要的历史典籍,弹琴作诗,很快就不仅

选自《芥子园》画谱

控制盐业，也控制了扬州的社会文化生活，同时让其子弟接受教育，以便在官场谋取高官厚禄。他们成为包括那些离经叛道画家的经济后盾，在某种程度上促进了中国画的革新和发展。像同行丝绸商人那样，他们建造了很多保存至今的引人入胜的私家园林，比如苏州、扬州的园林。

扬州城北兴安的马氏兄弟园林聚会的情景后来被两位画家再现，他们是著名的传统山水画家方士庶和人物画家叶芳林，二人均为马氏兄弟的好友。方善画山石竹木和园林景致，叶则善画人物肖像。园中的十位人物友善含笑而坐。体态单薄年长的老先生，着长衫，留胡须，都是些社会上的文化名流，于

《九日行庵文宴图》(局部),作于1743年,人们以饮酒、赏菊、弹琴祭奠诗人陶渊明

1743年的九月九日在此聚会。

从中，我们可见程梦星——皇家翰林院的成员，倚琴而坐。他后面站着主人之一的马曰璐，与同伴相比颇显年轻，那时才四十七岁。靠树边站着的是商人方士㞟——画家方士庶的弟弟。桌子左边坐的是汪玉枢，扬州文学的领袖人物。树下站立者则是一位不知名的侍者。

最左边坐在一把舒适的凳子上的是王藻，一位成功的米商、诗人、鉴赏家，艺术和文学爱好者，是马氏兄弟志趣相投的好友。他手持一幅画，马曰琯则拿着画的另一端。另外两个站在那里，身体稍向前倾的是研究古文字的陆钟辉、儒家弟子洪振珂，另有两位不知名的仆人。

园林聚会的欢乐转瞬即逝。随着1800年左右铜价的暴跌，许多商人都破产了，其中也包括扬州的盐商，他们的收藏也随之散落四方。但这幅描绘1743年九月九日聚会的画却被保留了下来。

在我学琴的过程中，我的耳边也总是萦绕着我难以理解的美学和雅致：千年的传统、象征、知识分子们居于象牙塔中的状态。而那鲜活的散发着蒜味的60年代，反而显得不那么让人难以忍受。因为那些东西都还活着，真正地存在着。

有一天，我与一位同龄的中国朋友谈到这些。

"有那么难以理解的美学吗？"他说，"能举个例子吗？"

"就拿我正在读的沈复的作品来说吧。他描写他的妻子如何

选自《芥子园》中的荷花

在晚上出去,将茶叶包在布袋里,放在即将闭合的睡莲的花瓣中,第二天早晨取出,便可喝上带有荷香的茶,快乐而享受。虽说那是发生在18世纪的事,但至今仍有代表性。"

"你觉得这很奇怪吗?我们小时候就经常这样做。十年前搬家前,我们在北京也时而会这样。你不记得我们院子里有个很大的栽种莲花的瓦盆了?吸收了莲花香气的茶叶有一种清淡的香味。你从来没试过?"

"没有,我从没试过,也从来没想到过可以这样做。"但我的不满情绪减少了,反而对那些清贫的知识分子、艺术家的种种作为更加好奇,尤其是那些不用花钱就能使生活更美好、更丰富、更舒适的办法。

关于孤独和友情

总的来说,人都是孤独的。在不同的文化中,人们是如何以不同的办法来排遣孤独的呢?按儒家的思想,每个人在社会中都有既定的、应该遵从的地位。只要国家运转,人们丰衣足食,社会安宁,所有的人都是天子、皇帝的奴仆,应当服从他。但如果他们不能成功地管理国家和社会,按照公元前4世纪的哲学家孟子的观点,人民就有权利反抗和更换君主。以此类推,儿子也应遵从父亲,弟弟应当遵从兄长,妻子遵从丈夫,没有反叛的权利。

但有一种关系还是比较平等的,就是朋友之间。友谊意味着极大的自由,但也有重大的责任,甚至为了朋友可以倾家荡产。人们也期待朋友给予同样的帮助。在万事顺遂的情况下,并不需要额外的付出和牺牲。友谊在整个等级社会中,是一种和平而平等的关系。

这种关系不仅意味着某种经济上的安全感——在一个一切

责任都归于个人和家庭的社会中所需要的保护网，也意味着给在社会上和私人生活中感到孤独的人，一种休戚与共的相互支持。

朋友之间的关系，一般不免以经济为纽带。你利用我，我利用你，双方都有所获益。但在艺术家和知识分子之间，友谊往往是一种表达情感的途径，一种建立在共同的修养和审美观基础上的关系。

在家庭关系中拥有这样的共同点谈何容易。结婚的对象往往是由父母选择和决定的，主要以对方的经济和社会地位为前提，志同道合的伴侣可遇而不可求。婚姻的目的不过是传宗接代，对于有些家庭来说还为了继续巩固家族的利益和地位。传统的婚姻是与个人感情无关的事。

有外人在场的时候，夫妻双方不能明显表露亲密感情。在编写于1808年的自传性文学《浮生六记》中，沈复描写了他与爱妻芸在小城苏州的生活。两人十七岁结婚，他们最初的婚姻生活可谓中规中矩，但慢慢地，他们尝试着挑战陈规和禁忌，才有了二十三年与其时代殊为不同的平等而幸福的婚姻生活。

> 年愈久而情愈密。家庭之内，或暗室相逢，窄途邂逅，必握手问曰："何处去？"私心怵怵，如恐旁人见之者。实则同行并坐，初犹避人，久则不以为意。芸或与人坐谈，

> 见余至，必起立偏挪其身，余就而并焉。彼此皆不觉其所以然者，始以为惭，继成不期然而然。独怪老年夫妇相视如仇者，不知何意？或曰："非如是，焉得白头偕老哉？"斯言诚然欤？

那些不为生计烦恼的知识分子，在直到 1911 年结束的整整两千多年帝制统治时代之后，仅仅占百分之几的比例，但是他们却将像西方的贵族阶层那样，通过管理和经济的实力，通过他们的文学及艺术的修养，影响整个中国社会。

几百年来，精英们从建筑和装潢设计到生活方式、行为举止，都影响到整个社会，在广大人群中形成别样的特性。

这应当归功于以儒家经典为基础的教育。早在 175 年，人们就将这些经典的权威性版本刻在石碑上，立于京城。一直到 1904 年，这些文字都是教育和科举考试的核心。读与写的教育同时也意味着一种有效的政治哲学说教，用那些道德原则引导民众，统治国家。

年轻人在速成课程之后，背下大部分经典中的文字，他们学会引用经典写哲理散文，按烦琐的古诗格律作诗，用 5、6 世纪以来最优雅的书法风格书写，他们通过逐级的考试才得以留京城或被派到各地管理国家政务。1850 年，四亿三千万的人口中有一百万人通过了考试。

对于那些或有天分、或靠关系买通才能留守在大城市中的

幸运的人来说，自然是境遇极佳。宋代的都城汴梁，是当时世界上最大的城市之一，人口一百多万，经济和文化实力之强大，没有任何城市可以媲美。一切应有尽有，能在那里谋得一份官职，是每个人的梦想。

但大多数的年轻学子却被派至荒凉偏远的地区，他们在那些"穷乡僻壤"之地主持公正，维护皇帝的信誉。不同区域的人通过他们向上投诉，有时可以一路告到皇帝那里。

为了防止腐败，他们往往被迫异地为官，不可在自己的家乡任职，每三年还要调动一次。他们所做的工作意义重大，但他们其实并没有接受过相关的训练。

他们传达——像西方宗教改革以来的牧师——中央新的法令和规章，同时也履行今天政府机构的职责，如征集税收，修建城墙、公路和运河。他们掌控粮食、邮政、司法，他们传递如农业、水利、治理虫害方面的新信息和方法，他们带领民众种植果树、种桑养蚕。

然而，异乡的生活是孤独的。一天的公务结束之后，他们在一个连方言都听不懂的地方无所适从。他们日常接触的人当中，少有能识文断字的，也没有人读过传统经典，更没有人能懂得琴棋诗画，他们能跟谁交往呢？等级社会是残酷的。和被视为"愚民"的农民来往，是不可想象的，何况，又能同他们谈论些什么呢？而大多数的商人也因为其教育修养和道德的欠缺被视为不可交往的对象，驻扎当地的军人亦然。俗话说：

好铁不打钉,好男不当兵。根据社交的规矩,不得与上述人为伍,在他们面前弹琴更是不可想象的事。可能交往的圈子是相当狭小的。而所在的城市越偏远,这个圈子就越狭小。

于是这些中过秀才、举人、进士的官员就在那里,靠书法或绘画排遣寂寞,苦苦操练书画艺术,抄写儒道经典,装裱挂在门的两旁或墙上;他们画梅、兰、竹、菊、松、山、水、花、鸟,用所有这些极富象征力的东西来表达自己的感情。

最后,在画上的留白处他们会写上一首小诗或者几行题款,说明画的由来,再盖上他们自己用美石刻的印章。提醒和证明他们属于一个比在这穷乡僻壤的小县做官更大的、更不同的世界,那才是他们思念和向往的古老而高尚的文化的一部分。

他们按烦琐的格律写诗,寄给四面八方的朋友,证明自己与其所来自的文化间存在着联系。是的,他们存在着,生存着。这些更成为那些被发配边疆从此失去自我的人的精神支柱。

他们也弹古琴。寂寥之中将琴从墙上取下,让心境和空间被另一个时代的感伤曲调充满,轻吟低唱那些曲中的诗。那里凝聚了他们生活中所有的经历。因而,古琴渐渐地发展成为孤独者的乐器,那些曲调包含在文人的文化遗产中。当赴任的旧友路过时,拿出几幅好画、几件精致的藏品与朋友共同欣赏。一边饮茶,一边讨论,或吟咏青年时代就背熟的古诗,转达一些老友的问候。然后,每人再弹上一曲,为会面增加情趣。

大家对各个曲目早已娴熟,演奏是否完美无关紧要。一曲

诗人、画家陶渊明与其膝上的无弦之琴。明代尤求作

一调,一字一句,足矣。当年事已高,手指不再灵活,他们便讨论琴上那些考究的铭文和断纹,是冰裂纹还是蛇腹断?可悲吗?但总得寻求让生活可以过下去的办法呀。

对于那些真正深入古琴音乐奇异世界的人来说,或许根本就不需要什么曲调,音乐存于我们的内心,或许就足够。诗人陶渊明在他的一首诗中写道:"但识琴中趣,何劳弦上声?"

据说他时常静坐着,膝上是一张无弦的琴,轻声低吟。让人联想到贝多芬虽然耳聋,却写出了最令人震撼的音乐作品。

有一段动人的故事,是关于琴师俞伯牙和樵夫钟子期的友谊的。

著于公元前3世纪的《列子》中讲到,子期与出游在外、正在河畔弹琴的伯牙邂逅。他坐下来聆听。伯牙一边弹,一边想象着冲天而起的高山。这时,子期叹道:"善哉!峨峨兮若泰山。"而后伯牙继续弹奏,想象着山间的溪流,子期就说:"善哉!洋洋兮若江河。"伯牙从未遇见过如此深解其琴声和音乐的人,两人很快成为知己。

伯牙奔忙于众多公务,当他再次路过初识子期的地方,方

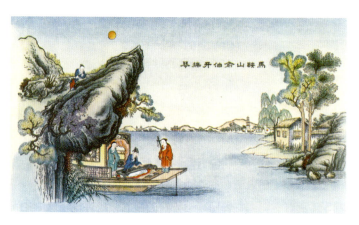

伯牙坐在岸边船头弹琴,子期在山崖上聆听。19世纪的所谓贺岁图

得知子期已过世。伯牙痛失唯一懂得他音乐的知己,尽断琴弦(也有故事说他是摔琴,我个人以为是夸张了),伤悲之至,从此不复鼓琴,因为再也没有人能够懂得他的音乐了。

"知音"对于弹古琴的人来说至今仍是个寓意深刻的词,尤其是指那些真正懂得自己的最亲密的朋友。有趣而值得一提的是,如今既有以"知音"为名的杂志,也有以"知音"为名的信用卡。

伯牙当时弹奏的曲子是《高山流水》,最经典的古琴曲之一,据说为伯牙所作。但至于他和子期究竟为何许人,是否真有其人,已无从考证。

1977 年 8 月 22 日,美国宇宙飞船"旅行者"号发射的时候,携带了一张代表地球的金碟唱片。二十七首曲目中的一首便是管平湖弹奏的《流水》。

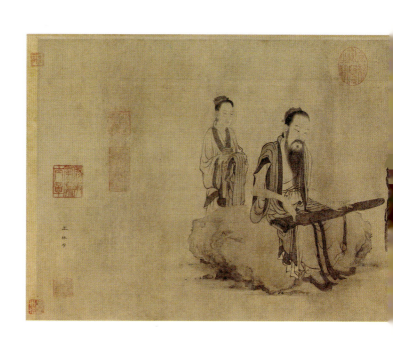

伯牙抚琴，子期静听。元代王振鹏作

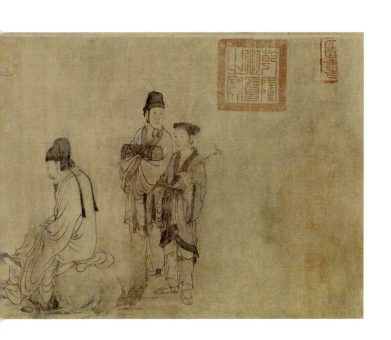

象牙塔

中国历史上所经历的动荡时代不计其数,其中大部分都给社会带来了重大的灾难。但也有少许几个动乱之后的时期,成为历史上最富于创造力的时代,比如公元前221年推翻秦朝之后开始的汉代。

这次革命之后,人们尤其是知识分子如释重负。秦始皇的一些改革固然有其先见之明,甚至保留至今,但统治方式太过强硬,对持不同政见者的迫害太严酷,所有那些被知识分子视为标志国家身份的历史哲学书籍,统统被认定为具有颠覆性,在全球有史以来的首次焚书火焰中付之一炬。

汉代一建立,政府便不遗余力地鼓励知识分子投身于文献书籍的拯救和再创工作。埋在地下或墙壁里的书被挖了出来,被焚的书和文字则让年长的学者凭记忆记录下来,并配以详细的注释和评论。这项工作不仅使当时的人对文字本身兴趣大增,也让他们把远古时代理想化,这是一种后来在中国具有主导性

的历史观。

琴道也与这一振兴文化的工作紧密相连。随着官方儒家思想的确立,古琴也成为一种特殊的乐器。一些对后世意义重大的著作,诸如蔡邕的《琴操》和嵇康的《琴赋》相继编成,它们是与琴相关的一切详尽记录的开始。

另一个类似的时代是1367年元朝灭亡之后。早在12世纪初期,北方边境上的游牧民族辽、金便扩张了自己的疆域。百年之后,蒙古人占领了中国北方,1279年控制整个中国,建立了元朝。艺术成就辉煌的宋朝宣告结束。这对中国的上层社会来说无疑是个震动,但就整体而言,改朝换代却不是灾难。蒙古人睿智地保留了前朝的行政结构,在汉人的协助下执政,入乡随俗。但两种文化的冲突却成为其共同存在的障碍。所以,虽然官员被免税,寺庙被保护,儒家传统被弘扬,汉人官僚阶层还是遭到排挤。许多南方的官吏失去了官职,或者很难在北方新都城大都有所作为,只能退出官场待职。

1368年明朝建立,汉人重掌政权,不仅带来了乱世之后的长期的政治和社会的稳定(这种稳定甚至持续到下一个朝代),而且,像汉代一样,对在蒙古人统治下面临威胁的古老文化遗产有了高度重视。知识分子全力以赴地搜集、编辑、出版那些珍贵的古老手抄文献和资料,以流传后世。

明代对古琴而言意味着一次突破,其地位再次被提升,它毕竟是一种最能代表中国文化的乐器。大量附有注释的曲谱出

版，许多是来自古老的手抄典籍。最重要的当属编于1425年的《神奇秘谱》，是最早印刷的琴曲专辑。然而，尚未印刷出版却为人所弹奏的曲目肯定还有很多。收有弟子的琴师创作了自己的琴谱，抄录他个人以为值得学习的曲段，就像当初王迪为我抄写的那种。当然，这类曲谱流传下来的极少。

古琴渐渐地变成一种为人崇尚的古董和身份的象征，与此同时，致力于古琴音乐的人却越来越少。从前被学者、文人自由弹奏的古琴，到了明代被正规化。规定了越来越多的弹奏古琴的烦琐规矩，诸如可与何人弹奏、不可为何人弹奏之类。甚至琴谱中还附有规定，说明何时何地适于弹琴。以刊刻于1573年的杨表正的《正文对音捷要真传琴谱》为例：

遇知己

逢可人

对道士

处高堂

升楼阁

在宫观

坐石上

登山埠

憩空谷

游水湄

居舟中

息林下

值二气清朗

当清风明月

其中几条不难理解。当你找到一个对古琴感兴趣的朋友，在一个回音适当的房间，或者高山上可以眺望云海的地方，在一叶小舟上或者树荫下，特别是明月高挂的时候，谁又不想弹奏一曲呢？

然而，不适合弹琴的时候也一样多。比如：

风雷阴雨

日月交蚀

在法司中

在市尘

对夷狄

对俗子

对商贾

对娼妓

酒醉后

夜事后

毁形异服

腋气臊嗅

不盥手漱口

鼓动喧嚷

客观地说，有些规则不无道理。古琴音色柔弱，在集市上弹奏，必定湮没在喧闹声中。谁又愿意在一个人流如潮、谈论着烟熏火腿价格的地方去享受这高尚的音乐呢？在雷雨交加之时，日食、月食之际亦然，大自然的威力可不能小觑。

但是，这些规矩好多与现实极不相干，主要是那些官僚和知识精英们与没受过教育的"愚民"拉开距离的一种姿态，是对那些野蛮人、罪犯、娼妓、军人、商人以及其他衣衫不整、浑身汗臭，在他们看来属于社会下层者的一种轻蔑。为这类人弹琴是对这高贵的古琴音乐的亵渎，他们无论如何不能理解其中的妙处，犹如对牛弹琴。

说到底，只有那些皇家的贵族和官宦，"士大夫"以及道士、僧人才配弹古琴，有些时候甚至僧人也不适宜弹奏。

好些关于弹琴的规矩历来并不为人所睬，尤其是不可醉酒而弹这一条。历史上有哪一位古琴大师对这条规矩严格遵守了？屈指可数。古代琴酒不分，加之有又年轻又美丽的风尘女子相伴左右，此时弹琴不亦乐乎。

弹奏者应当如何表现，在1751年的琴谱集《颖阳琴谱》中有所说明。书中，作家李郊和古代的哲人一样，强调规矩是为

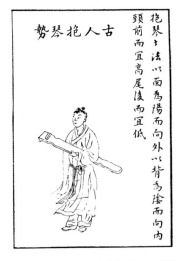

随着时间的推移，与古琴有关的一切都近乎程式化，甚至包括抱琴的姿势。琴谱中描绘了老式和新式（即明代）的姿势。选自1539年的《风宣玄品》

了维护人的道德，音乐容不得庸俗，理当为它焚香，以表示对它的尊重。也不应该张着嘴，摇头晃脑地坐在那儿弹琴，应当正襟危坐，让人赏心悦目。作者给予的忠告是"有修养者，当自律"。

许多清规戒律都让人联想到西方几代前的小资产阶级家庭：别坐着摇晃凳子！安静地吃饭！你可得当心那些男孩/女孩！

帝制的最后几百年里，古琴越来越成为空洞的象征。许多有文化的人家里都有古琴，却极少有人像早一些的时代那样，

1927年凌纯声在德国法兰克福举行的"国际音乐会"上的留影

以琴会友，与大自然接近，或者面对真实的自己，像19世纪的钢琴成了欧洲人的家具装饰一样。

19世纪中叶鸦片战争之后，中国社会进入了近百年的危机，教育理想更显得虚幻，知识分子退缩在自己的象牙塔中。理想主义的规矩日愈繁多，家具装饰中的细节越发考究烦琐，古琴演奏的规矩也日益苛刻。

古琴音乐失去了生命力，音乐水准下降，新曲目越来越少，但弹奏指法却越来越多、越来越烦琐，古琴音乐中最核心的颤音部分被过度夸张，既彰显了鼓琴者弹奏个性，也显示了弹奏技艺的高超，要求极为严格，让门外汉敬而远之。一种因循、

怀旧而封闭的文化诞生了。

一小部分忠实于传统的古琴家出现在长江三角洲、四川、南京和天津。他们试图保留那古老的传统。但20世纪以来,革命接踵而至。旧时代的理念和价值不但被质疑,更被坚决地反对。

我第一次到中国,距1949年中华人民共和国成立仅仅十余年。在此之前是长达五十年的战争,面临一个艰难的新旧交接时代,在艺术家和知识分子当中,古琴仍维持着高尚的地位。古琴研究会也积极地做着搜集记录的工作。

但在1956~1957年的百花齐放运动和"反右"运动中,古琴已经开始受到质疑,而到1966年"文革"开始时更是愈演愈烈。所有与古琴工作相关的人都意识到面临的危机,尽量地去适应新的政治和文化环境,努力工作,同时保持低调和谨慎。

在我初学古琴的时候,对嵇康为何人一无所知。后来他的名字一次又一次地出现在文字中、谈话间。我向王迪请教。

"他对学古琴者而言极其重要,是一个影响深远的古琴大师和文人。"她简短地给我做了介绍。我明显地感觉到她有所回避。在我们彼此熟悉了之后,我们站在房间北角的炉子前,将茶杯斟满热水来取暖的时候,我再次提到了嵇康。这一次我有了进一步的了解。

"琴道几个世纪以来都是个封闭的世界,"她说,"最近它又

因其高贵和与世隔绝而遭质疑,尤其是它与道教和佛教有着密切的关系。在目前形势下,很难保持原来的生活方式。这种生活方式与自视清高和脱离广大人民群众的旧的封建阶级相关。"我当然明白这个道理。

"但是",我又天真地问,"为什么不能单纯地视古人为古人呢?继续享用那些古老的好东西,何必去追究?"

王迪生气了。"我们如何能够忘记古人呢?所有的经验累积,所有我们将来需要的知识,没有先辈的经验,我们如何继续生活呢?我们的社会又将何去何从呢?"她愤愤地说。

"不论今天我们的知识和思想多么优越,还是不能与一代又一代人所积累下来的知识相比。而他们所积累的知识中,我们又如何知道哪些是对将来最有用的呢?或许有些东西在今天看来并不重要,但对将来却是至关重要的。关键在于要把所有能够记录的都记录下来,不要让这些知识付之东流。不管将来发生什么,我们都要保存人类需要的知识。"

她当时并不知道她有多正确,这工作有多紧迫,而我更是对此懵懵懂懂。但就在我离开研究会后的第三年,"文革"便开始了。研究会被关闭,工作人员中没有谁再有机会回到护国寺旁边的老街。他们全体被遣送到天津郊外的农村,在那里种菜,读"红宝书",五年之后才得以回到北京和家人团聚。到1976年"文革"最终结束时,古琴已经没有一个可以避难的象牙塔了。

中国从1979年开始不遗余力地发展经济，敞开国门，重新在世界舞台上确立自己的地位。西方尤其是美国的生活模式很快便成为一种理想，随之涌入中国大门的是个人主义和消费文化——服装、音乐、家居装饰、食品、交际模式，优雅古老的文化正被势不可当的巨潮淹没。

苏州的一个
星期天

苏州有个小花园,以前是私家的,与更负盛名的网师园或狮子林相比或许不足道,但同样有着亭台楼阁,蜿蜒的长廊、假山、荷塘,这个花园叫"怡园"。怡园,长期以来成为古琴弹奏爱好者的聚集点,至今依然。怡园因此独一无二。

每个月的第一个星期天,大批古琴爱好者聚集到这里,他们在一个叫"石听琴室"的亭内弹奏,交流琴谱和新的曲目。亭内有好多漆成深红色的优美木窗和折叠门,深色而高大的天花板直通栋梁。靠墙的一边有个镂空的石头琴桌。这是一个封闭而又宽敞的房间,光线从四面射来。

"这是个绝妙的音乐屋。你听到回音了吗?听那声音如何飘荡过来?换个房间这声音听上去便会两样。在这里,琴、桌子、房间,每件东西都同等重要。是的,这里的一切,墙、天花板、人、家具,相互呼应,融为一体,乐器仅是这整体感受的一部分而已。"主人家对我说。我是在几年前的4月初一次极偶

苏州怡园僻静的一隅

然的苏州之行中被邀请参加这个聚会的。

外面的街上,人们正忙着过清明节,一个传统的"扫墓"和踏青的节日。公园和树林里到处都是穿着漂亮的人,特别是手里拿着气球的孩子们。

但亭内却是安静的。古琴协会的成员一个接一个地在琴桌边坐下,弹一段,聊一段。有个美丽忧郁的女子先是抱歉说她弹得不好,但她接着演奏了一首现在已没人再弹的古曲,边唱边弹,沉静而若有所思。

屋外正开着梅花,于是有人为此特意弹了《梅花三弄》。然后,大家又各自继续弹奏新旧琴曲。

对我来说,这是个难得的经历:古琴深沉的音色、严肃沉

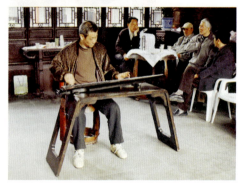

"石听琴室"内
赵嘉峰在弹琴

静的曲调,还有那些沉静温和的人们——虽然都是些业余爱好者,水平却都极高。有几位是音乐研究者,另外一些人是琴匠。他们一起还办了个关于古琴的杂志,发表文章并注释曲谱。

他们的存在让我感到古琴有了希望。在经历了20世纪无数次革命和政治斗争之后,古琴幸存下来。大量的考古发现和文章的发表,也是让人欣慰的一面。但同时,古琴在过去的一个世

室外一人高的石头为听琴倚窗而立

叶名珮女士和最小的琴手在弹奏,
亭中听众聆听

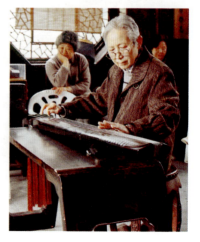

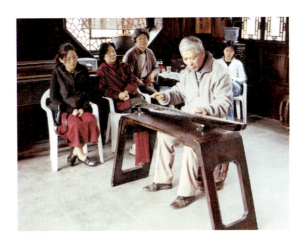

道教古琴音乐专家汪铎在弹奏《鸥鹭忘机》

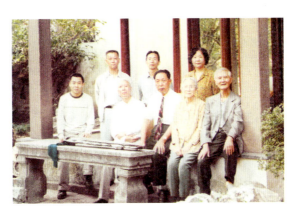

前排：裴金宝、汪铎、黄耀良、叶名珮、吴兆奇
后排：赵嘉峰、吕建福、杨晴

纪，特别是最近的几十年中，确实经历了不幸的遭遇和考验。

古琴研究会不再有自己的办公楼，而是和另外一些艺术团体一道受中央机构管理，实际上只是个名义上的组织。为数极少的、仍然从事古琴研究的人员，都是坐在自己家里，各行其是。那个交流密切而丰富的研究会时代已经一去不复返了。

现在，中央音乐学院每年有一千五百名新学员，没有一人是学习古琴的。在那里，着重培养的是西方交响乐团方面的音乐人才，这是当下最为人们重视的音乐。如果要把古琴用在这类或者更民间化的场合，就得重新改造古琴的结构，使其音色更适合音乐会。有关负责人强调说，包括古琴在内的宫廷音乐都太过时了。

那些少数的选择学习古琴的学生，经过五年的学习，毕业之后也找不到与其专业对口的工作。他们被分配到交响乐团和民族音乐团体的后勤办公室。

几年前，音乐学院搞了个项目。他们给几位年轻的作曲家开了些短期的古琴课，然后让他们尝试着把古琴音乐写到他们的作品中去，但结果却不尽如人意。从古琴曲中找几段曲调，去给一个作品添加点中国色彩，是轻而易举的事，但作为独一无二的古琴音乐的特色却因此荡然无存了。

也许有人会认为古琴音乐在历经三千年的岁月之后，已经走到了尽头。但事实远非如此。从前，它也曾有过多次类似的低潮时期。在唐朝初期，外来音乐，尤其是来自中亚的音乐，在中国

曾风靡一时。古琴音乐深受那些新的曲调之排挤。著名诗人白居易曾感叹"纵弹人不听"。何物使之然？他认为这是那些外来的弦乐造成的结果。诗人刘长卿也在《弹琴》一诗中哀叹：

> 泠泠七弦上，
> 静听松风寒；
> 古调虽自爱，
> 今人多不弹。

但还是有许多人爱听这古老的曲调。古琴弹奏者重振旗鼓，最终为琴道奠定了坚实的基础。到宋朝，古琴音乐的盛世终于来到。类似的繁华之后现于明代，但后来这一传统慢慢地僵化。1911年清朝的崩溃唤起了新的希望，但接下来却是战乱连连，一切都停滞不前。20世纪50年代，文化再次复兴。古琴研究会做了让人叹为观止的工作，却又因为"文革"猝然中断。

在我与中国四十多年的接触中，最让我惊叹的一点就是中国传统的顽强和牢固。光阴流逝，时代变迁，有时是儒家思想受到怀疑和轻视，有时是佛家、道家思想受到压制和迫害。大多数的东西都曾被质疑和排斥过，但一切却又都存活下来，转换变化适应新的环境和条件。一个永恒的循环，一种潮流取代另一种潮流，然后，慢慢萧条到瓦解。与此同时，其对立面或者应该说是另一面则应运而生，再次发展又再次被取代。文化

和思想形态是如此根深蒂固地潜伏在人们的意识中，不为哪怕是最动荡的革命所动摇。越是遭到威胁，越是坚持和守候。

但没有什么是以同样的形式回归的。总会附带着某种新的东西，文化才因此发展和进步。一两代的混乱或安定，并不足以打破老的规矩和思维模式。

历经变迁却存活下来的有三千多年历史的语言文字便是一例。最近的一次改革是在20世纪50年代，人们雄心勃勃地开始宣传文字的拼音化。为便于大家掌握读写能力，简化了两千多个汉字。其中许多简化字其实还是以有千年使用的行书为基础的。简化字在一定程度上改变了几千年来流传下来的象形文字的结构，笔画简化了，但造型粗糙，容易导致歧义。许多人便开始以此为由，建议彻底取消汉字。一些人说，汉字无法适应一个打字机和电脑的现代化时代。全世界有哪一个国家还在使用如此原始的文字？当然应当用西方的字母拼音文字取而代之。

但这些人对人们从此会失去与自己的历史文学的联系却只字不提，也不提汉字不受地域方言影响的优点。到80年代初，有关未来文字的讨论终于告一段落。而在此后的年代里，中国加强了与国外的接触和联系，加上又提倡恢复传统，繁体字不知不觉地又回来了，而且不仅仅限于书法家使用。

一些不只是面对中国大陆的书又开始用繁体字印刷，尤其是有关中国古老文化的题材。选择哪种汉字事实上并不太重要。大多数中国人日常使用简体字，但如果他们需要繁体字，只需

在电脑屏幕上按几个键即可。让人吃惊的是，很少有比汉字更适合使用电脑的文字了。

另外一个例子便是自2003年以来被联合国教科文组织列为"人类口头和非物质文化遗产"的代表作的古琴音乐。有趣的是，近来许多年轻的中国人开始厌倦被西方音乐主宰，开始文化寻根，越来越多的人开始学弹古琴，主要是作为紧张工作之余的一种放松。这些人弹琴的时间尚短，缺乏真正的基础，也不在乎那些传统的练习。但重要的是他们弹古琴信手拈来，请人造琴并收集曲谱。出版社也紧紧跟随，迄今已出版了十几本老琴谱的摹本，还有更多的等待着出版。

许多父母也对来自西方的巨大影响充满焦虑，他们不希望自己孩子的成长中缺乏应有的中国传统，特别是考虑到与海外成功华人的联系和接触，他们在仅有的孩子身上全力投资。全国各地的私人古琴老师出人意料地拥有了许多学生，甚至出版了配以光碟的教材。

这些教材一般来说包括详细的指法、短小的练习曲和十几首曲谱。一些供孩子使用的教材，使用的是他们在学校里所习惯的简谱，另外一些则使用西方的五线谱，但都配有经典的减字谱作为注释补充。这类教材对古琴与其他乐器一视同仁，即便提到这乐器的悠久历史和传统，也不过寥寥数语。

许多先前用来帮助学琴的联想法，那些各种用来描绘指法的鸟和动物的图案，都不再被视为有用的东西而被统统摒弃，

上图为近年出版的少儿古琴教材的光碟。下图为作者杨青和衣着漂亮、兴高采烈的学生们

但指法的名称却还是常常被沿用。

今天中国的音乐商店里，主要都是国内外的流行音乐，但在民乐架上也能找到越来越多的古琴音乐的光碟。许多经典的弹奏也是几十年来首次与听众见面。

有些老琴手，我记得20世纪六七十年代的时候，他们是戴着有红五星军帽的革命分子，现在也适应新环境，自称为"大师"，穿着绸缎制的唐装，用那种让人联想到12世纪徽宗皇帝的神情目光上台表演了。他们将自己的弹奏录成极考究的光碟，主要为了迎合国外的听众。西方听众对他们顶礼膜拜，尊崇有加。可惜这些音乐的质量不总是名副其实。

也不可小觑国外听众。外国人视京剧为中国独有的戏剧。其唱念做打的综合技巧，空旷的舞台，抽象的表现手法，对他们而言都是十分新奇而有吸引力的。为了吸引国外观

众，开始修葺剧院，调动演员，开始演出。京剧的复兴先是为满足外国观众的兴趣，特别是旅游者，但现在已成为弘扬中国文化精粹的重要组成部分了。

这种重新唤醒的对古琴的兴趣，从很多方面来说无疑是可喜的，但老一辈的古琴家也担忧古琴音乐由此被肤浅化。他们说，传统是连接过去与现在的纽带，必须正确地传承。没有"琴道"，没有各种丰富的指法，古琴音乐就失去了灵魂。更新古琴音乐的年青的一代对传统所知甚少，但老一辈的古琴家则认为，正视传统才是更新的基础。这是个敏感的话题，许多人忧心忡忡。

他们期待着有关机构为古琴的将来能有所作为，既要保存，又要更新。目前的各种组织是分散的，彼此间没有什么联系和

2006年北京市区的街道

沟通。

我的一个老琴友说："最大的问题是对文化漠不关心。如果他们认为什么东西重要，就会加以促进。"但是现在的领导们，与20世纪50年代初期的领导们的区别在于，他们对文化音乐之类兴趣不大。他们大都是工程师出身，关心的只是经济和技术。

然而，无论是对中国的传统文化还是古琴，或许不必太悲观。像苏州的古琴协会这样的组织在全国还有很多。他们已不再像几百年前那样被自己的传统所封闭。他们互相倾听和切磋技艺，出版刊物，主办讲座和其他的聚会。大家希望直接交流，对人性和有生命力的声音的期待与日俱增。

早先住在不同地域、相距千里的人们无法交流的障碍现在已经消除。在北京的人都可以坐下来听可能是来自四川的原创的《流水》，或者在苏州弹奏的《广陵散》，等等。各个流派也因此互相亲近了许多。

与此同时还有来自国外的关注。世界各地都有古琴弹奏的组织，如纽约、新加坡。中国的香港、台北也有这样的组织，虽然为数不多，而且大都是些业余爱好者，却非常积极，一心想将传统保留下去。

另一个来自海外对古琴兴趣高涨的例子便是，古老的古琴在国外被高价拍卖，稍微普通一些的古琴也要卖到一两百万的价格，而近年甚至还有卖到三百万至五百万的，最高的价格已经达到九百万，当然那是一张8世纪的古琴。

第五部 琴谱和弹奏技巧

音调、指法和
图画音乐

每当王迪要教我一段新曲子、一个指法或者转换琴弦的音调时，经常会把1721年的《五知斋琴谱》拿出来，这是清代最广为流传和受人喜爱的琴谱。仅有三十三首曲子，但在第一章里却详尽地介绍了一百五十种指法，包括最常见的九十种指法的雕版图。琴谱里还介绍了最常见的五十多种古琴样式，并对古琴的历史和理论以及诸如何为琴题名，何时何地适合或不适合弹琴等其他常识也做了简短的介绍。等到我自己也找来这本琴谱的时候，学起来便方便多了。

20世纪60年代初是一个风雨前的宁静时期。在经历了五十年的战争之后，国家平平静静。没有人能想象即将开始的"文革"将要带来的风暴。1911年结束了皇权统治，1924~1927年军阀混战，1931年日本发动侵华战争继而占领中国大部，战争一直持续到1945年。和平终于来到之后国民党又发动了

琴谱集《五知斋琴谱》
扉页

内战。1949年之后有段短暂的和平时期，接下来便是一次又一次的政治运动，以1958年"大跃进"的失败和随后的灾荒为顶峰，之后一切都处于瘫痪。

在这种情况下，人们是很难对古典文化感兴趣的。书架上的古董、发黄的书卷和文字，音乐、语言、考古、艺术、书法等，在那些动荡的年代里统统被廉价出售。

于是，我在中国的头几年里不仅找到一本漂亮的《五知斋琴谱》原版，还有一些古老的古琴谱，以及我后来天天用到的宝贵的基础语言书籍，包括盗版的高本汉所著的《修订汉文典》和《分析字典》以及顾赛芬1901年出版的精彩绝妙的《中文古文词典》。

（3）右手食指抹弦姿势

（5）右手中指勾弦姿势

（7）右手名指打弦姿势

三种指法。指尖前的小圆圈示意指头应当如何拨弦。选自1961年的《古琴初阶》

旧式琴谱中包括了——正如我早先所提到，在明代尤为常见的——以不同动物的动作来表现不同弹奏指法的图版，配以简短的诗句以讲解它所引发的感情和联想。有些重刻的插图，同一个主题在不同时代出版的琴谱中有不同的画法，但仅是细节的差别，大体还是一致的。18世纪初期，就不再使用那些富有诗意的图解，取而代之的是琴谱中长篇大论的音乐理论。

在1413年的琴谱《太音大全集》（原谱出自宋代——现存最老的琴谱论专集）中，有三十三种指法的插图，其中十七幅是右手指法，十六幅为左手指法。在后来的琴谱中，有时只可以看到手的姿势，而另外一些，像1539年的《风宣玄品》则既有指法又有诗意的插图，还有关于乐器尺寸的详细介绍、各个部位的名称、传说与现实中近四十位的名师一览以及他们的乐器介绍。

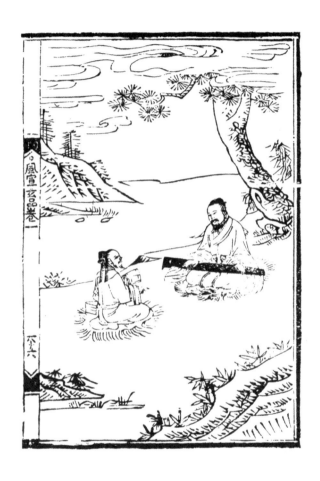

诗人兼书法家柳宗元（773~819）在湘江岸弹奏古琴"风雷"。
这是1539年印的《风宣玄品》琴谱中所介绍的三十八件名琴之一

《古琴初阶》中刊有包括
《平沙落雁》在内的曲目,
简谱兼减字谱

随着年代的递增,指法也明显地增加,却没有新刻的插图。在1751年的《颖阳琴谱》中总共有一百三十一种指法,右手四十二种,左手八十九种,说明吟猱种类增多。相信将来还会更多。现在极少能看到那些诗意、有动物动作的插图,但所有古琴弹奏者都很忠于各种手的基本姿势,常能在不同的插图中见到。比如在一本不起眼的叫作《古琴初阶》的小册子里,就有很多这样的例子。在我学习古琴半年后,查阜西送给我一本,对我的帮助甚大。

这本书是查阜西和另外两位20世纪优秀的古琴家沈草农和张子谦合作编写的。他们分别来自江西、浙江和江苏扬州,用图文集中地介绍了左右手的重要指法,对每一个细节都精益

平沙落雁

正调
梁韶陶传谱
据《蕉庵琴谱》

(1) 散板

求精。

还有几个短的曲谱,像《鸥鹭忘机》《平沙落雁》,将传统的琴谱配以刚刚在中国通用的简谱。封面上是一群鸥鹭正飞落在河岸和芦苇间,极有代表性。

接下来,我想请读者不要对后面要讲的这些指法有畏难情绪。虽然作为听众,或许不需要这样的知识。这音乐真好,仅聆听就足够了。但对那些还想更深入一步了解古琴的人来说,它们便会让你对弹奏技巧的难度,以及在此基础上的古琴音乐那丰富变换的音调有所了解。这些指法是在几千年的过程中形成的,是那些希望发展古琴,特别是更忠实地再现和保存优秀的弹奏方法的弹奏家们提炼出来的。那些插图本身就是一种体验。

基本指法

其实基本指法就三种:散音、按音和泛音,它们赋予音调截然不同的特色。音,是声音的意思。左边的字是在琴谱中使用的简化形式。

艹 **散音**:散,分散之意。亦是散步的散。右手弹右边岳山和一徽之间的一段。左手不着弦,只是虚点在琴面十徽的地方。

按音：按，意思是用手压。告诉你在右手弹的时候，左手要按下琴弦。

泛音：泛，漂浮之意。泛音的弹法有两种：左手张开的指头，对准十三徽中的一个，尽量靠近琴弦（一粒

粉蝶浮花势。《风宣玄品》中三十四幅双面插图之一。1539年按照1279年的原稿刻印。右边的雕版图为第一幅，示范手指的姿势图下还有更详尽的说明。左边的花草图形象地说明该指法的特点。下图注解说这一指法应当犹如在花间寻偶的蝴蝶，展翅浮花。弹琴者应当试图在心中有如此联想，方可弹好

蜻蜓点水势。该指法应当轻如水面上用翅膀点破涟漪的蜻蜓

米之距）。当右手小心地拨弦时，振动波及处于静止状态的左手，由此产生一个泛音。该指法被称为"粉蝶浮花势"。

另一种则是用左手轻触某个徽旁的琴弦，同时用右手小心地拨弦，泛音就由此发出。该指法叫作"蜻蜓点水势"。

一首曲子通常从一个短暂的泛音开始，为接下来的弹奏和聆听中的音调，以及所想传达的感情层面做铺垫。曲子当中也可以再次出现泛音，用来标明各个段落，也常作为结束曲子的符号。在那儿一切归入宁静，声音缓慢消失。

| 正 | 泛止 |
| 巳 | 泛起 |

右手指法

弹古琴时主要用的是食指、中指、无名指，左右手都如此。大拇指也是左右手均用，而小拇指则从不使用。左右手指各司其职。简而言之就是用右手拨弦使其有声，左手则是按住琴弦，带出曲调中个别音和赋予音调特色的颤音。让我们来逐一过一遍各指的指法。

除以上提到的三种指法外，今天普遍使用的还有三十多种

右手指法。首先是八种基本的右手指法，图示四个手指拨弦的方向——向外还是朝里，以及一些综合的指法。

大拇指

尸　　**擘**：也叫掰，意思是打开、分开。大拇指放开虎口。用指甲的背面向内（即弹奏者方向）擘入。

乇　　**托**：大拇指尖内部着弦，向外托出。

该指法主要用在六弦、七弦上，即离弹奏者最近的琴弦。

在老式琴谱中这两个指法都是用仙鹤展翅起舞的画面来示范的，被叫作"风惊鹤舞势"，在后来的一些琴谱中又叫"虚庭鹤舞势"。

风惊鹤舞势

食 指

木　抹：指、擦的意思。用指尖和一点指甲向内弹入。

し　挑：同上，但向外弹出。用指甲尖挑出清晰的声调。"挑"是汉字的一种笔画，自下而向上。通常用大拇指协助一下可以挑得更准确。

据图下的文字说明，这声音听上去应当有鹤鸣的效果。

鸣鹤在阴势

中 指

勹　勾：删除或截取之意。中指有力地向内弹入，最好也用上一点指甲，在下一根弦上打住。

夃　剔：刮掉的意思。同上，但中指向外弹出。声音要稍大于"抹"和"挑"。

中指要向内向后微曲，如图中的鸷颈。

孤鹜顾群势

无名指

丁　　打：击的意思。无名指向内弹入。声音较食指和中指的短而钝。

芍　　摘：拿下的意思。无名指向外弹出。

该指法叫"商羊鼓舞势"。

神秘的商羊鸟据说独足，该指法的名称因何而来，不得而知。或许是因为手指的动作有跳跃状之故？

以上所举的右手指法在各种综合指法中也会出现，一个指法接着一个或多个相同或不同的指法。指法的快慢不同，力度也不同。用语言很难描述该如何弹奏，但如果你学会了以上八种指法，就很容易听出来该如何驾驭声音。当然，想要真正把它们准确地弹出来又另当别论了。

283

商羊鼓舞势

这里是各种综合指法：

尾　　擘托

迷　　抹挑

丐　　勾剔

哥　　打摘

夯　　抹勾

瓬　　**叠涓**：同"抹勾"，但要快一些，急连两声。

敫　　**背锁**：链接起来，锁住的意思。在同一根弦上用指甲尖"剔""抹""挑"，轻而快地连弹三声。要浅弹，不可深入。

这一指法中，食指紧贴着中指，造型称为"鸲鸡鸣舞势"。声调要清亮，让人联想到这类似野雉鸟蓬松的羽毛和尖锐的叫声。

鹁鸡鸣舞势

夼 **轮**：车轱辘。一个较快的动作，无名指、中指和食指微曲，用指甲尖向外弹出，连接很紧，成为一体。指头转动就像一个轮子或者那些在沙地里的小螃蟹用弯曲的腿快速爬行。

夯 **半轮**：同上，但只用其中的两个指头。

蟹行郭索势

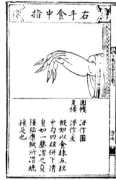

鸾凤和鸣势

㓰 **如一**：两弦同时弹奏：一个开阔（散音），另一个凝滞（按音），同一个音，在不同的两根弦上。

㪍 **双弹**：同上，一种敲打的声音。弹时中指、食指架在大指上，先剔后挑，第一个音调稍重，第二个微轻。

图中我们可见一只乌鸦，执着地在一棵覆盖着雪的树

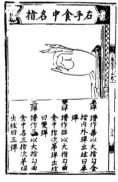

饥乌啄雪势

干上啄食。

癶　　拨：挑动的意思。（注意：这不同于上面所提到的那个"擘"字。）食指、中指和无名指三指相并，用指甲快而有力地向内朝左地弹入。

巾　　刺：同上，但向外朝右弹出。

辡　　拨刺：向左轻轻地"拨"，然后向右稍重地"刺"。图中是一条肥壮的鲤鱼在水中嬉戏，水花四溅的情景。

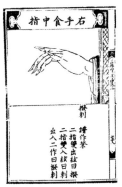

游鱼摆尾势

早　　撮：食指和中指同时将两根弦捏在一起，食指向外（挑）中指向内（勾）。可以是其中一弦为按音，另一弦为散音，或者两弦都为按音或散音。该指法叫作"飞龙拿云势"。

夲　　大撮：同上，但不用食指而是用大拇指弹出。"大"在

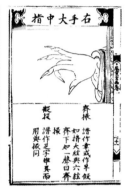

飞龙拿云势

此是针对大拇指而言。这两种指法常用在一弦、六弦或者二弦和七弦上。但也有其他的用法。

伏 伏：体前屈，趴下的意思。该指法常用在"拨刺"之后。食指、中指和无名指扶在那两弦上使之静止。一般来讲，在靠近五徽的位置。

打圆 打圆：该指法总共有七个音，短暂而斩截地在两根弦上来回弹出。先是"挑"，再是"勾"，然后有一个短短的间歇。再快弹一次，又一次，最后回到"挑"。

图中看到的是一只笨重的乌龟从水中上岸的画面。

历 历：食指向外连挑两根或三根弦。

滚 滚：旋转移动，涌上的意思。手臂与手向外，手指逐一拨弦，从第七弦至第二弦，或从第六弦至第一弦，声音连贯合为一体。

神龟出水势

根据《五知斋琴谱》,"滚"当弹得如暴雨将至,收尾时渐温和。通常只用右手拨空弦,有时也可以按下一弦,按音。该指法叫作"鹭浴盘涡势",试图表现一只仙鹤在溪流中拍打翅膀,水花四溅的情景。

该指法在古琴经典曲目之一的《流水》中不断出现,曲子由跳动瀑布般连接不断的音调组合而成,让人联想到山谷中瀑布飞流直下和溪石间潺潺的流水声。

然而,却没有描绘这一指法的插图。很可能这种指法是在明代带指法的琴谱出版以后才出现的。有人认为该指法的发源地,是多大江大河的四川省。

弗 **拂**:摩,揎去。动作与"滚"方向相反。指法从一弦开始,向内抹至六弦,或者从二弦至七弦。手指动作先是柔软,而后渐渐激烈。

㲀　　**滚拂**："滚"与"拂"连用。从左边开始,左手环绕拨弦,运作成圆圈,食指逐渐弹出。乃最为激烈的指法之一。

如果没有一个耐心的老师,要学会这些指法,是难以想象的。但对于那些仍然想对此做一番尝试的人,值得安慰的是,有些指法用得极少。

这些注释中,对于在哪根弦上,在琴的何处弹之类只字不提。每一调都还需要一些详尽的注明。现在要开始讲那些最复杂的左手的动作了。

左手指法

和右手一样,也有一些最基本的左手指法。以下是最常见的几种:

大　　**大指**:即大拇指。用指甲尖或大拇指按在弦上。食指稍弯曲,轻轻靠在中指上。

亻　　**食指**:指尖直接按在弦上。

中　　**中指**:常用在一弦上。

夕　　**名指**:无名指的简称。中节弯曲,稍用点指甲按下琴弦。大拇指不能上翘,中指亦不能靠在无名指上。

足　　**跪**:屈膝的意思。无名指中节、末节弯曲,用指背着

弦。该指法常用于五徽以上的部位。

以上的指法只是有关左手哪个手指，应当如何按在琴弦上的一些初步的知识。最重要的还是那些赋予古琴音乐灵魂的颤音和滑音，那些极轻却至关重要的音色，那些极短的、隐约地从一个音调滑入另一个音调使曲子浑然一体的乐句。

这些乐句代表了一种音乐惯例和规则，让人想到格列高利圣咏的花唱，以及在16世纪的古大提琴和鲁特琴作品中所见到的变奏。它们在属于18世纪花腔的阿拉贝斯克中也出现过，如同那些在古典阿拉伯和印度音乐中摇摆的音符。

最初它们都有些很随意的变化，每一个音乐家根据自己的选择在曲子中把它们放在一些预先安排的地方，然后在一定的范围内根据个人喜好做调整。但它们渐渐地被规范

帮助弹琴者判断手指位置的十三个徽

化，开始被写入曲谱中。与我们时代中杰出的爵士大师查利·帕克、约翰·柯川、斯坦·格茨所主张的自由即兴法恰恰相反。

就古琴音乐而言，严格规范的修饰很早就取代了自由的弹奏，严格检查动作技巧，并使每个细节系统化。历史上优秀的古琴师也创造了许多新的颤音和滑音，为人们所欣赏并开始使用，然而一旦被广泛使用，也就被列入严格的规范中。精益求精的学习传统，只可求同，不可求异。

其中的两个颤音，是我稍后就会讲到的"吟"和"猱"，早在6世纪的《幽兰》中就被使用过，但直到宋代才成为最重要的颤音技巧，得以发展。可是，王迪不断地教导我，只有写在谱子上的颤音才能用，不可随心所欲，像西方的小提琴和大提琴音乐那样。

古琴音乐中所有的颤音和滑音都是从那十三个标明琴弦分段的徽位分别弹出的，于其间来回颤动，却不能移至

下一徽，一般就移动几厘米的距离。这一动作既可长又可短，可以动得有节奏，急促的、拖长的或者转动成圈，由外围向内，然后越来越窄。

甚至还有个颤音，手指一动不动。音调一弹出，颤动的手指停留在原处，用力按着琴弦。指头轻微起伏将动感传递到琴弦上，使音调波动。这对于门外汉基本上是个无声之调，但对于弹琴的人却是一番个人体验。他在听众什么都听不见之后久久仍能听到音调的转换声。

《五知斋琴谱》对六十六个颤音做了详细的注释，同一个音的基调频率的提升或减低，仅颤音中"吟"就有十七个，"猱"十一个。

查阜西等人 1961 年编的小册子《古琴初阶》仅提到三十多个不同的颤音。但作者也认真地指出，颤音的种类还有很多，但除了研究人员之外，这三十多个已经足够。其中最重要的便是绰、注、吟、猱。

卜　　绰：自由宽裕的意思。左手指从需要按的音位左面半个音位的地方，趁右手弹时，向右往上滑至应得的音位，发出一个长而轻盈上升的音调（但不要夸张弹得太滑腻）。

レ　　注：和"绰"相反。短滑音。从右边几厘米处开始，滑下。

鸣蜩过枝势

ラ　　**吟**：唱，低唱，背诵。指头按下琴弦，用右手弹出时，左手急速滑动三圈，先大后小，然后回到原来的音位。音调由此更长而富于表达力。圆圈的对径不得超过十分之一的徽间距离。该颤音当柔和，好像有人在浅唱低吟。

在早期的琴谱中也配有左手指法的雕版插图，但与右手的指法不同之处在于，除了被称为"寒蝉吟秋势"的"吟"之外，今天很少人再提到它们。正如前面所说，"吟"有十七种指法。无须在此逐一过一遍。想就此深入了解的读者，可以在诸如《五知斋琴谱》和《琴学入门》等书中找到详尽的说明。它们都有新近出版的版本。初学者最好在那些罕见的指法出现时向老师请教。

最常见的"吟"有以下几种：

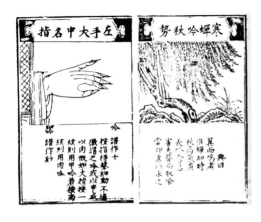

寒蝉吟秋势

长吟：最老的指法之一，自 10 世纪起就为人所知。较一般的"吟"来得更长，通过将那个旋转的动作重复几次来完成。

细吟：吟声细微如窃窃私语。

淌吟，手指从一徽处滑下再返回，再滑下再返回。动作之间有个短暂的间歇，如水滴或眼泪一滴一滴落下。

游吟，右手拨弦左手向下滑一个音位，返回本位，再重复一次动作，叫"落花随水势"。

飞吟，《五知斋琴谱》中说："如飞鸟之翼。"

定吟，这是最新出现的颤音之一，始于 18 世纪，这是古琴弹奏到达审美顶峰的时期。弹得音后，手指不离本音位，血管运动使之颤动。由此拉长音调，声音回荡中，加强琴与弹奏者两体合一的感觉。

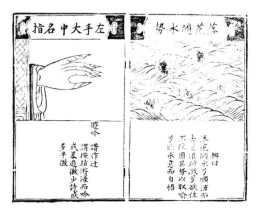

落花随水势

犹　猱，或挠。该颤音叫作"号猿升木势",较"吟"强烈多了,甚至有野味。直上直下几次,比"吟"要长很多,但每重复一次其间隔也越短。重要的在于要等到音调落定之后再"猱"。

演奏者当尝试再现树上金猴上蹿下跳、举棋不定的样子。

"猱"也有好几种。最常见的是手指滑向下一个徽然后返回。重复两遍,再往下走,然后停住。一个曲子中"猱"越多,弹奏的时候就该越放松。"但注意不要夸张,"王迪提醒我,"像软糖一样,很容易就拉得长长的了。"

长猱:包括七个"猱"。常用在曲首,快慢根据曲子的节奏而定。慢曲就用慢的指法动作。

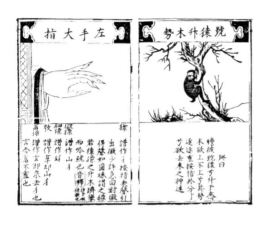

号猿升木势

急猱：快而不急。

淌猱：包括六个有节奏和间歇的"猱"。先是一个"猱"，然后是间歇。接下来是四个"猱"，再一个间歇。最后用一个"猱"来结束。

许多颤音和滑音基本上相同，却有方向的差异，向上或是向下。或者弹奏的次数不同，有时又综而合之。如下几例：

立　　**撞**：打、碰的意思。右手拨弦后，左手迅速向右上滑两三厘米，然后迅速回到原音位。

竖　　**双撞**：同上，弹两次。

巠　　**反撞**：同"撞"，但向下。

豆　　**逗**：同"撞"极相似，但左手的动作在右手拨弦同时

进行。

| 乍 | 唤：呼叫，喊。先是"逗"，然后是"反撞"。动作上下有力，但收尾要轻。琴书喻为"鸣鸠唤雨"。
| 上 | 上：右手指拨弦后，左手指不离琴弦，而是向上移动一个音位。
| 下 | 下：同上。但向下。
| 尙 | 淌：流的意思。右手动作之后，左手滑下。同"下"，但更慢些。
| 徕 | 往来：在如设定为九徽的指法动作之后，滑到八徽的位置，滑回原音位。再上到八徽，并再返回。来回两遍就是了。
| 眷 | 进复：左手手指按弦。右手手指拨弦。与此同时，右手上滑，再返回原音位，或者到另外一个音位。
| 㫌 | 退复：同上。但手指先下滑再向上。
| 兯 | 分开：同一弦上的两个指法和两个滑音。大拇指先置于琴上，等候右手的动作，然后向上滑。右手一个很快的动作，大拇指再向下滑，然后回到原音位。结果是生成三个不同的音。
| 仓 | 掐起：大拇指压下琴弦，无名指在下一个徽处也压下琴弦。不用右手而是用大拇指指甲拨弦发声，无名指停留在原处。
| 色 | 爪起：大拇指按弹之后，随即用大拇指把弦带起，得一轻

柔的散音。

㐌　　**带起**：同上，用无名指。

闪　　**罨**：覆盖。同一弦上两个音。左手无名指压弦，比如说在十徽处，停留于此。同时用大拇指很快在九徽处拨同一根弦并停留于此。结果便产生了一个沉闷的敲打声。不要打得太重，否则有敲打木头发出的声音。

虗　　**虚罨**：同上。但用中指或无名指。

扌　　**推出**：中指压一弦，将其往外一推，发出声音。

冈　　**同声**：无名指压琴弦然后拨起，同时右手拨另一根弦。就像和弦一样，两个音同时发出。

㕣　　**应和**：三个连音。当无名指或中指压下琴弦时，右手拨动几根弦。同时左手向下或向上滑，使那些两手波动的音在一起和谐地会合。

劫　　**不动**：左手压下琴弦时，右手拨根弦空弦，左手不动。

除了这些指法外，查阜西及其合作者还提到了另外一些与节奏和速度有关的指法。以下是最重要的几个：

省　　**少息**：短暂的间歇

車　　**连**：连奏。

刍　　**急**：快板。

爰　　**缓**：慢板。

识　谱

古琴谱是将以上左右手指法减缩，与表明七根弦和弹泛音的十三徽的数字相综合而成的。所有这些信息组成一个符号，一个让人联想到汉字的结构。在了解它的基本原理之前，它们看上去会让人糊涂，但许多琴谱不会比以下这些复杂。一个熟练的琴手很快就能辨别出它整体的含义。

最开始的四个指法仅限于右手，之后的一个则两手都要用上。

弹琴的人说到指法时，他们会逐一读出一个指法不同的部分，如下：

勺　　　散、勹、一
艹　　**散**：最上面是"散音"的简化形式，表示该指法仅用于右手。如果有更多的连续散音，不再标注在每一个音上。不言而喻，有新的注释出现之前，都是"散音"。

勹　　　**勾**：下面那部分是指法"勾"的简化形式，表示右手中指要向内拨弦。

一　　　**一**：该指法用在一弦上。

䒑　　　**散、挑、四**

卄　　　**散**：最上面的是"散音"。

乚　　　**挑**：最下面的是"挑"的简化形式，表示右手要向外拨弦。

四　　　**四**：中间是四个字。表示用该指法的那根弦。

㕚　　　**历、三、二**

厂　　　**历**：最上面的是"历"的简化体。表示食指要连续拨动两根弦。

三二　　**三、二**：要连续拨的这两根弦。

𣎳　　　**抹、勾、四**

木　　　**抹**：最上面是"抹"的简化形式，示意食指要往内拨弦。

勹　　　**勾**：下面的是"勾"，表示右手中指此后立刻要往内拨弦。

四　　　**四**：表示要拨的那根弦。

芍　　**大十、勾、一**

 大十：最上面的是"大十"——大拇指和数字"十"的简化形式，左手大拇指在十徽处压下琴弦。

 勾："勾"的简化形式，表示右手中指当往内拨弦。

 一：一弦。

下面是《风雷引》的谱子，收在1802年的《自远堂琴谱》中，这里是整个第一段和第二段的开始部分。用粗写的黑体符号标明各种指法及应在哪根弦上弹出。

中间夹有大量其他的符号，字体稍小，不知情的人看了一定感到莫名其妙，然而它们其实极为重要。它们示意特别是左手拨弦的时候应当往下还是朝上，弹颤音与否，该弹多少次，速度何时快何时慢，要弹得轻或者打住，或者在进入下一个音，弹上去之前要来回滑动等，乃一系列对音色、节奏和氛围的至关重要的信息。

比如注释中写道：

"一个轻轻的，温和的猱"。

"到七徽处，轻弹一个吟"。

"用大拇指来回弹三个猱，然后向外推出（琴弦）"。

我们所看到的那些像粗体中文字一样的符号，可谓曲子的

基础结构，或许可以说是曲调。但构成古琴音乐核心的转弦换调部分，西式曲谱中却很少有像中文减字谱那样细致的注释。那使曲子富于生命力，让每一个音都扩张、缭绕的部分仅是极小的一部分。琴谱从头到尾都很平稳，只是注明音节的长短罢了。

《风雷引》的这个五线谱，完全根据《自远堂琴谱》并参照管平湖 1962 年的弹奏，由当时在古琴研究会的研究员许健所记。所有那些减字谱中注明的各种复杂的颤音、升调滑音以及在琴弦上下的动作，在五线谱中都统统写成西方那些通用的谱子，用一些连接的弓形线条来示意不同动作所带来的乐句。貌

两种版本的《风雷引》。此图为减字谱。下页图为简谱

似神不似，我们看到的是两个风格截然不同的音乐曲段。

 古琴音乐建立在不同琴弦上弹出音调的差异之上，但按照西方的琴谱它们却没有区别。就好比同一音调以明亮的女高音，丰满的女低音，男高音或者维也纳少年合唱团的童音来唱一般。

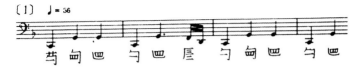

减字谱和简谱的《风雷引》的开篇处

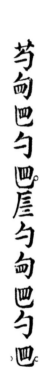

看看第二、第三个音,在西式曲谱中都是一个 G 调。但在中式减字谱中却注明两个音都在第四弦弹出,却用完全不同的指法:第一个是用中指向内,第二个则是食指朝外。由此弹出的是两种不同的音色,一个柔和,另一个尖而亮。同样的情形在这首不到十分钟的曲子的第三节,以及其他地方都出现过,这两个音或是其他的音均如此。然而,这些细节在西式琴谱中却连一点影子都看不到。

对于古琴来说,最重要的正是这些音色的差异,这奇妙而复杂的音色层次,泛音、余音,赋予音调和曲子以个性。好比小提琴手可以通过使用琴弓不同的部分(弓尖声音细柔,弓根右侧则富于力度),古琴弹奏者通过右手不同的指法,左手的颤音和滑音改变音调,使之震动,延长,飘荡。重要的是别忘了古琴音乐是单音的。通过音调的不同音色而有起伏变化,不同于复调音乐中的多声音乐,通过不同的曲调叠置连响。

西式乐谱让人对曲调本身和古琴曲目中的音程有所了解。但就中式琴谱而言这仅是个开始而已,更有意思的却在此外的其他部分。

中西式琴谱的另一个重大区别在于对于一段曲子弹奏的快慢的注释。在这一点上西方乐谱明显地略胜一筹,至少拿1816年以后的音乐来比较的话。那时美舍获得了节拍器的专利,作曲家由此可以精确地为其创作的曲子标出快慢。这对于音乐演奏也有深远的意义。很久以来节拍器都保持了它的作用。但我还是记得当罗马合奏团(Virtuosi di Roma)在20世纪50年代开始用两倍于我们所熟悉的那种拙劣的节奏演奏出维瓦尔第(Vivaldi)的《四季》的时候,我的那种惊喜。当时,斯德哥尔摩的音乐厅都快被喝彩声给掀爆了。

在传统的中文减字谱中,对于一段或一节曲子的快慢节奏没有准确的说明,只是让人想到曲中所包含的音调,如何弹奏则完全由个人的流派而定,在此,老师的作用很关键。同一曲目,弹奏的时间可能长短不一,每个人对快与慢的理解多少有些差异。

许多古琴曲正如我们已经看到的,最初是为诗词而作,人们一边弹一边吟唱。诗中的词语和想传达的感情,自然是节奏快慢的框架。为找到正确的演奏感觉,王迪常鼓励我边弹边唱。

每首曲子都有用来描述一个场景或一种感觉的题目,然后才是那些不同的指法动作,像我们见过的那样,以不同的动物

动作来规范的细节。总而言之，所有的一切对琴曲弹奏可谓意义重大。

中世纪的欧洲音乐，几百年来都是单音节的，没有什么音符长短，节奏完全取决于所唱的赞美诗中的词汇。直到多音节音乐出现之后，大约1000年时，阿雷佐（Arezzo）的圭多（Guido）确立了以线为谱的制度（四条线慢慢变成五条线）之后，在开始使用节拍符号，以及许多不同的意大利的节拍记号（行板、快拍等）之后，最后当美舍获得了节拍器的专利之后，作曲家才更细节化地可以注明其作品应当被如何理解和演奏。

直到20世纪中期，作曲家尝试着将古琴音乐转换到西方的五线谱上，这才能更精确地标注音调的长短。但一种公认的快慢标准尚未确立，各地各流派之间的差异往往很大。

在1962年出版的《古琴曲集》中，有五十多首最著名的古琴曲五线谱，其中《幽兰》一曲就有四个不同的、按当时最优秀的古琴演奏家弹奏写下的谱子。管平湖的弹法，开始的四分之一部分一分钟弹四十八下，整首曲子用了10分24秒。另外三位则每分钟四十八、六十和四十下不等，分别用了10分05秒、6分20秒和5分43秒的时间。他们四位都是按照1884年出版的琴谱《古逸丛书》来弹奏的，但整体节奏快慢，以及各个颤音和其他修饰部分的处理却使结果迥然不同。弹其他大部分的曲子时也存在着同样的区别。

但20世纪50年代时引进的并不限于五线谱，同时也开始

使用一种数字简谱,一种在18世纪为让·雅各·卢梭所倡议的方法,以便普通人能通过一种简单的方式理解和使用曲谱。每一个音调都用一个数字来表示,高八度、低八度用一个点或两个点来注明。

在中国,也采纳了这一方法。因为当时大多数人都是文盲。是的,甚至在50年代初期能识字的人很可能不超过人口的百分之十,自然更不能识谱。为了方便他们学习读写,如前所述,汉字被简化。同时被简化的也包括了曲谱,特别是为了能够在不同的政治运动中,传播歌颂党和国家的宣传歌曲。

就连在古琴音乐的圈子里也试图使用简谱,在此大家自然只能把重点放在旋律上,正如我们已经看到的,固然它是基点,却无法再现颤音和滑音所带来的小乐句。不过,这至少是一个尝试。

有时就像我们所见到的那样,将减字谱和五线谱放在一起出版。有时则把最初为诗而作曲的那些诗写出来。如这首由王迪定谱的李白的短诗,写的是他告别诗人孟浩然的情景:

故人西辞黄鹤楼,烟花三月下扬州。

孤帆远影碧空尽,唯见长江天际流。

谱子清楚地表现了词曲相互依赖的关系。大部分的节拍从诗中的一个关键词开始。琴谱中的抑扬转调试图再现音调中的

黄鹤楼送孟浩然之广陵

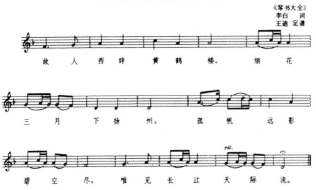

颤音,加强各个词语的语气。遗憾的是没有中文的减字谱,但需要的话在琴谱右上方所注明的《琴书大全》(1590年)中便可找到。

嵇康在《琴赋》中写道,如果音乐还不足以完全表达感情,"则吟咏以肆志,吟咏之不足,则寄言以广意。心闲手敏。触擐如志,唯意所拟"。

古琴自古以来与歌相伴是众所周知的。在查阜西所编辑的从明代到1946年间保留下来的一百零九种古琴手册中,记录了三千三百六十五首古琴曲,其中六百五十九首曾是为诗词而作,许多出自历史上最优秀的诗人,原本是由弹奏者自己来唱的。我们知道最初是词曲并存,但后来有些没有了曲,而有些又没有了词。

云冈石窟中弹琴的菩萨,约7世纪

欧洲浪漫主义的传统(舒伯特的艺术歌曲为最佳例子),用钢琴伴奏,赋予和谐的背景音乐,丰富而有活力的音调参与在歌曲中。但古琴音乐却不同,它由同一个人自弹自唱,一般而言,一个词一个右手的指法动作。乐与歌都完全配合那单音的曲调。

正如我们所看到的那样,古琴没有指板。众多细微的变化使其可以轻易地接近各种各样的话语方式。结果是人声的颤音、诗的词句和琴的声音交织在一起,组成了音符。宋代的古琴界有人曾对此表示过异议,觉得是对音乐的亵渎,就像他们反对琴与箫的合奏一样。此类的批评在明代也出现过。

查阜西和管平湖则反其道而行之。他们积极地试验和尝试,回归古老传统,饶有兴致地一起吹箫弹琴,其中一人还要吟唱。

在古琴研究会里，我们每天都能听到从里面的房间传来的各种声音和曲调。我还经常听到他们其中一人开始哼哼，不是唱而是身体随着音乐旋律开始抖动发出声音。

许多音乐家都有此癖，不知不觉地嗓音颤动。对于我来说，在弹中世纪的鲁特琴时这常是个问题。你将乐器如此地靠近身体，声音径入身体，你自己变成了个音盒。在早先的演奏中常有这种现象。在当今的技术之下，这类情形没有了，诸如嘴唇的嗫嚅和其他细微的声音都被收音电视技术所修饰剪除。音效倒是干干净净，不过我个人还是更喜欢听到由弹琴者本身发出来的，亲切而人性的声音。

然而，并非一定要随琴轻吟低唱才对。吹口哨在今天或许会被认为有点特别，但以前也是被认可的。比如王维的《竹里馆》：

独坐幽篁里，弹琴复长啸。
深林人不知，明月来相照。

在埃里克·布隆贝格（Erik Blomberg）的译诗中"啸"则被译为"吟唱"。

音与调

中国自古以来一直使用五声调式。在中世纪期间西方也开始使用。由五个音构成：C D F G A，中文里叫作宫、商、角、徵、羽。相当于只弹钢琴黑键时所听到的声音。音阶由一系列纯五度音堆砌而成，没有半音。

古琴琴弦有以下的基本音调：

一弦	C	do	宫
二弦	D	re	商
三弦	F	fa	角
四弦	G	sol	徵
五弦	A	la	羽
六弦	c	do	宫
七弦	d	re	商

古琴调式有三十多种。现在主要使用的有五种：正调、蕤宾调（也叫金羽调）、慢角调、慢宫调和清商调。每一首曲子要用哪个调在琴谱中都有注明。老一些的琴谱中都是按照不同调式来分类的。

就像一首曲子的引子，在那儿除了对曲子背景的一个简短介绍之外，还有个调意，解释曲子的调子和寓意。它是一段很短的旋律，包含了曲中有的音调。往往用泛音弹出，帮助琴手确认音调是否准确，最后也常常以一段泛音来结束。

一开始，我的老师王迪把那谱子拿给我看，然后告诉我这根或那根弦要调高或调低。弹《风雷引》要调低第三弦，弹《胡笳十八拍》则要先把第一弦调低整整一个音，再把第五弦调高半个音，诸如此类。她更系统化地把那些调音的办法教给我，则是很后来的事情了。

以下例子摘自 1961 年出版的教材《古琴初阶》。最上面一行是用汉字标明的一到七弦的名称。第二行是古代的相对音名，第三行则是音调的简谱数字。宫调即 C，在这儿用阿拉伯数字 1 下面加个点表示，在第三弦上。再往下便是我们的五

线谱。

正调（F调） 最常见的音调 C D F G A c d 叫作正调。

慢角调（C调） 是在第三弦（角）上降低半调。比如优美的《风雷引》中就使用了此调。

蕤宾调（b_B调） 是在第五弦（羽）上升半调。用在如《潇湘水云》中。

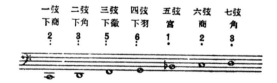

慢宫调（G调） 是在第一、第三和第六弦上降一调。

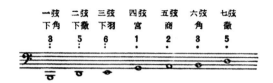

清商调（b_E 调）是在第二、第五和第七弦上升半调。

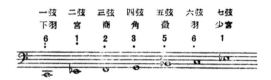

注意，调音意味着宫的位置有时会发生变化。

以上的音调仅用于五声音阶调式。其他的，如下面的这两个，也包括七声调式，是现在我们通常使用的。

慢商调（C 调）是在第二弦上降一调，但此调很少见，唯一使用它的名曲是《广陵散》。

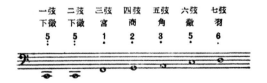

黄钟宫调（b_B 调）是在第一弦上降一调，第五弦上升半调。用在比如《胡笳十八拍》中。

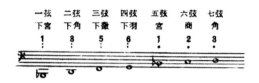

除上述之外，还有很多其他调式。其中一些仅用于五声调式，另一些则用于七声调式。两者间的差异无须在此进一步深入讨论。再说许多特别的古琴调式尚不普及。

有不同的音调存在，这并不奇怪。中国幅员辽阔，甚于欧美，许多有不同音乐传统的民族曾经并且仍然生活在那里。在与西北沙漠地带来往密切的时期，引进了许多新乐器、旋律和音调，其他时期掺杂了来自南方或北方的影响。

这些影响也反映在古琴音乐中。但古琴界对于新音调的抵触往往很大，他们执意维护经典传统，一切外来的东西都视为"低俗"，尽管大部分的东西如今还是被人们接受了。

调音的时候，从第五弦开始，即 A 正调，最正常的音调。没有固定的音高，全看乐器的长短、琴弦的特点、地区的传统或是弹琴者之喜好。一般来讲把音调得较高。松弛的琴弦使声音显得蓬松，但调得太紧弦又很容易断。在北京和上海的音乐学院，一般来说都主张第五弦的音调应该相当于一个 440 赫兹（Hz）A。

调其他弦的时候用泛音，用手指在用来为琴弦作标记的

十三个徽之一处,轻轻地拨动,便成了泛音。

调音的方法很多。一般先在空弦和泛音上大致调正,然后就只用泛音了。

欧阳修在《三琴记》中,描写了他同古琴的关系:

> 余自少不喜郑卫,独爱琴音,尤爱《小流水》曲。平生患难,南北奔驰,琴曲率皆废忘,独《流水》一曲,梦寐不忘。今老矣,犹时时能作之,其他不过数小调弄足以自娱。琴曲不必多学,要于自适。

欧阳修

"琴"字

"琴"字最初的写法至今不得而知,虽然在《诗经》——中国最早的诗歌总集——中多处被提到。其中收集的诗被认为来自公元前1000年~前700年,但在几百年之后才编纂成为诗集的形式。在同一或稍后时代的一些史书中也曾被提及。同样,保留下来的文本则来自稍后的时期。但在甲骨文中——所见的最早文字出自公元前1300年——却没有此字,在同一或稍后时期的金文中也未出现过。

今天我们所看到的最古老的"琴"字,来自马王堆出土的一本公元前168年的书。此书是迄今为止在中国发现的最古老的简册,用麻线或丝线将竹板条系在一起做成。书中文字是为墓中各种陪葬物品所写的清单。

在其中两块竹板上可见"琴"字,但这两个字在造型上却很不一样。字的下半部确实有相似之处,但上半部却完全不同,至今也没人知道它们试图描绘的是什么。我稍后再回头来

说说它们。

公元前221年秦始皇一统天下的时候，其得力丞相李斯以"小篆"为标准，首次统一了中国的文字。但当时的文件和石雕青铜器上都不曾见到古琴的"琴"字。小篆后来成为中国书法六种基本字体之一，现在仍被使用在一些装饰性的地方，比如书法、印章或者在瓷器和丝绸的图案上。

此类情形中笔画的造型上可有相当多的变化。其中一个例子是"寿"字，常常可见到上百种的风格和字形。

三百年后，东汉学者许慎于121年在其注解了九千三百五十三个字的语源学字典《说文解字》中，也是在小篆的基础上做了些修改。其实许多字早在那时就失去了它们最初的形式，包括许慎在内，没有人知道那些字从前的样子，一直到20世纪初甲骨被发现之后，字的古老形态才终于为世人所知。

但在许慎的《说文解字》后近两千年的时间里，陆续出版了一系列的诠释版本。字在那里常常又是些全然不同的形状，完全出

出自战国楚简的"琴"字

汉代印章上的两个"琴"字

《说文解字》中的两个"琴"字

行书体的"琴"字

中国最早的书是以竹片连成册的竹简

于审美的需要,就像"寿"字那样。语言学家在20世纪以它们为基础,对此做了不少富于想象力的分析和猜测。

诸多评论家认为"琴"字就是古琴的样子,但后来的学者对此却持有异议。"琴"字的上部是琴底的轸和两个固定琴弦的雁足。有人分析说,因为古琴往往是玉做成的,在此自然有个"玉"字。另外有人却说,不然,之所以有个"玉"字,是表明该乐器的珍贵。还有人说,"琴"字的上半部显然是这乐器本身外形的再现。把"琴"字拉长,便是一张古琴。

这些解释无一让人完全满意。但仔细看看那两个从马王堆发掘出来的写在竹板上的"琴"字,上半部确实是两个"玉"字,自然可理解为同"玉"相关。

在古代中国，玉石磬是最重要的乐器之一，经常用于朝廷皇室的大型典礼中。玉是最坚硬的石头之一，敲打它，发出的声音干净而清脆。

这类乐器的历史要追溯到新石器时代。它最早只是一块石头而已，大约 30~40 厘米宽，60~80 厘米长。渐渐地，古人开始把一连串有音调的磬挂在梁上，做成一套可以打击弹奏的乐器。直到现在它们仍是儒家典礼中不可缺少的一部分。而直到 20 世纪 80 年代，北京广播电台的招牌主题乐《东方红》都是用现保存于故宫内的磬演奏的。

众所周知，古代的君臣都佩戴着镶有饰物的腰带。上面有一些嵌在丝带上的玉石。拂衣举步之际，玉石相碰，叮当作响。许多古琴也因有诸如此类的装饰而得名，如古乐器"九霄环佩""玉玲珑""金风吹玉佩"等。

古代的文字发明者用两个"玉"字来表明古琴音乐，似乎不无道理。我们熟悉的玉石发出的清脆声音，立刻唤起我们对音乐、典礼和仪式的联想。

"琴"字下面表音的部分是个"今"字，让人忍不住想，造字者不仅是用"今"字来标明发音，而且以此让人联想到音乐所具有的神奇力量，使天地交合，此时此刻，让所有参与典礼仪式的人，与磬以及其他乐器，诸如笛子、编钟、竽、琴和瑟组成的交响融合在一起，互相共鸣。

但如此推测其实是无济于事的。"琴"字下部有时也写作

"金"字，这使我们的分析又回到了原点。

根据高本汉对古代音韵的还原，"今"和"金"字的发音之接近，可以轻易地相互替代，这说明，"琴"字的字型，不仅是乐器本身的形状，而且是既表意又表音的。如果有读者对于一个字可以表音感到惊讶，可以参阅拙著《汉字王国》中"意与声"章节，那里有更多的解释。

我们今天也就只能到此为止。在考古发掘能清楚地展现"琴"字最早的形象之前，我们只有耐心等待。

图片来源

12,15,16,21,72,73,74,75,185(左),228,259,260,261,262,263(上),269页为林西莉(Cecilia Lindqvist)所摄

14,45,49,50,52,56(上),60,78,80,81,84,102,117,130~131,151,178,190,204,203,211(下),212,214,219,221,222,225,233,237,243,337页为Per Myrehed所摄

作者照为Anna-Lena Ahlström所摄

22,24,27,28,32,33,41,44,46,118,135,139,147(左),243页为私藏照片

特别感谢纽约的Wan-go H C Weng和北京的吴钊,允许作者采用234~235、138页上的照片。

来自博物馆的照片

37,156~157页南京省博物馆

54~55，87，88，97，98，183，218，246~247 页故宫博物院，北京，69 页四川省博物馆

95 页 Victoria & Albert Museum，伦敦

136 页 Freer Gallery of Art，华盛顿 DC

167 页大阪市立博物馆

170，174，176 页东京国立博物馆

172 页正仓院，京都 / 东京国立博物馆

184，194~195，184 页台北故宫博物院，台北市

186~187 页 The Metropolitan Museum of Art，纽约
ex coll：C C 王家，Douglas Dillion 的礼物，1980

185（右），216 页 Östasiatiska museet，斯德哥尔摩

210 页 Museum für Ostasiatische Kunst，柏林

310 页 Musée Guimet，巴黎

来自书、琴谱等中的图片

5 页 1995《民间石窗艺术》

35，104，159（下），253，275，279~289，294~297 页 1539《风宣玄品》自《琴曲集成》1981~1991

47，207，271，273 页《五知斋琴谱》1722

52，81，103，274，276，277，292，313~316 页沈草农《古琴初阶》1961

31（上），58，61（上），124 页张道《中国古代图案选》，1980

111 页《三才图绘》(1610)（抱笙乘白仙鹤而飞的王子侨。他是众多道家仙

人之一。因其音色极似凤凰鸟的歌声而对笙情有独钟。

63页《古琴纪事图录》，2000

79页《琴书大全》，1560

82，83，206页《琴学入门》，1864

94页《西厢记》，明刻本

102页《德音堂琴谱》，1691

68（上），68（下），106~107页《中国古琴珍萃》，1998

113，151，159（上），164页《金石索》，1822

114，199（左）页 Favier, J，北京1893

120，148页《中国音乐史图鉴》，北京1988

127页《成语三百则》，襄阳2003

130-131页《三国演义连环画》（60小册之一），上海1994

133，320页《长沙马王堆一号汉墓》，北京1973

140页 *Bulletin of Far Eastern Antiquities*, Östasiatiska museet, Stockholm 2003

142页 Dahmer, Manfred, *Die klassische chinesische Griffbrettzither und ihre Musik in Geschichte, Geschichten und Gedichten*, 2003

149（下）页崔忠清《山东沂南汉墓画像石》，济南2001

169，181页 Sze Mai-Mai(译), *The Mustard Seed Garden Manual of Painting. A Facsimile of the 1887-1888 Shanghai Edition*, New Jersey 1977

178，190，233，237，328页《芥子园》。Östasienbiblioteket, Stockholm 1678

199（右），200页麟庆《鸿雪因缘图记》，上海1879

201页《考古图》1092，1752年版本

227页《鲁迅笔名印谱》，北京1976

244 页《中国杨柳青木板年画集》,天津 1992

254 页《中国音乐史》,香港 1962

263（下）页黄耀良《吴门琴谱》,苏州 1998

303，305（下）页《自远堂琴谱》,1802

268 页杨青《少儿学古琴》,北京 2004

305（上）页《古琴曲集》一集,北京 1962

309 页《琴书大全》,北京 1983

9、39 和 209 页上的汉字为曹大鹏教授 2006 年所书写。

其他的汉字

90、91 页《五知斋琴谱》,1722

162 页王铎,明代,《中国书法大字典》,1976

198 页容庚,《金文编》,北京 1959

319 页（中）汪仁寿（辑）《金石大字典》,香港 1975

211 页妮娜·乌玛亚（Nina Ulmaja）

有几幅图片没有出处。敬请版权所有者同本出版社联络,以便妥善修正。

曲目说明

很久以来，我的愿望是找到我 1961~1962 年在北京古琴研究会里认识的人所弹奏的那些最重要的曲目。管平湖、王迪、查阜西、溥雪斋和吴景略，我曾经听到他们的弹奏，并被吸引。但这竟然不是件容易的事，比如没人知道我的老师王迪和管平湖都是 20 世纪最优秀的琴人之一。至于寻找其他人的曲目也同样困难。

于是我便开始寻找曾经出现过和至今仍然存在的不同流派的弹奏，包括广陵派、扬子江畔的虞山派、四川的蜀派等。但最后，我决定选择那些我自己认为是最好的，能够再现古琴音乐的力度、感伤情绪和内在特质的，于是我选了对我来说能代表 20 世纪古琴音乐最高境界的管平湖的弹奏。他曾师从各派大师，但形成了自己独立而完善的风格。曲目中除了我忍不住捎带了吴景略正宗而妙趣横生的《酒狂》之外，均为管平湖所弹奏。除了第九首曲子是在钢丝弦上弹奏以外，其他均是在丝弦上弹奏的。

1.《流水》是最为有名的古琴曲。描写的是高山上岩石间湍急的流水，停下

来,转入缓缓的流动,再渐渐壮大奔腾的情景。该曲目和琴人伯牙、樵夫子期著名的友情故事紧密相关。见244~245页。

管平湖是依照《天闻阁琴谱》而弹奏的。《天闻阁琴谱》是为四川蜀派的琴人们所创造的。赋予水流以生动的画面。

2.《春晓吟》描写的是一个宁静安详的春天的早晨。根据《西麓堂琴统》弹奏。

3.《风雷引》描写的是狂风暴雨、雷电交加的情景。按照古老的说法,众神以大自然的威力来惩罚错误的行为与邪恶。有智慧的人则要想方设法地回避它。警示人们近善避恶,便是该曲的道德精神。该曲目自1539年以来便为世人所知。根据《梅庵琴谱》弹奏。

4.《平沙落雁》描写飞来的雁群盘旋、栖息的情景,"既落沙平水远,意适心闲",象征琴者所追求的那种与自然接近的宁静。七个小段中以第二段为核心,最有意义。其他段落则是些变奏曲。此曲貌似简单,但因其众多的变奏,实属弹奏难度最大的曲目之一。该曲早在7世纪就为人所知,但首次发表是在《古音正

岸边鸿雁,选自《芥子园》

宗》琴谱集上。

5.《胡笳十八拍》讲述的是年轻的蔡文姬嫁与匈奴左贤王为妻。十二年后，曹操派人接她回中原。还乡之喜与离子之痛，使她写下了著名的《胡笳十八拍》，抒发极矛盾的痛苦心情。后人据其诗，改为琴曲。根据《五知斋琴谱》弹奏。

6.《广陵散》是一首最有名的古琴曲目，讲述的是聂政为报杀父之仇苦学琴艺，利用弹琴之机刺杀韩王的故事。早在6世纪时便流传于世，首见于《神奇秘谱》。全曲共45段。

7.《欸乃》相传源于诗人柳宗元《渔翁》，诗中描写长江纤夫拉纤的情景。再现了桨橹的声音和船工的号子。根据《天闻阁琴谱》弹奏。

8.《鸥鹭忘机》源于《列子》"渔翁忘机，鱼鸥不飞"的故事。讲的是一个渔翁，心净无机，鱼鸥成群而至，环绕着他。但当他的父亲请他带几只鸥鸟回家时，鸟儿却只是盘旋于上空，不肯如往常一样落降。忘机为道家语，意为忘却计较，与世无争。该曲自宋代便有名，首次印于《神奇秘谱》中。管平湖据《自远堂琴谱》弹奏。

9.《阳关三叠》源于诗人王维为即将西出阳关的友人而作的一首诗。众所周知，人们常常边弹琴边吟唱。

渭城朝雨浥轻尘，
客舍青青柳色新。
劝君更尽一杯酒，
西出阳关无故人。

根据《浙音释字琴谱》和《琴学入门》而弹奏。

10.《酒狂》。此曲描写了酒后的狂态，据说为阮籍所作。他因好酒及对当政

的司马氏腐败和权力的批判而著名。他辞去所有官职，代之以弹琴吟诗，以酒醉佯狂表示对当权者的不合作态度。参见 150~154 页。

11.《碣石调·幽兰》为最老的古琴曲，据说是孔子周游列国，怀才不遇，至一山谷，见幽兰与杂草为伍，触动心绪，遂作此曲。此谱传自南朝梁末隐士丘明。碣石调为其调式，"幽兰"为琴曲内容。琴曲调子不同寻常，但仔细听，便可感觉到它所要传递的孤独和悲哀。参见 168~180 页。

参考文献

念及古琴在中国的地位,西方所撰写的有关古琴的文字却是出乎意料的少。对于想猎取这一历史和音乐基本知识的人,有两本书可做极好的铺垫。它们是:高罗佩 1940 年写的《琴道》及其 1941 年的专题文章(著作)《嵇康及其琴赋》(*Hsi K'ang and his poetical essay on the lute*)。之后所有有关古琴的著作多多少少均以此为基础。

高罗佩之前,没有任何一个西方人像他那样细致而投入地描写古琴这乐器及与之相关的思想。《琴道》对于那些试图在各种中文著作中进一步了解古琴的人而言至今仍是宝库。

而后,高罗佩受到批评,因其不加质疑地全盘接受中国文人对于这仅为少数人使用的乐器的描述和态度。我很难认同这类评论。因为高罗佩曾多次说明历来弹奏古琴的仅是大众中极优异的少数,但这并不妨碍几千年来作为文人生活核心的古琴所具有的精神、情感、艺术意义。其故事值得讲述。

对于还想更多了解古琴的读者,请查阅下列作品:

外文著作

Aalst, J A van. *Chinese Music*. Shanghai 1884, 新印 New York 1964

Addiss, Stephen. *The Resonance of the Qin in East Asian Art*. China Institute in America, New York 1999

Blomberg, Erik. *Jadeberget*, Stockholm 1945

Blomberg, Erik. *Hägerboet*, Stockholm 1950

Chaves, Jonathan. *The Chinese Painter as a Poet*. China Institute Gallery, China Institute in America, New York 2000

Cheng, Shui-Cheng, Permissions and prohibitions concerning the playing of the Ch' in. *The world of Music*, Vol XXI, 1979

Dahmer, Manfred. *Die Grosse Solosuite Guanglingsan*. Frankfurter China-Studien, Frankfurt am Main 1988

Dahmer, Manfred. *Qin. Die klassische chinesische Griffbrettzither und ihre Musik in Geschichte, Geschichten och Gedichten*, Uelzen 2003

DeWoskin, Kenneth J. *A song for one or two: Music and the Concept of Art in Early China*. Ann Arbor: Center for Chinese Studies, University of Michigan 1982

Eberhard, Wolfram. *Chinese Symbols. Hidden Symbols in Chinese Life and Thought*. London/New York 1986

Egan, Ronald. "The Controvercy over Music and Sadness and Changing conceptions of the Qin in Middle Period China". *Harvard Journal of Asiatic Studies* 57, No 1, 1997

Falkenhausen, Lothar von. *Ritual Music in Bronze Age China: An Archeological*

Perspective, Harvard University 1988

Finnane, Antonia. *Speaking of Yangzhou: A Chinese City*, 1550-1850. Cambridge (Massachusetts)/London 2004

Giacalone, Vito. *The Eccentric Painters of Yangzhou*. China Institute in America, New York 1990

Gimm, Martin. *Historische Bemerkungen zur Chinesischen Instrumentalsbaukunst der Tang*, I-II. Oriens Extremus, vol XVII, 1-2, 1970, 1971

Goodall, John A. *Heaven and Earth, 120 album leaves from a Ming Encyclopedia: San-ts'ai t'u-hui*, 1610, London 1979

Goormaghtigh, G. *L'art du Qin. Deux textes d'esthétique musicale chinoise. Mélanges Chinois et Bouddhiques*. Vol XXIII, Institut Belge des Hautes études Chinoises, Brussels 1990

Gulik, R H van. *Hsi K'ang and his Poetical Essay on the Lute*, Tokyo 1941(1968)

Gulik, R H van. *The Lore of the Chinese Lute*, Tokyo 1940

Hsiao Ch'ien. *A Harp with a Thousand Strings*. Andover, Hants 1945

Hsu, Wen-ying. *The ku'ch'in: A Chinese stringed instrument. Its history and theory*, Los Angeles 1978

Karlgren, Bernhard (译 / 注). *The Book of Odes*, Stockholm 1950

Kaufmann, Walter. *Musical Notations of the Orient*. Bloomington/London 1967

Kaufmann, Walter. *Musical References in the Chinese Classics*. Detroit, Michigan 1976

Kerr, Rose (编). *Chinese Art and Design: Art Objects in Ritual and Daily Life*, New York 1991

Keswich, Maggie. *The Chinese Garden. History, Art and Architecture*, London 1978

Kjaer, Vivi. *Kinesisk musik. En kulturhistorisk introduktion*, Fredriksberg 2003

Kuttner, Fritz. *The Archeology of Music in Ancient China. 2000 Years of Acoustical Experimentation ca 1400 BC-AD 750*, New York 1990

Kuttner, Fritz. *The Development of the Concept of Music in China's Early History*. Asian Music 1(2), 1969

Lawergren, Bo. *Western Influences on the Early Chinese Qin-Zither.* Bulletin of Far Eastern Antiquities, Värnamo 2005

Liang, Ming-Yüeh. "Implications néo-taoistes dans une mélodie pour la cithare chinoise à sept cordes". *The World of Music*, Vol VII, No 2, Mainz (1975)

Liang, Ming-Yüeh. *The Art of Yin-Jou Techniques for the Seven-Stringed Zither*, Los Angeles 1973

Liang, Ming-Yüeh. *The Chinese Ch'in: Its History and Music*, Taipei 1972

Lieberman, Fredric. *Chinese Music. An Annotated Bibliography*, New York/London 1979

Lieberman, Fredric. *The Chinese Long Zither Ch'in*. Ann Arbor, Seattle, University of Washington 1977

Lieberman, Fredric (译/注). *A Chinese Zither Tutor. The Mei-an ch'in-p'u*. Washington/Hong Kong 1983

Liu, Tsun-Yuen. *A Short Guide to Ch'in*. Selected Reports of the UCLA Institute of Ethno-musicology, Vol I, no 2. Mainz (1968)

Lou Qingxi. *Chinese Gardens*, Beijing 2003

Malm, William. *Japanese Music*. Rutland, Vt och Tokyo 1959

Needham, Joseph. *Science and Civilization in China I*, Cambridge 1954

Needham, Joseph (跟 Kenneth Robinson). *Sound (Acoustics) in Science and Civilization in China IV:1*, Cambridge 1962

Pickens, Laurence E R. *China. New Oxford History of Music, Vol I, Ancient and Oriental Music* (red Egon Wellesz), London 1957

Sachs, Curt. *The history of Musical Instruments*, 1942

Sachs, Curt. *The wellsprings of Music*, The Hague 1962

Shen Fu. *Pilblad i strömmen. En kinesisk konstnärs självbiografi*, Stockholm 1960.

Sickman, Laurence och Alexander Soper. *The Art and Architecture of China*, Baltimore 1971

So, Jenny F (red). *Music in the Age of Confucius*. Smithsonian Institution, Washington D.C. 2000

Sommardal, Göran. *Det Tomma Palatset. En arkeologi över ruiner och rutiner i kinesisk litteraturtradition*, Stockholm 1992

Thompson, John. *Music Beyond Sound: Transcriptions of Music for the Chinese Silk-String Zither*, Hong Kong 1998. Metropolitan Museum of Art, New York 1974

Trefzger, Heinz. *Über das K'in, seine Geschichte, seine Notation und seine Philosophie*, Ingår i Schweizerische Musikzeitung 80, 1948

Waley, Arthur (译 / 注) *The Book of Songs*, Boston och New York 1937

Wang Shifu. *The Moon and the Zither: The Story of the Western Wing*. Stephen H West、 Wilt L Idema（译）, Los Angeles och Oxford 1991

Wang Shifu. *The Romance of the Western Chamber*, New York 1968

Wang Shixiang och Wang Di. *A 2000-year-old Melody*. China Reconstructs, no 3, 1957

Watt, James C Y. "The Qin and Chinese Literati". *Orientations* 12, no 11, 1981

Wen Fong och Rorex, Robert. "Eighteen songs of a nomad flute. The Story of Lady Wen-Chi". *The Metropolitan Museum of Art*, New York 1974

Williams, C A S. *Encyclopedia of Chinese Symbolism and Art Motives*, New York 1960

Wu Wenguang. *Wu Jinglue's Qin Music in its Context*. Ann Arbor, Seattle, University of Washington 1977

Zeng Jinshou, *Chinas Musik und Musikerziehung im kulturellen Austausch mit den Nackbarländern und dem Western*, Bremen 2003

Zha Fuxi. *Ch'in: The Chinese Lute*. Eastern Horizon 1, no 5, 1960

中文著作

吴钊（编）《中国古琴珍萃》，北京古琴研究会，北京 1998

《长沙马王堆一号汉墓》，北京 1973

崔忠清《山东沂南汉墓画像石》，济南 2001

丁文夫《御苑赏石》，香港 2000

龚一《古琴演奏法》，上海 2002

顾梅羹《琴学备要》，上海 2004

《古琴纪事图录》中英文版。台北市立乐团，台北 2000

《古琴曲集》中国艺术研究院音乐研究所 一集，北京 1962，二集，北京 1983

郭沫若《蔡文姬》，北京 1959

黄耀良等人《吴门琴谱》，苏州 1998

嵇康《声无哀乐论》，北京 1973

李格非《洛阳名园记》，北京 1955

李美燕《琴道与美学》，北京 2002

麟庆《鸿雪因缘图记》，上海 1879

李祥庭《古琴实用教程》，上海 2004

刘东升等《中国乐器图鉴》，北京 1988

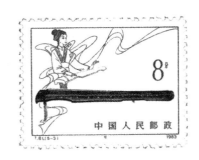

《民间石窗艺术》，北京 1995
《琴曲集成》第一辑，北京 1963（北京古琴研究会编纂）
《琴曲集成》（新版）1~14 16~17 辑上海、北京、秦皇岛，1981~，古琴研究所出版。27 辑的版本计划中包括大多数琴谱。已发行的影印版含直到 1802 年的七十首曲目。
《古琴初阶》沈草农等，北京 1961
《诗经》，成都 1986
王迪编《琴歌》中国艺术研究院音乐研究所，北京 1983
王光祈《中国音乐史》，上海 1934，香港 1962
刘诚甫《音乐辞典》，上海 1936，新印 1953
巫娜《古琴初级教程》，北京 2004
吴钊、刘东升《中国音乐史略》，北京 1983
吴钊 "大音希声"，《艺术家茶座》，2004 第二期中的文章（批评当今古琴弹奏的

发展趋势，比如对钢丝弦的使用。）

吴钊《绝世清音》，北京 2005

吴兆基《吴门琴谱》，苏州 1998（吴兆基演奏版的十五首曲目的琴谱）

许光毅《怎样弹古琴》，北京 1994

许健《琴史初编》，北京 1982

杨青《少儿学古琴》，北京 2004

杨荫浏《中国古代音乐史稿》，北京（1953）2005

杨荫浏《中国音乐辞典》，北京 1984

易存国《琴韵风流》，天津 2004

易存国《中国古琴艺术》，北京 2003

俞莹《文房赏玩》，上海 1997

查阜西《存见古琴曲谱缉览》，北京 1958

《查阜西琴学文萃》，北京 1995

张道《中国古代图案选》，江苏 1980

中央音乐学院民族音乐研究所《广陵散》，北京 1958

《中国古琴珍萃》北京古琴研究会：吴钊（编），北京，1998

《中国音乐史图鉴》，1988

1955 年出版了最重要的古琴曲谱集《神奇秘谱》（1425）的摹真本，而后又花了相当长的时间才再出版了更多的琴谱。近年来又出版了一些琴谱的摹真本。其中有：

《春草堂琴谱》（1744），北京 2003

《德音堂琴谱》（1691），北京 2003

《蓼怀堂琴谱》（1702），北京 2003

《琴学练要》（1739），北京 2003

《琴学入门》（1864），北京 2003

《十一弦馆琴谱》（1907），北京 2003

《五知斋琴谱》（1722），北京 2003

《十一弦馆琴谱》，刘鹗（字铁云，1857~1909），据说他收藏古典乐器，还曾一度拥有"九霄环佩"——有史以来最为著名的古琴，现存于故宫。

该琴谱中含两种非同寻常的《广陵散》版本，以及早先不为人知的《庄周梦蝶》。

关于古琴的两个有趣的网址：

John Thompson:www.silkqin.com

Christoffer Evan:www.cechinatrans.demon.co.uk/home.html

有关众多中国音乐书目提要的网站：

CHIME-European Foundation for Chinese Music Research，Leiden，The Netherlands：

http://home.planet.nl/ ~ chime

Simplified Chinese Copyright © 2020 by SDX Joint Publishing Company.
All Rights Reserved.
本作品中文简体版权由生活·读书·新知三联书店所有。
未经许可,不得翻印。
Copyright© Cecilia Lindqvist, 2006
Published in the Chinese Simplified characters language by arrangement with Bonnier Rights, Stockholm, Sweden and The Grayhawk Agency.

感谢王风先生提供的支持和帮助

图书在版编目(CIP)数据

古琴/(瑞典)林西莉著;许岚,熊彪译.—北京:生活·读书·新知三联书店,2020.1 (2025.5重印)
(中学图书馆文库)
ISBN 978-7-108-06607-7

Ⅰ.①古… Ⅱ.①林… ②许… ③熊… Ⅲ.①古琴-研究-中国 Ⅳ.① J632.31

中国版本图书馆CIP数据核字(2019)第091377号

特约编辑	张 荷
责任编辑	王振峰
装帧设计	康 健
责任校对	张国荣 常高峰
责任印制	卢 岳
出版发行	生活·讀書·新知 三联书店
	(北京市东城区美术馆东街22号 100010)
网 址	www.sdxjpc.com
图 字	01-2019-2750
经 销	新华书店
印 刷	天津裕同印刷有限公司
版 次	2020年1月北京第1版
	2025年5月北京第4次印刷
开 本	787毫米×1092毫米 1/32 印张11
字 数	216千字 图234幅
印 数	16,001-19,000册
定 价	56.00元

(印装查询:01064002715;邮购查询:01084010542)